J.-K. HUYSMANS

L'Art Moderne

— DEUXIÈME ÉDITION —

PARIS. — Iᵉʳ

P.-V. STOCK, ÉDITEUR

27, RUE DE RICHELIEU

1903

Droits de traduction et de reproduction réservés pour tous pays y compris la Suède et la Norvège.

L'ART
MODERNE

L'auteur et l'éditeur déclarent réserver leurs droits de traduction et de reproduction pour tous les pays, y compris la Suède et la Norvège.

Ce volume a été déposé au ministère de l'Intérieur (section de la librairie), en Juin 1883.

DU MÊME AUTEUR

ROMANS

Pages catholiques (pages choisies). — Un fort volume in-16, précédé d'une préface de M. l'Abbé Mugnier. — Paris. P.-V. Stock, 1899

Sainte Lydwine de Schiedam { Paris, P.-V. Stock, in-8, mars 1901. Paris, P.-V. Stock, in-16, avril 1901.

Marthe { Bruxelles, Jean Gay, 1876. Paris, Dervaux, 1879.
Les Sœurs Vatard, Paris, Charpentier, 1879.
En Ménage, Paris, Charpentier, 1881.
A Rebours, Paris, Charpentier, 1884.
En Rade, Paris, Tresse et Stock, 1887.
Là-bas, Paris, Tresse et Stock, 1891.
En Route, Paris, Tresse et Stock, 1895.
La Cathédrale, Paris, Tresse et Stock, 1898.

NOUVELLES

Sac au dos (dans les soirées de Médan), Paris, Charpentier, 1880.

A Vau l'Eau, { Bruxelles, Kistemaeckers, 1882. Paris, Tresse et Stock, 1894.

Un Dilemme. Paris, Tresse et Stock, 1887.

CROQUIS, POÈMES EN PROSE

Le Drageoir aux Épices. { Paris, Dentu, 1874. Paris, Maillet, 1875.

Croquis Parisiens. { (Eaux fortes de Forain et de Raffaëlli). Paris, Vaton, 1880. Paris, Vanier, 1886.

La Bièvre. Paris, Genonceaux, 1890.
La Bièvre et Saint-Séverin. { Paris, P.-V. Stock, 1898. Paris, Lahure, 1900.
De Tout. Paris, P.-V. Stock, 1901.

CRITIQUES D'ART

L'Art Moderne. Paris, Charpentier, 1883.
Certains. Paris, Tresse et Stock, 1889.

PANTOMIME

En collaboration avec Léon Hennique (dessins en couleur de Chéret). *Pierrot Sceptique*, Paris, Rouveyre, 1881.

DIJON, IMP. DARANTIERE

J.-K. HUYSMANS

L'ART MODERNE

— DEUXIÈME ÉDITION —

PARIS. — I^{er}

P.-V. STOCK, ÉDITEUR

27, RUE DE RICHELIEU

1902

De cette nouvelle édition il a été tiré à part, numérotés à la presse, dix exemplaires sur papier du Japon et vingt-quatre exemplaires sur papier de Hollande.

Contrairement à l'opinion reçue, j'estime que toute vérité est bonne à dire.

C'est pourquoi je réunis ces articles qui ont paru, pour la plupart, dans le *Voltaire*, dans la *Réforme*, dans la *Revue littéraire et artistique*.

<div style="text-align:right">J.-K. H.</div>

Juin 1883.

LE SALON DE 1879

LE SALON DE 1879

I

Si j'excepte tout d'abord le Herkomer, le Fantin-Latour, les Manet, les paysages de Guillemet et de Yon, une marine de Mesdag, plusieurs toiles signées Raffaëlli, Bartholomé et quelques autres, je ne vois pas trop ce qu'au point de vue de l'art moderne, nous pourrons trouver de réellement intéressant et de réellement neuf dans ces coupons de toile qui se déroulent sur tous les murs du Salon de 1879.

A part les quelques artistes que je viens de citer, les autres continuent tranquillement leur petit train-train. C'est absolument comme aux exhibitions des années précédentes, ce n'est ni meilleur ni pire. La médiocrité des gens élevés dans la métairie des Beaux-Arts demeure stationnaire.

On pourrait, — le présent Salon le prouve une fois de plus, — diviser tous ces peintres en deux camps : ceux qui concourent encore pour une médaille et ceux qui, n'ayant pu l'obtenir, cherchent simplement à écouler leurs produits le mieux possible.

Les premiers abattent ces déplorables rengaines que vous connaissez. Ils choisissent de préférence des sujets tirés de l'histoire sainte ou de l'histoire ancienne, et ils parlent constamment de *faire distingué*, comme si la distinction ne venait point de la manière dont on traite un sujet et non du sujet lui-même.

Tenez que la plupart n'ont reçu aucune éducation, qu'ils n'ont rien vu et rien lu, que « faire distingué », pour eux, c'est tout bonnement ne pas faire vivant et ne pas faire vrai. Oh ! cette expression et cette autre : *le grand art*, en ont-ils plein la bouche, les malheureux ! Dites-leur que le moderne fournirait tout aussi bien que l'antique le sujet d'une grande œuvre, ils restent stupéfiés et ils s'indignent. — Alors, c'est donc du grand art, les stores peints qu'ils font clouer dans des cadres d'or ? du grand art, les ecce homo, les assomptions de Vierges vêtues de rose et de bleu comme des papillotes ? du grand art, les Pères éternels à barbe blanche, les Brutus sur com-

mande, les Vénus sur mesure, les turqueries peintes aux Batignolles, sous un jour froid ? — Ça, du grand art ? allons donc ! de l'art industriel, et tout au plus ! car, au train dont il marche, l'art industriel sera bientôt le seul que nous devrons étudier, lorsque nous serons en quête de vérité et de vie.

Tels sont les peintres qui suivent, en s'appliquant, la tradition des Beaux-Arts. Passons maintenant aux autres. Ceux-là n'écoutent plus les principes maternels de l'école, lâchent l'antiquaille qui ne se vend point et s'efforcent, pour gagner de l'argent, de flatter, par des gentillesses et par des singeries, le gros goût public. Ils pourlèchent des bébés en sucre, habillent des poupées de soie en fer-blanc, donnent à bercer à une mère qui a perdu son fils une bûche enveloppée de langes, mettent un fusil entre les mains d'un moutard mal éclos, et ils décorent le tout de titres de ce genre : *Premiers troubles ; Douleur ; le Volontaire d'un an ; Puis-je entrer ? Rêverie !* Inutile d'ajouter que ceux-là ne sont pas plus affinés que les autres et que, s'ils commencent à blaguer le grand art, ils ont, eux aussi, la prétention de ne travailler que dans le distingué.

Allons, on peut sans crainte de se tromper poser cet axiome : Moins un peintre a reçu

d'éducation, et plus il veut faire du grand art ou de la peinture à sentiments. Un peintre élevé chez des ouvriers ne représentera jamais des ouvriers mais bien des gens en habit noir, qu'il ne connaît pas. On ne saurait décidément nier que l'idéal ne soit une bien belle chose !

Et voilà où nous en sommes, en l'an de grâce 1879, alors que le naturalisme a essayé de jeter bas toutes les vieilles conventions et toutes les vieilles formules. Alors que le romantisme se meurt, la peinture admise dans la Bourse aux huiles des Champs-Élysées continue à vivoter placidement, ferme les yeux devant tout ce qui passe dans la rue, reste indifférente ou hostile aux tentatives qui se produisent. En peinture, comme en poésie, nous en sommes encore au Parnasse. Du fignolage et du truc, et rien de plus.

Ah ! plus intéressants sont ces trouble-fêtes, si honnis et si conspués, les *indépendants* (1). Je

(1) Je tiens à m'expliquer, une fois pour toutes, sur les termes génériques que je vais être obligé d'employer, dans ces articles. En dépit de la systématique injustice et de la basse étroitesse qui consistent à enrégimenter, à affubler du même uniforme des gens de talent personnel, d'opinions diverses, je n'ai pu cependant scinder en deux camps les peintres dits impressionnistes, tels que MM. Pissaro, Claude Monet, Sisley, M^{me} Morizot, MM. Guillaumin, Gauguin et Cézanne, et les artistes désignés sous l'épithète d'indépendants, qui les englobe tous aujourd'hui, sans distinction de groupes, tels que M. Degas, M^{me} Cassatt,

ne nie point qu'il n'y ait parmi eux des gens qui ne connaissent pas assez leur métier ; mais prenez un homme de grand talent, comme M. Degas, prenez même son élève, Mlle Mary Cassatt, et voyez si les œuvres de ces artistes ne sont pas plus intéressantes, plus curieuses, plus distinguées que toutes ces grelottantes machinettes qui pendent, de la cymaise aux frises, dans les interminables salles de l'Exposition.

C'est que, chez eux, je trouve un réel souci de la vie contemporaine, et M. Degas, sur lequel je dois un peu m'étendre, — car son œuvre me

MM. Raffaëlli, Caillebotte et Zandoménéghi. D'abord parce qu'en n'agissant pas ainsi, j'eusse été forcément incomplet ; les points de comparaison faisaient défaut à cause de l'abstention d'un certain nombre de peintres dits impressionnistes qui n'ont pas exposé pendant la période de trois années qu'embrassent ces Salons ; ensuite parce que c'eût été se livrer à de singulières minuties et s'exposer à d'inévitables mécomptes, que de tenter de rejeter, en un camp ou en un autre, des artistes comme M. Renoir qui a, tour à tour, délaissé et repris la formule impressionniste, comme M. Forain, qui s'est écarté du chemin tracé par M. Manet et suit maintenant la voie frayée par M. Degas.
Il me fallait néanmoins séparer ces peintres des peintres officiels. Aussi, les ai-je indifféremment désignés par les épithètes, usitées, compréhensibles, connues, d'impressionnistes, d'intransigeants ou d'indépendants ; ce parti pris me permettait seul de me confiner dans le petit cadre que je m'étais tracé : montrer simplement la marche parallèle, pendant ces dernières années, des salons indépendants et des salons officiels, et mettre au jour les conséquences qui ont pu en résulter, au point de vue de l'art.

servira maintes fois de point de comparaison lorsque je serai arrivé aux tableaux modernes du Salon, — est, à coup sûr, parmi les peintres qui ont suivi le mouvement naturaliste, déterminé en peinture par les impressionnistes et par Manet, celui qui est demeuré le plus original et le plus hardi. Un des premiers, il s'est attaqué aux élégances et aux populaceries féminines ; un des premiers, il a osé aborder les lumières factices, les éclats des rampes devant lesquelles braillent, en décolleté, des chanteuses de beuglants, ou s'ébattent, en pirouettant, des danseuses vêtues de gaze. Ici, point de chairs crémeuses ou lisses, point d'épidermes en baudruche et de moire, mais de la vraie chair poudrée de veloutine, de la chair maquillée de théâtre et d'alcôve, telle qu'elle est avec son grenu éraillé, vue de près, et son maladif éclat, vue de loin. M. Degas est passé maître dans l'art de rendre ce que j'appellerais volontiers *la carnation civilisée*. Il est passé maître encore dans l'art de saisir la femme, de la représenter avec ses jolis mouvements et ses grâces d'attitude, à quelque classe de la société qu'elle appartienne.

Que les gens pas habitués à cette peinture s'effarent, peu importe ! On leur a changé leurs pantoufles de place, mais ils les chausseront bien, où qu'on les leur mette. Ils finiront par comprendre

que les moyens de peinture excellents dans l'ancienne école flamande pour rendre ces intérieurs tranquilles dans lesquels sourient de bonnes grosses mères, sont impuissants à rendre l'intérieur capitonné de nos jours et ces exquises Parisiennes au teint mat, aux lèvres fardées, aux hanches polissonnes, qui bougent dans de moulantes armures de satin et de soie ! — Certes, j'admire, pour ma part, les Jan Steen et les Ostade, les Terburg et les Metzu, et ma passion pour certains Rembrandt est grande ; mais cela ne m'empêche point de déclarer qu'il faut aujourd'hui trouver autre chose. Ces maîtres ont peint les gens de leur époque avec les procédés de leur époque, — c'est chose faite et finie, — à d'autres maintenant ! En attendant qu'un homme de génie, réunissant tous les curieux éléments de la peinture impressionniste, surgisse et enlève d'assaut la place, je ne puis trop applaudir aux tentatives des indépendants qui apportent une méthode nouvelle, une senteur d'art singulière et vraie, qui distillent l'essence de leur temps comme les naturalistes hollandais exprimaient l'arome du leur ; à temps nouveaux, procédés neufs. C'est simple affaire de bon sens.

Est-il besoin d'ajouter maintenant que l'exposition officielle a, moins que le Salon des Indé-

pendants, exprimé le suc mordant de la vie contemporaine. Le premier coup d'œil est lugubre. Que de toiles et de bois dépensés en pure perte ! toute cette rouennerie prétentieusement bigarrée ne donne pas une note juste. Sur les 3,040 tableaux portés au livret, il n'y en a pas cent qui valent qu'on les examine. Le reste n'égale certainement pas ces affiches industrielles en vedette sur les murs des rues et sur les rambuteaux des boulevards, ces tableautins représentant des coins de l'existence parisienne, des voltiges de ballets, des travaux de clowns, des pantomimes anglaises, des intérieurs d'hippodromes et de cirques.

Pour moi, j'aimerais mieux toutes les chambres de l'Exposition tapissées des chromos de Chéret ou de ces merveilleuses feuilles du Japon qui valent un franc la pièce, plutôt que de les voir tachetées ainsi par un amas de choses tristes. De l'art qui palpite et qui vive, pour Dieu ! et au panier toutes les déesses en carton et toutes les bondieuseries du temps passé ! Au panier toutes les léchotteries à la Cabanel et à la Gérôme !

Ah ! c'est que, Dieu merci, nous commençons à désapprendre le respect des gloires convenues ! Nous ne nous inclinons plus devant les réputations consacrées par l'intérêt ou par la bêtise, et nous préférons à tous les Couture et à tous les

Signol du monde le débutant qui voit enfin les merveilleux spectacles des salons et de la rue, et qui s'efforce de les peindre. Ses tâtonnements mêmes nous intéressent, car ce sont les préludes d'un art nouveau; mais, hélas! il n'est pas question, pour l'instant, d'art nouveau, puisque les toiles entassées dans les palais de l'Industrie sont les mêmes que celles qui y figurèrent il y a dix ans. On dirait de vieux habits qu'on se repasse de père en fils, en les raccourcissant ou en les allongeant, suivant les tailles.

Aussi, sans plus discuter, venons-en aux œuvres mêmes; allons voir d'abord les mètres d'étoffes peintes destinées à couvrir le jaune badigeon des chapelles ou à parer les musées de province, les mairies de gros bourgs ou les salons des sous-préfectures; autrement dit, commençons par visiter ce que mes contemporains ont pris l'habitude d'appeler la peinture d'histoire.

II

MM. Mélingue ont puisé dans le lamentable « décrochez-moi ça » des anciens vestiaires pour y dérober les vieux habits et les vieux galons qui servent, depuis des années, à parer cette peinture. L'un d'eux nous montre Edward Jenner en train d'inoculer à un jeune garçon le virus recueilli sur une laitière atteinte de la picote. Hélas! le tout semble découpé dans de la tôle, à l'emporte-pièce, et l'on cherche le trou noir de la cible. L'*Étienne Marcel* de son frère témoigne d'un effort plus grand; mais ici l'on étouffe et l'air manque. Ensuite, j'admets bien que le dauphin blêmisse devant cette invasion d'hommes qui viennent d'égorger devant lui deux maréchaux ; mais jamais, au grand jamais, même en n'étant point bouleversée par la peur, cette blafarde figure n'a pu avoir une goutte de sang sous le taffetas qui lui sert de peau. Ajoutez encore que ces étoffes n'emprisonnent aucune charpente d'être qui vive. Si l'air pénétrait dans la pièce où cette scène se passe, vous

verriez les robes s'ouvrir et se creuser sur du vide ;
la tige qui les soutient apparaîtrait.

On la verrait peut-être bien aussi, couchée en
long cette fois, dans l'*Extatique* de M. Moreau,
de Tours. Sa femme a les chairs mal tendues, et
ses tortionnaires, au lieu de s'occuper de la patiente,
semblent dire : Hein ! sommes-nous assez galam-
ment costumés ? — M. Moreau ne ferait pas mal
d'aller à Haarlem ; il verrait comment Hals et Jan
de Bray groupent leurs personnages, et l'allure
simple et vraie que chacun d'eux conserve dans
l'ensemble de l'œuvre. Je préfère son autre toile,
achetée par l'État, sa *Blanche de Castille*. C'est
honnêtement dessiné, et c'est, en tout cas, de la
peinture moins chancelante que celle de MM. Mé-
lingue.

J'arrive maintenant aux *Girondins* secs et vitreux
de M. Flameng, et je me demande comment ce
peintre, qui est jeune, peut s'attarder encore dans
cette voie battue. Il a cependant un peu secoué
la désastreuse influence de son pitoyable maître ;
allons, voyons, encore un effort, monsieur, sortez
de là et essayez-vous, si vous avez tant soit peu
de reins, dans le moderne !

Nous voici, après les *Girondins*, devant l'éton-
nant empereur Commode de M. Pelez. J'avais
tout d'abord mal compris le sujet. Je pensais que

le monsieur en caleçon de bain vert penché sur l'autre monsieur en caleçon de bain blanc était un masseur, et que la femme soulevant le rideau disait simplement : « Le bain est prêt. » Il paraît que ce garçon de salle est un thugg, un bon étrangleur qui ne malaxe aucunement le cou de Commode pour aider à la circulation du sang ; c'est même, si j'en crois le livret, tout le contraire. Au fond, cela m'importe peu. Quant à l'autre toile du même peintre, c'est tout bonnement un décalque de l'Amaury Duval du musée du Luxembourg.

Je finirais, Dieu me pardonne, si je devais encore parcourir deux salles bondées de tableaux semblables à ceux-là, par éprouver une admiration déraisonnable pour l'œuvre de M. Puvis de Chavannes ! Il est certain qu'en face de ces ennuyeuses pasticheries, l'*Enfant prodigue* et les *Jeunes Filles au bord de la mer* sont de vraies merveilles. C'est toujours le même coloris pâle, le même air de fresque, c'est toujours anguleux et dur, ça agace, comme d'habitude, avec ses prétentions à la naïveté et son affectation du simple ; et cependant, si incomplet qu'il puisse être, ce peintre-là a du talent, ses fresques du Panthéon le prouvent. Enfoncé jusqu'au cou dans un genre faux, il y barbote courageusement, et il atteint même, dans cette lutte sans issue, une certaine grandeur. On admire ses efforts,

on voudrait l'applaudir ; puis on se révolte, on se demande dans quel pays se trouvent ces chlorotiques personnes qui se peignent devant une mer taillée dans du silex. Où, dans quel faubourg, dans quelle campagne, existent ces pâlottes figures qui n'ont même pas les points rouges des phtisiques aux joues ? On s'étonne, enfin, devant ce singulier assemblage de têtes de jeunes filles et de corps qui devraient être emprisonnés dans des robes noires de vieilles dévotes, au fond d'une province comme en peint Balzac.

Ce qui est curieux, par exemple, ce serait le mariage de ces pauvres dames avec les hercules de barrière que M. Lehoux réunit autour d'une mare en marbre cassé, un vrai parquet fêlé de skating ! Je signale cette antithèse aux romantiques. Elle pourrait fournir des traits d'esprit comme leur maître en trouve. Pour en revenir à M. Lehoux, apprenez que ces colosses teints au jus de réglisse sont des convertis qui vont se faire humecter la nuque. Saint Jean-Baptiste tient sa coquille pleine d'eau comme un athlète tient des haltères. Tudieu ! quel effort pour rien ! — Puis, je regrette qu'il n'y ait pas sur les bras de ces lutteurs des tatouages bleus : « A toi, Adèle, pour la vie ! » et autres inscriptions mélancoliques du même genre. La carbonnade de chairs saintes que le peintre avait exposée, il y

a deux ans, sous le titre de *Martyre de saint Etienne*, ressemblait déjà peu à un chef-d'œuvre; mais le tableau de cette année, avec ses Arpins religieux et son petit Christ qu'on aperçoit au loin, coiffé d'un œuf sur le plat, vaut moins encore.

Tout cela est bien médiocre, et pourtant il y a pis. — C'est étonnant, mais c'est comme cela — M. Leconte du Nouy a accompli ce tour de force. Sympathiquement, je me suis toujours figuré que M. du Nouy était apte à s'occuper de travaux autres que ceux de la peinture. N'y aurait-il pas eu erreur dans sa vocation? Son *Saint Vincent de Paul*, tourné au brun ainsi que les vieux panneaux de l'école française, peints sous Louis XIII, le démontrerait certainement, si les preuves de son auteur n'étaient faites depuis longtemps. Le seul mérite de cette toile, c'est qu'aucun défaut n'y jure plus haut que l'autre. Composition, dessin, couleur, tout est à l'avenant. C'est du Gérôme aggravé, de la peinture de prisonnier.

Faut-il s'indigner? Cela ne le mérite guère, pas plus, du reste, que l'épouvantable décor de M. Doré. Son Orphée déchiré par les femmes de Thrace est une mascarade de nudités bâclée sur une bâche de foire! Ah çà, M. Doré va donc continuer à peindre de chic et à aggraver encore par son lâché de couleurs et de dessin l'ennui des sujets ressassés de-

puis des siècles ? Il faisait des illustrations funambulesques, amusantes dans le temps ; pourquoi diable se mêle-t-il de barbouiller de la toile ? On pourrait presque poser la même question à M. Garnier. Pour être tenté par les horribles laiderons qui le tourmentent, le moine en prière devait être bien besogneux et bien à jeun. Oh ! le triste déduit et la triste peinture ! et comme je lui préfère, malgré les souvenirs obsédants de Delacroix, dans les torses de femmes nues surtout, l'œuvre de M. Morot, la *Bataille des Eaux-Sextiennes*. Celui-là est en progrès. Il y a du tapage et du sang dans sa toile ! ça grouille, et c'est très supérieur à sa Médée du Salon de 1877.

Je recommande maintenant comme chose farce *la France retrouvant le corps d'Henri Regnault*, et un triptyque intitulé : *l'Origine du Pouvoir*, de M. Sergent ; mais à présent c'est bien fini de rire, dit le refrain d'une pimpante ballade joyeuse de Banville. Ah que non ! Avant d'arriver aux paysages du Salon, il nous reste à visiter les fabriques de naïades et de nymphes. M. Jean Gigoux est de l'entreprise cette année. Il est donc ressuscité. — Oh ! pourquoi ?

III

Les peintres m'étonneront toujours. La façon dont ils comprennent le nu, en plein air, me stupéfie. Ils dressent ou couchent une femme sous des arbres, au soleil, et ils lui teignent la peau comme si elle était étendue dans une chambre calfeutrée, sur un drap blanc, ou debout et se détachant sur une tenture ou sur un papier de muraille. — Ah çà ! bien, et le jeu de rayons qui filtrent au travers des branches ? — Mais voyons, là, posées comme sont la plupart de leurs nudités, elles devraient avoir sur la chair les cœurs et les fers de lance formés par l'ombre des feuilles ; et l'air ambiant, et le reflet de tout ce qui les environne et la réverbération des terrains, tout cela n'existe donc pas ?

Je sais bien qu'on voit peu de femmes nues sous des arbres. C'est un spectacle instructif que des règlements de police interdisent ; mais enfin, il peut exister. S'il ne s'est jamais offert à beaucoup

de peintres, — et je le conçois, — pourquoi osent-ils donc alors le représenter ?

Cela me semble aussi monstrueux qu'un peintre qui ne mettrait pas les pieds dehors et composerait, comme cela, au petit bonheur, un paysage dans son atelier.

J'irai même plus loin. — Le nu, tel que les peintres le comprennent, n'existe pas. On n'est nu qu'à certains moments, dans certaines conditions, dans certains métiers ; le nu est un état provisoire, et voilà tout.

Je défie, pour prendre un exemple parmi les anciens, qu'on me cite une femme nue de Rembrandt qui ne soit pas une femme déshabillée et qui ne remettra point ses hardes lorsque le motif qui l'a fait se dévêtir aura pris fin. Il est vrai que si l'on se complaît à ne peindre que des êtres chimériques, tels que centaures, faunesses et néréides, il est bien inutile d'observer quoi que ce soit. On peut mettre, et même on devrait mettre derrière, un paysage de papier peint et un ruisseau de verre filé ; ça détonnerait moins. Que signifie pour un sujet de convention un cadre réel ? Soyons donc logiques au moins ; Boucher l'était, avec ses paysages de théâtre et ses fringantes actrices costumées en Vénus et en Diane. Ou bien, si vous admettez que le nu existe à l'état habituel, alors faites-moi, dans

un vrai paysage, des nymphes telles qu'elles auraient pu être, des filles de ferme, cuites et tannées par tous les soleils et par toutes les pluies. On n'a pas le teint pâle et doucement carminé, on n'a pas le corps pétri de rose et de blanc, quand on se promène, sans voiles, dans les clairières et dans les bois.

Étant donné que pour les peintres mythologistes la nature et la vérité n'existent pas, voyons maintenant de quelle façon, en acceptant pour une minute leurs théories, ces messieurs se sont acquittés de la tâche qu'ils ont entreprise.

Il me faut bien, hélas! commencer par l'œuvre de M. Bouguereau. M. Gérôme avait rénové déjà le glacial ivoire de Wilhem Miéris, M. Bouguereau a fait pis. De concert avec M. Cabanel, il a inventé la peinture gazeuse, la pièce soufflée. Ce n'est même plus de la porcelaine, c'est du léché flasque; c'est je ne sais quoi, quelque chose comme de la chair molle de poulpe. La *Naissance de Vénus*, étalée sur la cymaise d'une salle, est une pauvreté qui n'a pas de nom. La composition est celle de tout le monde. Une femme nue sur une coquille, au centre. Tout autour d'autres femmes s'ébattant dans des poses connues. Les têtes sont banales, ce sont ces *sydonies* qu'on voit tourner dans la devanture des coiffeurs; mais ce qui est plus affli-

geant encore, ce sont les bustes et les jambes. Prenez la Vénus de la tête aux pieds, c'est une baudruche mal gonflée. Ni muscles, ni nerfs, ni sang. Les genoux godent, manquent d'attaches; c'est par un miracle d'équilibre que cette malheureuse tient debout. Un coup d'épingle dans ce torse et le tout tomberait. La couleur est vile, et vil est le dessin. C'est exécuté comme pour des chromos de boîtes à dragées; la main a marché seule, faisant l'ondulation du corps machinalement. C'est à hurler de rage quand on songe que ce peintre qui, dans la hiérarchie du médiocre, est maître, est chef d'école, et que cette école, si l'on n'y prend garde, deviendra tout simplement la négation la plus absolue de l'art !

Mais en voilà assez ; ces misères de toiles ne méritent pas qu'on s'en occupe ; allons nous débarbouiller la vue avec un peu de chair fraîche.

M. Roll nous en offre à foison. J'éprouve pour ce peintre de la sympathie. Il a du talent, un faire large et brave. Il cherche encore sa voie, mais lorsqu'il l'aura découverte, nous compterons, j'espère, un bon peintre de plus. M. Roll a exposé, en 1877, je crois, une scène d'inondation qui lui valut une médaille. C'était une œuvre inspirée par Géricault. Depuis, Jordaens paraît avoir hanté l'artiste. Son groupe de femmes dansant autour

d'un Silène à cheval sur une bourrique, rappelle, comme lancé, le groupe superbe de Carpeaux : la Danse. C'est moins équilibré, par exemple, et ça cahote. La couleur n'est pas toujours heureuse. Ce n'est pas la grande coulée de pâte au vermillon de Jordaens : c'est un beurrage à la lie de vin. Tel quel, pourtant, ce tableau révèle des qualités sérieuses. Ici, point de ces atroces poncés et de ces crèmes dont j'ai parlé. C'est enlevé, à grands coups. Il y a là de l'exubérance et de la fougue ; eh ! tant mieux ! Voilà donc un jeune qui remue et qui crie, au moins ! Bonne chance à M. Roll !

Il ne me reste plus maintenant qu'à parler de la *Diane* de M. Lefebvre, et j'aurai terminé la critique du nu. A quoi bon citer, en effet, les choses nulles, les dilutions des maîtres blaireauteurs, les Sélénés quelconques, les hamadryades ou les déesses fabriquées sur des vers de poètes de libretto. Ce serait du temps perdu. Débarrassons-nous même au plus vite de la grande machine de M. Lefebvre. Sa Diane et ses chasseresses figureraient avec honneur sur un paravent, s'il était possible de réduire la taille démesurée de ces monstres. Comme peinture creuse et vide, ce n'est pas inférieur à du Bouguereau. Après *Sydonie*, nous passons maintenant à *Thérèse*, la tête de carton qui sert à essayer des bonnets dans les vieilles

merceries. Laquelle vaut plus? laquelle vaut moins?
— Je ne sais. — Entre les deux, mon cœur ne
balance pas. — C'est bon à jeter dans le même sac.

La peinture religieuse patauge dans l'ornière
depuis des siècles. Écartons les peintures murales
exécutées par Delacroix, à Saint-Sulpice, et nous ne
trouverons qu'une précise formule scrupuleusement
respectée par tous les batteurs de saint-chrême. La
peinture religieuse actuelle égale en banalité la pein-
ture byzantine. Étant présenté un moule convenu,
on le remplit suivant le procédé du Raphaël byzantin
Manuel Panselinos, ou suivant celui de Paul Dela-
roche, d'Ingres, Flandrin and C°. On coule plus ou
moins bien, il y a plus au moins de bavochures,
et c'est tout. Aussi ne m'étendrai-je pas sur les toiles
de MM. Merle, Matout, Papin et autres : tout au
plus signalerai-je la Vierge aux sphinx et le Jésus
à la mayonnaise de M. Merson, une autre en-
nuyeuse machine du même peintre, un *Saint Louis*
de M. Ponsant exécutant un « avant-deux, balan-
cez vos dames », avec un cadavre très avancé comme
pourriture, et je ferai halte simplement devant le
triptyque de M. Duez, le *Saint Guthbert*.

M. Duez, qui avait peint jusqu'à ce jour des
scènes modernes, s'est essayé dans le genre reli-
gieux. Il a passé pour cela par Gand et par Bruges.
N'eût-il pas mieux valu essayer quelque chose de

neuf plutôt que de chausser les souliers des Van Eyck et des Memling ? Je le pense ; mais enfin, j'ai bien envie d'excuser M. Duez, car il y a dans sa toile une tentative ; à la raideur et à la peinture lisse des primitifs il a voulu ajouter une exécution plus moderne, plus large. Et puis son triptyque a l'air d'être solidement peint ; le paysage est joli ; l'enfant qui tend les bras, le saint étolé et mitré, sont presque décidément campés. Passons donc sur cet anachronisme sans doute motivé par un désir de médaille ou de commande ; mais, de grâce ! que M. Duez revienne bien vite aux jolies Parisiennes dont il a parfois rendu les élégances !

En revanche, nous n'avons rien à demander à M. Van Beers, qui se moque par trop galamment du monde ! — Il exposa jadis à un Salon d'Anvers une toile enviable, un cantonnier sur une voie de chemin de fer, annonçant avec sa corne le train qui pointe dans la neige, au loin. Le paysage désolé était d'un grand effet ; depuis, ç'a été chaque fois des démences de couleurs, des folies absurdes de conceptions, des méli-mélos d'antiquité et de moderne réunis sur une même toile. Le triptyque de cette année dépasse la plaisanterie. Les bonshommes ont pour têtes ces énormes masques qui servent d'accessoires dans les cotillons. C'est du Van Eyck toqué, c'est de l'archaïsme chargé !

Il devient nécessaire de fuir ce préau de fous et d'aller respirer un peu de grand air à la campagne. Dieu merci ! les paysages sont nombreux et beaucoup d'entre eux sont presque bons ; nous allons pouvoir satisfaire aisément notre convoitise.

IV

La Belgique pourra se dispenser, cette année, d'encenser comme d'habitude les paysages de M^{me} Marie Collart. Le *Soir* est d'une parfaite insignifiance. C'est tiqueté et pénible, sans air qui circule dans les arbres ; et les vaches, destinées à tacher de couleurs claires l'ennuyeux ensemble de la toile, semblent taillées dans du sapin et vernies à neuf. — La *Barrière noire* de M. de Knyff n'est guère supérieure. C'est de la peinture vieux jeu, faite par un homme qui n'est pas maladroit de ses mains. Je lui préfère de beaucoup la *Journée d'hiver dans la Campine*, de M. Coosemans. Le ciel, livide et marbré de rougeurs tristes, va se décolorant à mesure que l'ombre s'amoncelle. C'est presque vigoureusement peint et c'est sincère. Un autre tableau assez amusant avec son faux air de paysage japonais, c'est celui de M. Denduyts : une Lune soufre se levant sur une blanche campagne, arborisée comme par ces grandes fleurs d'argent

dont la gelée étame les vitres. Il y a là-dedans un joli travail de couteau à palette, et des finesses de dentelles curieusement ouvrées. A signaler encore dans les écoles étrangères, un bon *Effet de neige* du Norvégien Smith-Hall; un *Coin de Paris*, l'hiver, de M. Gegerfelt; un *Paysage du Nord-Europe*, signé par le Danois Thaulow; un *paysage sinistre*, avec ses amas de glace d'où se dressent lugubrement de noires perches à télégraphe; enfin, un *Vieux Moulin*, de l'Allemand Hœrter. Ce tableau est une sorte de copie des Hobbéma! Un peintre contemporain qui voit la nature à travers le tempérament du vieil Hobbéma; c'est plus qu'étrange. Autant mettre alors des culottes à pont et porter des perruques à catogan; ce serait plus jeune, mais ce ne serait pas moins ridicule!

M. Bernier n'en est certes point là, mais son *Allée abandonnée* n'est qu'une œuvre de bon artisan, une toile honnête qui ne révèle aucune individualité. M. Germain Bonheur est moins original encore, s'il est possible. Il pratique la peinture à horloge, l'article de Spa; il est élève de sa sœur, M^{lle} Rosa Bonheur, et de Gérôme, voilà qui ne me surprend pas!

M. Karl Daubigny est élève de son père; cela vaut certainement mieux. Ce fils à papa n'est pas malhabile, du reste; il a l'air de brosser presque

abondamment ses toiles, seulement rien ne s'en dégage. C'est pâteux et c'est lourd. Ce sont des redites amoindries du père, dont le talent était déjà bien surfait! — Voilà des vérités qu'il est utile d'énoncer quand on le peut. — Ça offusque bien des gens, mais ça soulage de les écrire.

Je passe devant les Mesgrigny; quels ciels métalliques! une vraie ferblanterie de firmament, du pur Ommeganck! — Mieux vaudrait tourner des ronds de serviette plutôt que de cirer ainsi de la toile jusqu'à ce qu'elle reluise. Je serais presque tenté d'en dire autant à M. Michel, si son paysage n'évoquait en moi, par une similitude de site, le merveilleux Millais, le *Froid Octobre*, qui a resplendi à la section anglaise de l'Exposition universelle. Seulement, chez M. Millais, la détresse infinie des automnes qui meurent, et le grand frisson de la nature aux approches des ouragans et des neiges, étaient exprimés avec une sincérité et une force vraiment admirables. M. Michel, lui, n'a rien exprimé du tout, pas plus du reste que M. Rapin, dont les bords de rivière sont lourds et manquent d'air.

Je ne connais guère de grands paysagistes qui vous fassent éprouver devant leurs toiles une impression rieuse et légère. Rousseau, Millet, Constable et, en prenant dans les anciens, Ruysdael, ont peint des paysages d'où se dégage une grandeur

triste. On pourrait dire que la beauté d'un paysage est surtout faite de mélancolie. Après les maîtres que je viens de citer et parmi les peintres contemporains, M. Guillemet est, à coup sûr, un de ceux qui ont le mieux compris la pénétrante tristesse qui tombe des cieux voilés et des temps gris. Une pointe d'angoisse vous saisit même devant le *Cahos de Villers* exposé sur la cymaise de cette année. Comme dans ses *Environs d'Artemare*, qui furent remarqués au Salon de 1877, un ciel tempétueux roule, gonflé de pluie, tandis que, fouettée par la rafale, une femme marche péniblement sous une charge de bois.

Je préfère cependant le tableau de cette année, qui me semble encore plus d'aplomb. Le bouquet d'arbustes tordus par un coup de vent, au-dessus d'une mer d'un vert très pâle qui déferle le long de monticules gazonnés, est d'un grand effet. Puis les nuées, un peu massives dans les environs d'Artemare, et surtout dans les falaises de Dieppe, exposées en même temps, sont, cette fois, plus légères. Elles enveloppent largement des terrains nerveusement enlevés à grands coups. Cette œuvre simple et robuste, brossée avec une sûreté de main qui rappelle à certains moments celle de Courbet et de Vollon, étonne par ces temps de peintures tâtillonnes.

M. Léon Flahaut a exposé, lui aussi, cette année, de la peinture consistante. Sous un ciel rayé de lueurs cramoisies et reflété par une mare qu'il ensanglante, un troupeau vaguement rentre dans une chaumine. C'est poignant et d'une touche sûre.

Je n'en dirai pas autant, par exemple, des tableaux de MM. Harpignies et Herpin. Leurs vues de Paris sont médiocres. Ce qui est bien remarquable, par exemple, dans la *Vue du Pavillon de Flore* signée par le premier de ces artistes, ce sont les deux toutous blancs enjolivés de faveurs roses et bleues, qui se tiennent debout, presque au port d'armes. Il y a de quoi faire pâmer les âmes sensibles. Et comme les soldats qui figurent dans cette toile sont dessinés ! C'est là le gribouillis que font les galopins sur leurs livres de classe ! — Enfin si M. Harpignies se donnait la peine d'observer un peu la nature qu'il peint, il verrait que les arbres qui poussent à Paris ne sont pas les mêmes que ceux plantés à la campagne. M. Harpignies peint les arbres qui bordent la Seine comme il peindrait les arbres de la forêt de Sénart ou de Fontainebleau. C'est faux ! la végétation parisienne est plus débile, elle n'a pas de sève paysanne puissante, elle est étriquée et maladive ; il est heureux pour nous que M. Harpignies ne soit pas un portraitiste, car il peindrait probablement de la même façon

épinglée et mesquine les campagnardes et les Parisiennes. M. Harpignies est décidément un étonnant peintre.

Que dire maintenant de la *Vue de Marseille* de M. Mols? Quand on songe que l'auteur de ce tableau est le même qui enleva jadis, dans une jolie gamme de gris pâles, une grande vue du port d'Anvers! Une autre belle médiocrité, c'est encore le paysage de M. Hanoteau, intitulé : *la Victime du réveillon*. Le cochon éventré et pendu, qui devait jeter sa note rouge dans les couleurs de pourpier cuit du peintre, ne sonne aucune note; c'est ennuyeux et banal. J'aime mieux le *Vieux Puits* de M. Pelouse, avec ses feuillages de cuivre et de rouille et son bout de ciel, ouaté de petits flocons lilas et or. La femme qui verse de l'eau dans un pot est franchement posée, le coup de soleil allumant les plumes des volatiles flambe gaiement. C'est un de ces derniers beaux jours d'automne qui précèdent les mornes matins trempés de bruine. C'est assez séduisant et c'est grassement peint.

Bercy pendant l'inondation a tenté M. L. Loir, et il en a heureusement saisi l'aspect inquiet et navré. Pourquoi diable, par exemple, M. Loir a-t-il cru nécessaire d'éveiller l'attention du public en y ajoutant des portraits de gens connus, trop connus,

qui se promènent tous en même temps dans ces parages? C'était bien inutile, et ces têtes de caricaturistes et de cabotins agacent comme une chose ajoutée après coup, — ça nuit maladroitement à l'impression générale. Quoi qu'il en soit, cette toile curieuse fleure un peu le modernisme. Voilà donc enfin un peintre qui voit et qui aime Paris !

M. Yon ne s'est, du reste, guère éloigné de cette ville pour nous rapporter un bon paysage. Il s'est tout bonnement installé sur les bords de la Marne à Montigny, et là, sous un ciel troublé, il a peint la rivière qui s'assombrissait en réverbérant des pans de nuages. Son tableau est peint à grandes touches, sans préciosités ni tapotages.

Il ne nous reste plus maintenant qu'à passer en revue quelques peintres de marines. Ce sera vite fait. M. Clays délaye de plus en plus son talent ; son habituelle mer clapoteuse va se figeant davantage chaque fois. M. Lansyer travaille dans le kaolin pour l'instant, et, à côté de M. Le Sénéchal, dont les falaises sont recouvertes de galuchat, M. Masure fait jouer sur une mer qui papillote un horizon tatoué par des bavures de couleurs rogues. Après avoir jeté un coup d'œil sur les deux panneaux de M. Lepic, qui a remisé ses teintes ordinaires de gris de plomb et de cendre, et sur l'Ulysse Butin, qui est carrément campé, nous nous arrê-

terons devant une rentrée de bateaux pêcheurs de M. Mesdag.

La mer, vue en hauteur comme celle de Manet dans le combat de l'Alabama, mouille de ses vagues glauques l'or du cadre. Au centre danse un bateau, tandis que d'autres se profilent au loin. C'est très crânement exécuté. Sa vue de marché à Groningue, l'hiver, avec ses maisons aux toits en escaliers et en dents de scie, et ses petits volets d'un vert poireau, est amusante ; mais elle est un peu grêle et un peu sèche.

Somme toute, ce Salon si pauvre et si triste contient, de même que ceux des années précédentes, des masses de paysages convenablement peints. Je n'ai pu, faute de place, qu'encadrer dans des bouts de phrases une faible partie d'entre eux. J'ajouterai, avant de clore cet article, que quelques braves peintres ont exposé de curieux spécimens du paysage composé. Il y a là évidemment un cas pathologique, une maladie de l'œil et du cervelet. Des collyres et des douches ! c'est tout ce qu'une critique bienveillante peut leur souhaiter.

V

Nous sommes enfin arrivés aux peintres de la modernité. Qu'on me permette tout d'abord de citer un document inédit sur la vie contemporaine. Nous n'aurons plus qu'à marcher ensuite.

Il y a de cela quelques années, un artiste étranger, se promenant avec M. de Neuville dans les salles d'une exposition officielle de peinture, rencontra Fromentin. M. de Neuville partit et la conversation s'engagea entre les deux amis sur « le modernisme ».

L'auditeur a *sténographié* les très curieuses paroles qui vont suivre.

« Vous m'embêtez avec votre modernité, s'écria Fromentin. Certainement il faut peindre son temps, je le sais ; mais il faut rendre, avec les aspects matériels, le décor, les personnages, et surtout il faut rendre les mœurs, les sentiments, avant les costumes et les accessoires. Ces choses-là ne jouent qu'un rôle secondaire. On ne me persuadera ja-

mais qu'une femme qui lit une lettre dans une robe bleue, qu'une dame qui regarde un éventail dans une robe rose, qu'une fille qui lève les yeux au ciel pour voir s'il pleut, dans une robe blanche, constituent des côtés bien intéressants de la vie moderne... Dix photographies d'album me donneront la dose de modernité incluse là-dedans, d'autant que la dame, la demoiselle et la fille *ne sont pas prises sur le fait*, mais sont amenées à cent sous la séance, dans l'atelier, pour revêtir les susdites robes et représenter la vie moderne. C'est comme si, moi, j'avais pris le marchand de dattes de la rue de Rivoli, si je lui avais mis une chibouque dans les pattes et si j'avais peint l'Algérie d'après ce juif tunisien. C'est aussi bête que cela! La vie moderne, où est-elle dans tous ces tableaux, que Worth eût peints s'il avait eu un tempérament de peintre ?

« Ah ! la vie, la vie ! le monde est là, il rit, crie, souffre, s'amuse, et on ne le rend pas ! — Moi, j'étais un contemplatif et je suis allé vers l'Orient, vers les pays calmes et grands, dans la vie primitive. *Si ma vie était à refaire, je ferais peut-être autrement ;* mais enfin, j'ai rendu les aspects et les passions, les dernières grandeurs d'une race qui s'en allait, et c'est encore de mon siècle ; je n'ai pas passé ma vie à peindre la matière inerte. » Puis après quelques minutes de silence, Fromentin reprit : « Je ne veux

pas dire qu'il faille avoir beaucoup d'esprit, mais voir *l'esprit des choses*, qui est énorme et découle de toute la nature comme l'eau coule des fontaines ; mais voyez donc comme ces peintres de la modernité sont bêtes ! J'étais chez l'un d'eux, il y a huit jours. Entre, avec un moutard morveux fabriqué dans les lieux de la Reine-Blanche, une petite fille de vingt ans, l'air canaille, jolie comme tout et pour un sou de noir de fumée sous les yeux ! superbe à faire pâmer « un voyant ». Le peintre la fait se débarbouiller, flanque le moutard dans un coin, jette une belle robe de velours sur cette catin, lui met un bibelot dans les pattes, et cette salope, si jolie à peindre en salope, devient une dame regardant une chinoiserie ! La modernité, mon jeune ami, la modernité !! — Il fallait aller chez une vraie dame, si l'on voulait peindre une dame ! »

Je n'ai presque rien à ajouter aux observations qui précèdent. Non, le peintre moderne n'est pas seulement un excellent « couturier », comme le sont malheureusement la plupart de ceux qui, sous prétexte de modernité, enveloppent un mannequin de soies variées ; non, l'on ne fait pas du contemporain en louant un modèle qui sert indifféremment à personnifier les hautes dames et les basses filles, et c'est à ce point de vue surtout que les impressionnistes de talent sont, selon

moi, très supérieurs aux peintres qui exposent aux exhibitions officielles. Ils entrent plus avant dans l'individu qu'ils représentent et s'ils expriment merveilleusement son aspect extérieur, ils savent aussi lui faire exhaler la senteur du terroir auquel il appartient. La fille sent la fille et la femme du monde sent la femme du monde ; et pour cela il n'est pas besoin de représenter, comme feu Marchal, Pénélope et Phryné, l'une cousant dans une modeste robe grise, l'autre étalant la touffe de ses seins dans une robe brutalement échancrée, de velours noir. Un homme de talent les eût faites habillées, toutes deux, par un couturier en renom, et l'on eût reconnu les races différentes sous la même armure.

Prenez par exemple un tableau de M. Degas et voyez si celui-là se borne à être un excellent « modiste », si, en dehors de sa grande habileté à rendre les étoffes, il ne sait pas vous jeter sur ses pieds une créature dont le visage, la tournure et le geste parlent et disent ce qu'elle est. Il représente des danseuses. Toutes sont de vraies danseuses et toutes diffèrent dans leur façon de s'exercer à un labeur semblable. Le propre de chacune ressort, la nervosité de la fille qui est douée d'instinctives pirouettes et qui deviendra une artiste, apparaît au milieu de ce troupeau d'athlètes fémi-

nins qui sont censés ne devoir gagner leur vie qu'à la force de leurs jambes. Tel qu'il est, et tel qu'il sera surtout, l'art impressionniste montre une observation très curieuse, une analyse très particulière et très profonde des tempéraments mis en scène. Ajoutez-y une vision étonnamment juste de la couleur, un mépris des conventions adoptées depuis des siècles pour rendre tel et tel effet de lumière, la recherche du plein air, du ton réel, de la vie en mouvement, le procédé des larges touches, des ombres faites par les couleurs complémentaires, la poursuite de l'ensemble simplement obtenu, et vous aurez les tendances de cet art dont M. Manet, qui expose maintenant aux Salons annuels, a été l'un des plus ardents promoteurs.

M. Manet a eu, cette année, ses deux toiles reçues. L'une, intitulée *Dans la serre*, représente une femme assise sur un banc vert, écoutant un monsieur penché sur le dossier de ce banc. De tous côtés, des grandes plantes, et à gauche des fleurs rouges. La femme, un peu engoncée et rêvante, vêtue d'une robe qui semble faite à grands coups, au galop, — oui, allez-y voir ! — et qui est superbe d'exécution ; l'homme, nu-tête, avec des coups de lumière se jouant sur le front, frisant çà et là, touchant aux mains enlevées en quelques traits et tenant un cigare. Ainsi posée, dans

un abandon de causerie, cette figure est vraiment belle : elle flirte et vit. L'air circule, les figures se détachent merveilleusement de cette enveloppe verte qui les entoure. C'est là une œuvre moderne très attirante, une lutte entreprise et gagnée contre le poncif appris de la lumière solaire, jamais observée sur la nature.

Son autre toile, *En bateau*, est également curieuse. L'eau très bleue continue à exaspérer nombre de gens. L'eau n'a pas cette teinte-là ? Mais pardon, elle l'a, à certains moments, comme elle a des tons verts et gris, comme elle a des reflets de scabieuse, de chamois et d'ardoise, à d'autres. Il faudrait pourtant se décider à regarder autour de soi. Et c'est même là un des grands torts des paysagistes contemporains qui, arrivant devant une rivière avec une formule convenue d'avance, n'établissent pas entre elle, le ciel qui s'y mire, la situation des rives qui la bordent, l'heure et la saison qui existent au moment où ils peignent, l'accordance forcée que la nature établit toujours. M. Manet n'a, Dieu merci ! jamais connu ces préjugés stupidement entretenus dans les écoles ! Il peint, en abrégeant, la nature telle qu'elle est et telle qu'il la voit. Sa femme, vêtue de bleu, assise dans une barque coupée par le cadre comme dans certaines planches des Japonais,

est bien posée, en pleine lumière, et elle se découpe énergiquement ainsi que le canotier habillé de blanc, sur le bleu cru de l'eau. Ce sont là des tableaux comme, hélas! nous en trouvons peu dans ce fastidieux Salon !

Passons maintenant à l'œuvre de M. Gervex. Celui-là s'est échappé de l'officine de ce trop célèbre pâtissier des beaux-arts, M. Cabanel. Les gâte-sauces que ce monsieur a dressés portent en ville des godiveaux pareils à ceux que leur chef confectionne. M. Gervex a rendu le plus tôt possible son tablier et s'est mis à brasser la pâte comme il l'entendait.

Parmi les jeunes, M. Gervex était à coup sûr celui qui donnait le plus d'espoir. Ses tableaux révélaient un incontestable talent. Je n'ai pas à rappeler son autopsie si bien observée, sa *Messe à la Trinité* et son *Rolla*. J'aime beaucoup moins, par exemple, son *Retour de bal* de cette année, mais c'est encore l'une des moins mauvaises toiles pendues aux crocs de ce Temple des loques. La scène est ainsi posée : Un monsieur en habit noir est assis et penché en avant. Il vient de débiter à la femme, pleurant le nez dans son bras, tous ces verbiages enragés qui servent depuis des siècles et qui n'ont jamais eu pour résultat que de lui montrer la puissance qu'elle a prise sur l'homme et l'abus certain qu'elle en

peut faire. Le monsieur détache son gant d'un geste nerveux. La colère de l'homme passe tout entière dans ce geste. L'idée était ingénieuse, mais l'attitude trop convenue de la femme gâte tout ; puis la lumière coulant de la lampe sur les étoffes et sur les figures, est inexacte. Combien était plus originale, plus vraie, dans un sujet presque analogue, la toile exposée en 1878, par M. Grégory dans la section anglaise !

Nous retrouverons d'ailleurs M. Gervex dans un portrait en plein air de femme. Partons, car le temps nous presse et il nous faut au plus vite maintenant rendre compte de la *Saison d'octobre* de M. Bastien-Lepage, de *Sous les oliviers* de M. Lahaye, de deux toiles de M. Raffaëlli, de l'Herkomer, du La Hoëse, des Béraud, des Gœneutte, des de Jonghe.

VI

M. Bastien-Lepage est un peintre d'une prodigieuse habileté, qui connaît son métier sur le bout du doigt. La *Saison d'octobre* est une bonne redite de son tableau de l'an dernier. M. Lepage a repris sa paysanne, et au lieu de l'asseoir de face, il lui a fait remplir de profil un sac de pommes de terre. Comme toujours, ses belles qualités font merveille; seulement, tout en reconnaissant le très réel savoir de cet artiste, je ne découvre point, dans son œuvre, cet accent qui fait les maîtres. C'est habilement ordonné, ça a presque l'air d'être agilement peint, c'est assez doucement fanfaron pour faire crier à la bravoure, et je perçois, malgré tout, une préciosité de facture truquée, une marche en avant, interrompue et habilement arrêtée pour ne pas déplaire au public. M. Lepage est un sage insurgé; c'est le Polonais platonique des Beaux-Arts.

Dans la *Saison d'octobre* comme dans *les Foins*, M. Lepage a eu l'évidente ambition d'être simple et

d'être grand. Millet a hanté ce peintre. Certes, ce n'est pas moi qui l'en blâmerai, car Millet était un robuste artiste. Seulement, l'allure magnifiquement vraie que prenaient les paysans de ce maître, dans la campagne, ne se retrouve pas ici.

Pour tout dire, la candeur et la naïveté de M. Lepage me semblent par trop feintes ; je doute qu'il ressente une bien sincère émotion devant les pauvres gens qu'il représente ; dans tous les cas, il ne nous en communique aucune. Millet était un franc artiste ; après lui, M. Breton avait commencé déjà à jouer le rôle « du brave paysan de la peinture ». M. Lepage est allé plus loin, il le joue actuellement à grand orchestre.

Et puis, il faut bien l'avouer, le tableau de cette année témoigne d'étranges défaillances. Le modelé s'est aveuli et l'air s'est raréfié. Les mains de sa paysanne ne sont pas des mains de femme qui tripote la terre, ce sont les mains de ma bonne qui époussète le moins possible et lave la vaisselle, à peine. Le public sera sans doute reconnaissant à M. Lepage d'avoir ainsi escamoté la vérité et d'avoir mis un peu de pâte d'amandes sur ces épidermes. Pour moi, c'est de la peinture polie et bien élevée, maquillée par un rusé compère.

M. Lepage a été suivi dans cette voie par un élève de Bonnat, M. Béraud. Cet artiste, qui a tout

d'abord fabriqué comme les autres sa petite *Léda*, s'est prestement débarbouillé la vue et il s'est borné à peindre ce qu'il rencontrait, un *Retour d'enterrement*, une *Sortie de la messe de Saint Philippe-du-Roule*, une *Soirée dans le monde*. Cette dernière toile, exposée en 1878, était intéressante. La difficulté de rendre l'aspect d'un salon avec le flux des lumières sur les robes, sur les habits noirs, sur les chairs des femmes, était formidable.

M. Béraud a presque manqué de s'en tirer; étant même donné le procédé dont il usait, c'était étonnant, le soir surtout, sous le gaz d'une vitrine où ce tableau fut exposé. Il y avait des coins bien venus, malgré les poses apprises de ses personnages et le figé mécanique de la plupart de ses femmes. Nous retouvons, cette année encore, quelques qualités dans les *Condoléances*. L'effet de lumière tamisée par les draperies noires et la rue qui s'étend au loin, dans un flot de jour, sont presque exacts. Les hommes, qui défilent et viennent serrer la main des parents, sont assez bien observés et lestement croqués ; en revanche, j'apprécie peu, oh! très peu, sa *Vue des Halles*. Sous un jet de lumière oxhydrique, des pâtés de couleurs vives s'étalent. C'est criard et c'est sec ; les figurines tournent à la vignette; ce sont des images de mode violemment enluminées ; gare ! gare ! le fossé

où barbote M. Firmin Girard n'est pas loin !

J'espère bien que M. Béraud n'y tombera point. J'en serais navré, pour ma part, car dans ce temps, où l'on ne décerne des médailles qu'à d'avilissantes vieilleries, les naturalistes ont si peu de peintres à soutenir ! — Je fais le même souhait pour M. Gœneutte. Son *Appel de balayeurs*, exposé en 1877, était vaguement téméraire ; mais, cette année, il est aride et dur ; son *Dernier Salut* contient de jolis morceaux, il y a des tons bien notés, entre autres celui d'un coup de lumière sur un mur blanc, mais l'ensemble est cru et les détails papillotent. Ses passants ne passent guère plus que ne marchandent les acheteurs de M. Béraud. Je préfère à cette toile le *Couturier*, qui fut exposé au boulevard, bien que ses femmes, trop uniformément grandes, fussent à l'étouffée dans le salon du modiste.

Un autre peintre, vraiment moderne celui-là, et qui est de plus un artiste puissant, c'est M. Raffaëlli. Ses deux toiles de cette année sont absolument excellentes. La première représente un retour de chiffonniers. Le crépuscule est venu. Dans l'un de ces mélancoliques paysages qui s'étendent autour du Paris pauvre, des cheminées d'usine crachent sur un ciel livide des bouillons de suie. Trois chiffonniers retournent au gîte,

accompagnés de leurs chiens. Deux se traînent péniblement, le cachemire d'osier sur le dos et le 7 en main; le troisième les précède, courbé sous la charge d'un sac.

J'ai vu au Salon peu de tableaux qui m'aient aussi douloureusement et aussi délicieusement poigné. M. Raffaëlli a évoqué en moi le charme attristé des cabanes branlantes, des grêles peupliers en vedette sur ces interminables routes qui se perdent, au sortir des remparts, dans le ciel. En face de ces malheureux qui cheminent, éreintés, dans ce merveilleux et terrible paysage, toute la détresse des anciennes banlieues s'est levée devant moi. Voilà donc enfin une œuvre qui est vraiment belle et vraiment grande !

L'autre tableau représente deux vieux, aux mains gourdes, crevassées et salies par d'écrasants métiers. Ils se tiennent le bras, et lentement ils avancent vers nous, vêtus de haillons, coiffés d'une toque en peau de lapin, montrant de bonnes faces boucanées et embroussaillées de poils gris d'où part la fine étincelle d'yeux encore vifs. Regardez-les, ils bougent et ils vivent. Il fallait un certain courage pour représenter ainsi, tels quels, sans enjolivement et sans nettoyage, ces deux bons hommes usés par la misère, et dont les convoitises doivent se borner maintenant au pauvre canon de la bouteille.

Comme peinture très résistante et très crâne, faite par un homme d'un incontestable talent, je recommande donc ces deux toiles. Elles sont naturellement placées tout en haut, alors que d'affreuses bavures, que d'abominables stores à charcuteries, des chasses passant sous un donjon, encombrent les premières loges et les rampes. M. Raffaëlli n'a eu aucune médaille ni aucune mention; eh bien, tant mieux! cela ranime nos haines pour les jurys et pour l'école des Beaux-Arts. Beaucoup d'injustices comme celle-là, beaucoup de médailles décernées encore à des fabricants de vieux saints burlesques, des Jérôme à cent sous la pose, de Christ de bois implorés par des soldats de la mobile en plomb, de médiocres tableaux d'histoire, tels que les Girondins, et des journaux qui consentent à marcher de l'avant, et l'on finirait bien par démolir ces officines où l'on ne distribue, chaque année, des brevets et des secours qu'aux artisans qui ont le mieux rempli ce but du grand art français : ne pas faire vivant et ne pas faire vrai !

VII

M. Bastien-Lepage a évidemment, avec ses *Foins* de l'an dernier, inspiré à M. Lahaye l'idée de son tableau *Sous les oliviers;* mais M. Lahaye s'est arrangé de telle sorte que son œuvre est restée, malgré tout, personnelle.

Sous des oliviers, une femme vêtue de gris-perle, avec un fichu d'un bleu tendre autour du cou et de séduisants bas bleus dans des souliers assortis à la robe, rit à belles dents des balivernes que lui conte un monsieur étendu derrière elle et fumant une cigarette. Un peu plus loin, un peintre nous tournant le dos croque le site sous un chapeau pointu de paille, le tout peint dans des tons fins délicieux, dans une gamme de pâleurs argentées, de verts noyés de lait, de gris et de bleu discrets. La figure d'homme couché est vivante et sans apprêts; l'on sent que ce gaillard-là est à l'aise, qu'il a fait sa place, comme on dit, dans l'herbe. La femme est charmante avec son joli rire, sa

peau délicate et fraîche ; et le peintre, assis sur son pliant, a une vérité d'attitude surprenante.

M. Lahaye n'a obtenu ni médaille, ni mention. Voilà qui lui apprendra à avoir du talent. Que cette leçon ne lui serve pas !

J'en pourrais dire autant à M. de la Hoëse. Certes, sa toile suggère bien des critiques, mais enfin elle est réjouissante et curieuse. Celui-là s'est aussi dispensé de réunir dans une bordure d'or les funambules de l'ancien Olympe, les Junon, Minerve et autres histrionnes du vieil Homère ; il nous a représenté tout simplement un atelier de couturières. Mon Dieu, oui ! et ces couturières nous intéressent plus avec leurs frimousses raiguisées et leurs petites robes érotiquement serrées aux hanches que toutes ces bouchères grecques enveloppées d'étoffes qui leur dessinent d'ennuyeux tuyaux le long des jambes.

Les ouvrières de M. de la Hoëse sont assises autour d'une table et elles faufilent et cousent. L'une d'elles a dégringolé et s'est meurtri un bras qu'elle frotte piteusement, tandis que la chaise brisée gît, les pattes détraquées, au milieu des chiffons et des rognures. Tout l'atelier rit et blague la maladroite. C'est ici que j'ai bien quelques critiques à faire. Si, parmi ces filles, deux ou trois rient vraiment et de bon cœur, comme par

exemple la boulotte au nez retroussé et l'ouvrière qui pouffe, la figure dans son mouchoir, les autres grimacent, se tordent faussement, rentrent dans la caricature. L'apprentie, entre autres, qui est au premier plan, a été pétrifiée toute vive. C'est une poupée mécanique qui fait la révérence et ne se décroche la mâchoire que lorsqu'on touche la ficelle qui la fait mouvoir. La maîtresse se retournant au bruit, et regardant la scène sous ses lunettes, est également convenue ; mais tel quel, pourtant, cet atelier, pâlement éclairé par un jour blanc, est amusant.

L'observation y est juste souvent, les poses sont parfois heureuses, celle par exemple de la roussiotte ramassant ses ciseaux ou son dé, et celle de la femme assise près de la grosse camarde qui se tient les côtes. Les types belges sont précis, le blond des cheveux touchant au jaune paille est juste ; c'est bien là la blondeur de la plupart des fillettes d'Anvers. Somme toute, il y a dans cette toile un mélange de vérité et de chic, des certitudes de mouvements et une tendance à pousser la joie ou la goguenardise des têtes jusqu'à la charge. C'est d'une facture générale très mièvre, mais avec de coquets réveils de couleurs, par places.

En résumé, la tentative de M. de la Hoëse mé-

rite qu'on l'encourage. Celui-là marche un peu de l'avant, nous lui souhaitons bonne réussite.

Il n'y a plus d'encouragement à adresser à M. Herkomer, ni de réussite à lui souhaiter. Celui-là est, Dieu merci !. arrivé et connu. Les Invalides exposés à la section anglaise du Champ de Mars l'ont rendu célèbre — en France — du jour au lendemain. Sa toile de cette année, *Un Asile pour la vieillesse*, écrase ce qui l'entoure. La partie gauche du tableau comprenant le coin de la salle éclairé par la fenêtre et les deux vieilles qui s'avancent, appuyées l'une sur l'autre, tandis qu'apparaissent de maigres silhouettes de femmes accroupies comme ces vieilles de Villon, qui regrettent le temps passé devant un feu de chènevottes, est tout bonnement admirable. J'aime moins, en revanche, tout le côté droit, celui où, assises autour d'une table, d'autres femmes boivent leur café et cousent. Certes, la malheureuse qui dort, un livre sur ses genoux, est superbe encore, mais parmi ce pensionnat de pauvresses, ratatinées, ridées comme des reinettes et briquetées aux joues par les chaleurs bienfaisantes du café et de l'ale, la femme qui gratte la table et celle qui s'évertue à enfiler son aiguille, me gâtent, avec leurs grimaces et leur cocasserie d'allure, le bel ensemble de l'œuvre.

Un fait curieux à noter, c'est que l'impression

donnée par cette vue d'asile n'est ni douloureuse ni sinistre, comme celle que dégagerait le repaire où gisent les misères des vieillesses féminines, en France. L'asile anglais, tel que le représente M. Herkomer, est d'une tristesse résignée et souriante. Il y a même une certaine joyeuseté éparse dans ce lieu de souffrance. Les pauvresses sirotent doucettement, et paraissent accepter volontiers l'ouvrage que leur distribue une jeune sous-maîtresse. Faites la différence : représentez, dans un tableau vrai, l'une des salles de la Salpêtrière, à Paris : ce serait poignant et lugubre. On y sentirait davantage l'humanité hurlant après ses pauvres os, au milieu d'un spasme de rires causé par les médisances échangées sur les voisines. Je douterais même un peu, à ce point de vue, de la véracité de M. Herkomer si, dans ses notes sur l'Angleterre, M. Taine n'affirmait qu'au Workhouse « toutes les vieillesses semblent bien portantes, et n'ont pas l'air triste ».

Quoi qu'il en soit, embelli ou strictement exact, ce tableau est merveilleusement peint et l'on y sent la patte d'un fier artiste !

M. Dagnan-Bouveret, lui, se borne à être facétieux. L'an dernier, le jury lui décerne une médaille pour une Manon quelconque. On l'encourageait ainsi, on lui démontrait péremptoirement,

et par un argument généralement irrésistible, qu'il suivait la bonne voie, la seule qui rapporte des commandes et des honneurs, et voilà que le peintre rit au nez des gens qui lui passaient la main sur le dos ; il rompt brusquement sa longe et expose une toile moderne : *Une Noce chez le photographe*.

Je ne voudrais pas, en raison du plaisir que me cause la nique faite par M. Dagnan à ses professeurs, induire en erreur les personnes qui veulent bien me suivre dans ces courses rapides au travers du Salon, sur la réelle valeur de cette toile. J'avoue tout d'abord que c'est médiocrement peint, et puis je me défie un tantinet encore de la conversion de M. Dagnan. Il a exposé jadis un petit Orphée, inspiré par des vers étonnamment médiocres et qui accusaient chez ce peintre un irrémissible mauvais goût en peinture comme en poésie.

M. Dagnan s'est heureusement arrêté sur cette pente, et nous devons au moins lui en savoir gré. Son tableau de cette année, dont le sujet ne me paraît lui avoir été fourni par aucun poète, contient quelques morceaux gaiement exécutés. L'homme qui souffle de la fumée de pipe dans le nez d'un enfant est assez drôle ; les mariés ne sont pas mauvais, le mari surtout avec son air faraud et sa tête frisée comme un chou-fleur ;

seulement, la mesure du comique est presque partout franchie. Ce n'est pas de la grasse farce ni de la gauloiserie, c'est de la blague d'atelier et de l'esprit de vaudeville. Le petit soldat, qui se fait assez entrevoir pour exhiber ses doigts écarquillés dans des gants blancs, est le Pitou dont on a tant usé ; enfin, si les mariés posent devant l'objectif du photographe, les autres gens de la noce posent, eux aussi, mais pour le public. Ils sont réunis en un groupe trop arrangé pour que nous puissions croire à une scène de la vie réelle, lestement dépêchée par un artiste.

La saveur de ce tableau est donc banale. Je l'aime mieux, cela va sans dire, que tous les Lobrichon et que tous les Compte-Calix du monde, mais tout est préférable aux pans de toile tachés par ces messieurs ; seulement, entre l'œuvre de M. Dagnan et celle de M. Herkomer, dont j'ai parlé plus haut, il y a une terrible différence : la différence qui existe entre une œuvre d'art et le dessin courant des journaux illustrés. Mon admiration pour la *Noce chez le photographe* s'arrête là.

VIII

Je suis arrivé maintenant devant les peintres des étoffes contemporaines, devant les tailleurs et les teinturiers. Si la théorie de Fromentin que j'ai citée dans l'un de mes précédents articles peut s'appliquer à un peintre, c'est à coup sûr à M. de Jonghe. Ah! pour être un modiste, et rien qu'un modiste qui habille de robes d'une coupe et d'une nuance distinguées un vulgaire modèle destiné à représenter, dans ces toilettes, l'élégance et le raffiné de la femme du monde, M. de Jonghe en est un et même l'un des plus persévérants et des plus têtus! L'*Indiscrète* est presque le chef-d'œuvre du genre. Dans un salon tapissé d'une de ces étoffes japonaises à fond d'or, comme M. Stevens en a beaucoup peint, une femme du monde, du plus grand monde, je pense, s'apprête à fouiller dans un meuble japonais et surmonté d'une monstrueuse chimère verte et rouge. La tenture et la chimère sont dextrement posées, mais la femme est niaise

à plaisir ; elle a cette mine et ce petit geste qui représentent l'incertitude coupable et la honte à fleur de peau, suivant l'invariable tradition du Conservatoire. C'est un pantin sans intérêt, qui ne joue dans cette toile qu'un rôle accessoire. Le sujet principal, c'est la décoration de la table et la robe noire à guipures blanches.

L'autre tableau de M. Jonghe ne m'a pas plus mis en fête. Une fillette, blonde et vêtue de mauve, massacre langoureusement sur un clavier la *Berceuse de Chopin*, à la stupeur satisfaite d'une mère agrémentée d'une autre enfant et assise dans une robe bleue, sur un fauteuil de velours rouge. Le procédé est le même. Le décor japonais est relevé ici par une pointe de moyen âge. Tous les bibelots, toutes les étoffes, sont soigneusement copiés. M. de Jonghe est un habile peintre de nature morte, mais il est parfaitement incapable de rendre de la nature vive. Son modernisme se borne à la reproduction des objets inanimés ; son élégance ne dépasse pas un cache-pot en faïence bleue ; la fleur elle-même, qui s'y dresse, est artificielle et découpée dans du papier, à l'emporte-pièce. C'est supérieur à du Toulmouche, mais ça n'est ni plus moderne, ni plus vivant.

M. Verhas fait partie de la même école. Pas plus que M. de Jonghe il n'est de force à pétrir de

la chair de fillette et de femme. Ses tableautins sont creux, envahis par une masse d'ustensiles qui prennent une valeur égale à celle de ses personnages ; c'est, de plus, léché et mignard, c'est même, pour tout dire, un tant soit peu bêbête.

M. Ballavoine, qui est, lui aussi, un « couturier », a du moins une jolie allure décorative et un agréable assortiment de couleurs fraîches. Son *Tir* de cette année est, comme toujours, peint avec du jus de groseille et du petit-lait. Ses femmes sont glacées, mais leurs robes violettes, feuille-morte et gris de perle font d'amusantes taches dans ces gais et lumineux paysages où il excelle. C'est de la peinture aimable, divertissante à contempler par les jours de pluie et de neige.

M. Boldini est plus curieux. Celui-là a des microscopies à la Meissonnier, et des agilités de pinceau à la Fortuny. Son garde municipal à cheval remettant un pli cacheté à un concierge, est un peu tapoté et scintillant, mais il y a dans ce minuscule tableautin une nervosité du diable, une rapidité de mouvement qui étonne. Dans sa rue, vue de biais, un monsieur parlant à une dame a été pris d'un trait sur l'album et piqué tout vif sur la toile. M. Boldini est vraiment plus qu'un modiste.

Nous voici parvenu, maintenant, devant les artistes qui ont des prétentions à l'esprit, devant

les vaudevillistes, devant les grimaciers de l'école de Dusseldorf. Fuyons. — Il est vrai que, dans tous les coins de ces interminables salles, nous trouverons force croûtes prétentieuses et minables, entre autres une chiffonnière de M. Forcade, qui se met un loup sur le nez et se mire dans une glace. Quelle jolie imagination et quel esprit ! — Knauss, dont je hais les œuvres, est un peintre de génie à côté de tous ces gens.

Je me roulerais de joie devant ses misérables toiles quand je contemple le *Petit Caprice* de Mlle Élisa Koch, un enfant qui n'a qu'un bas et qui boude. Ah ! cette fois, c'est de l'esprit de femme. Ça se subit un jour par an, le jour du vernissage, et c'est encore trop.

Que dire également de la peinture d'actualité, des *Pacificateurs de San Stefano* signés Millet ? un Russe offrant du feu à son ennemi qui veut allumer une cigarette. C'est gentil, c'est neuf comme idée, et c'est par-dessus le marché humanitaire. Pourquoi pas, alors, pendant qu'on y est, de l'Antoine Wiertz, du toqué Belge ! mais il serait vraiment temps de s'occuper d'œuvres sérieuses ; arrivons donc, au plus vite, devant la *Loge aux Italiens*, de Mme Eva Gonzalez.

Cette artiste nous représente, dans la cage rouge d'une loge, un monsieur et une dame. C'est un

peu boueux et c'est d'une couleur triste, mais il y a des parties excellentes. La pose des personnages est naturelle, et puis c'est intrépidement peint. Cette toile, dérivé des Manet, a une certaine saveur amère et rêche qui nous console des écœurantes sucreries auxquelles nous venons de goûter. C'est, en somme, une œuvre qui, malgré sa teinte déplaisante, possède une belle tournure.

Je laisse de côté maintenant *l'Enterrement de M. le Maire*, signé Denneulin. Ses pompiers et ses paysans sont burlesques. Ils appartiennent à cet art de bas étage que M. Léonce Petit professe dans les journaux à images.

Dans ce désastre de toiles, le *Sermon*, de M. La Boulaye, semble virilement peint ; ses paysannes égrenant leurs rosaires sont bien un peu molles ; elles ont posé, à tant la séance, pour l'extase et pour la prière ; mais le paysan lisant son livre de messe prie pour de bon et simplement. M. La Boulaye a obtenu, grâce à cette toile, une troisième médaille. Il est certain que, parmi celles qui ont été décernées cette année, la sienne a au moins un semblant de raison d'être.

L'Arrestation, de M. Hugo Salmson, est également une peinture honnête : on peut la contempler sans allégresse, mais aussi sans dégoût et sans haine.

Parmi les gens qui ont la réputation de faire du

moderne, nous avons déjà passé en revue les couturiers et les vaudevillistes, il nous reste encore à rendre compte des pleurnicheurs. Entrons donc dans ce café-concert de l'art, nous n'y séjournerons pas longtemps, du reste.

M. Haquette est l'un des premiers sujets de ces beuglants. Il a aggravé le Mürger en nous montrant une Francine qui sue de l'eau. Cette œuvre est réellement étonnante. Les deux mains enfoncées dans son manchon, placée dans une pose qui ne rappelle pas du tout — oh! mais comment donc! — celle d'une toile connue, signée Jacquet, et malheureusement vulgarisée par la photographie et par la gravure, Francine geint très dolemment.

Je ne sais si, le dimanche, des familles sensibles se frottent les yeux devant ce mannequin habillé en poitrinaire, mais ce qui est bien certain, c'est que chez les gens qui, les jours de la semaine, perdent leur temps à l'exposition, l'émotion ne se traduit que par un simple haussement d'épaules. J'ai cité comme l'un des produits les plus caractéristiques de cet art sentimental qui nous ravage, le *Manchon de Francine*, je pourrais citer encore l'*Abandonnée*, de M. Geoffroy. Celle-là, vêtue de deuil, pleure sur du noir, assise dans un fauteuil de tapisserie. C'est simple et de bon goût, et c'est comme le tableau de M. Haquette, veulement et cotonneuse-

ment peint. Il est juste d'ajouter que la romance gaie n'est pas moins que la romance pleurarde habilement détaillée sur cette estrade où s'accumulent les chanteurs dits : premiers comiques.

Je signale parmi eux M. Pinta (Amable), auteur d'une *Cage à singes*, M. Saintin, M. Simon Durand, auteur d'*Une Alerte*, peinte tout à la fois d'une façon flasque et aigre, M. Innocenti qui a trouvé ce titre spirituel : *Une Blanche pointée* pour une scène ainsi conçue : Une jeune personne, costumée en je ne sais quoi, joue du clavecin. Elle tape sur une blanche et un jeune homme, l'embrassant sur les lèvres, pointe ainsi la note !!

Il y a vraiment des limites au courage d'un homme. J'avoue être à bout de forces. Ce fatras de billevesées dont il m'a pourtant bien fallu rendre compte lasserait l'indulgence la mieux trempée et la patience la plus robuste. Les portraits nous dédommageront heureusement un peu.

Comme simulacre d'un faire large, le portrait de *Victor Hugo* est un chef-d'œuvre. Il est laborieusement et lourdement peint, avec une agaçante affectation d'ampleur. Voilà bien la feinte et la supercherie du vrai talent les plus incroyables que l'on puisse voir ! L'éclairage est, comme d'habitude, dément. Ce n'est ni le jour, ni le crépuscule, ni le Jablochkoff, c'est quelque chose de vineux et de

sale, une lumière passant sous des vitres brouillées et remplies de poussière. M. Bonnat a fait son petit trompe-l'œil en enlevant dans cet éclairage des chairs violacées sur du noir. La pose elle-même est banale ; le coude appuyé sur un volume d'Homère donne une idée de l'esprit du peintre. Ce tableau n'a jamais représenté Hugo, mais bien le premier venu, et encore un premier venu qui vient de se lever, avec un copieux repas avalé la veille.

Quant au portrait de *miss Mary*, en bleu sur fond brun, c'est une peinture mesquine et glacée.

Telles sont les nouvelles œuvres exposées par M. Bonnat, et cependant, en comparaison des autres portraits qui s'échelonnent impudemment tout le long des salles, j'arrive à penser que le succès de M. Bonnat est presque mérité ; M. Bonnat est un génie et un Dieu à côté de MM. Cabanel et Dubufe. Ah ! il faut avouer que les portraitistes mettent la critique dans une drôle de situation !

Je fais exception pour M. Bartholomé. Celui-là est un artiste franc, un peintre énergique, épris de la réalité et la reproduisant avec un accent très particulier. Sa vieille dame souriant, un livre dans une main et des lunettes dans l'autre, est une brave femme bien vivante. Si le rideau jaune un peu banal qui la repousse ne me ravit guère, en

revanche, la sincérité de la pose, la bravoure de l'exécution, la puissante vérité que dégage cette toile, m'ont absolument conquis. J'en puis dire autant pour son portrait de vieillard, assis sur un banc. C'est pris sur le vif, c'est de l'art naturaliste en plein.

M^{lle} Abbéma aime moins les tons tranquilles, les phrases simples ; celle-là est plus turbulente, elle raffole des coups de couleurs et elle les plaque avec une vigueur étonnante chez une femme qui a séjourné, comme presque toutes ses confrères, dans l'atelier de M. Chaplin. Ses deux portraits de cette année sont bons. Celui de *M^{me} X.*, se détachant en noir sur un fond mastic et tabac d'Espagne, est assez nerveusement brossé. Le noir de la robe, le réveil jaune de la rose, le blond des gands de Suède sur lequel se déroule le serpent d'or d'un bracelet, indiquent l'élève de cet étoffiste qui a nom Carolus Duran. Je préfère même ce portrait à celui de M^{lle} *Samary*, debout en robe grise et cravate violette sur du vert. Les cheveux blonds frisés en poils de caniche et tombant en pluie sur le front, et les lèvres peintes éclairées par la jolie lueur blanche des dents, sont cependant alertement troussés. L'éternel et insupportable rire de cette actrice est bien saisi ; nous la retrouverons encore, riant toujours, mais vêtue de rose cette fois, dans

une toile de M. Renoir, si étrangement placée au ciel d'un des dépotoirs du Salon, qu'il est absolument impossible de se rendre compte de l'effet que le peintre a voulu donner. On pourrait peut-être coucher aussi des toiles le long des plafonds pendant qu'on y est !

Son autre tableau est, en revanche, placé sur la rampe. M. Renoir a pensé que mieux valait représenter M^{me} C., dans son intérieur, avec ses enfants, au milieu de ses occupations, plutôt que de la mettre droite, dans une pose convenue, sur un rideau violet ou rouge. Il a eu parfaitement raison, selon moi. C'est là une tentative intéressante et qui mérite qu'on la loue. Il y a, dans ce portrait, d'exquis tons de chair et un ingénieux groupement. C'est d'un faire un peu mince et tricoté, papillotant dans les accessoires ; mais c'est habilement exécuté, et puis c'est osé ! En somme, c'est l'œuvre d'un artiste qui a du talent et qui, bien que figurant au Salon officiel, est un indépendant ; ça étonne, mais ça fait plaisir, de trouver des gens qui ont depuis longtemps abandonné les vieilles routines conservées si précieusement par leurs confrères dans des pots de saumure.

M. Delaunay les a toutes emmagasinées, lui. Son *Gounod* regardant le ciel et serrant contre son

cœur une partition de *Don Juan*, est le comble du ridicule et du grotesque ! M. Delaunay est, bien entendu, hors concours, et c'est l'un des peintres les plus estimés de France !

Je pourrais citer maintenant, hélas ! au courant de la plume, une bonne grosse de portraits qui ne valent guère mieux. Il est vrai que toutes ces images sont suffisantes pour parer les salons de velours rouge où, sur une console de faux boule, deux lampes en zinc bronzé dressent leurs verres couronnés au sommet d'un petit fez à gland bleu. Ça orne, ça tient de la place, ça permet de constater les ravages que l'âge amène sur la tête des maîtres du logis, et puis, ça fournit un sujet de conversation aux messieurs et aux dames en visite. Il faudrait vraiment n'avoir pas de cœur pour supprimer d'aussi charmantes inutilités !

Laissons-les donc se détériorer en paix, et allons voir le réjouissant *Mes bottes*, troussé carrément dans les gris-clairs par Desboutin. Dailly, l'homme au pain, est là tout vivant avec sa face réjouie et son gros rire. Après la culotte de toile bleue, passons, pour faire contraste, aux élégances des mondaines. M^{lle} *V...*, vêtue de lilas et placée au milieu d'un jardin où les géraniums piquent dans du vert leurs étoiles rouges, se promène, souriante, la figure doucement éclairée par la lumière que

tamise l'étoffe bleue de l'ombrelle verte. M. Gervex l'a peinte avec une clarté qui décèle l'étude du Manet. Les chairs sont fades, mais le corps est bien étoffé dans la robe. C'est une toile gaie, faite par un homme très habile dans son métier.

M. Fantin-Latour est d'allure plus sévère ; mais celui-là possède une bien autre envergure ! Sa toile de cette année est, comme d'habitude, superbe. Deux jeunes filles sont là, l'une debout en train de peindre, l'autre assise et dessinant une tête de plâtre. Ce qui est vraiment merveilleux dans cette toile, c'est le naturel de ces figures. Elles ne posent pas pour des portraits, elles dessinent simplement chez elles sans s'occuper du spectateur. L'atmosphère qui les entoure est étonnante. L'air circule autour de ces deux femmes qui échangent des mots à mi-voix, tranquillement appliquées à leur labeur. C'est sobre de tons, harmonieux et doux, avec un certain charme puritain et discret.

M. Fantin-Latour n'est pas un modiste ou un peintre d'accessoires, c'est un grand peintre qui serre et qui rend la vie. Sa peinture n'est ni méticuleuse, ni tirée : elle est forte et simple. M. Fantin-Latour est un des meilleurs artistes que nous possédions en France.

M. Bastien-Lepage, dont le portrait de M*^{lle} Bernhardt* semble peint à la loupe et exécuté à petites

lèches sur une plaque d'ivoire, ne ferait pas mal de regarder l'œuvre de M. Fantin-Latour. Il comprendrait peut-être, lui et les jeunes autres officiels modernistes, la différence qui existe entre des tableau cauteleux et truqués et des œuvres droites et saines.

Il ne reste plus guère de place maintenant pour parler des innombrables toiles qui luisent partout. Je cite au hasard de la plume : un portrait de M. de Ségur, en noir sur fond noir, un de M. Carolus Duran, mollasse et rêveur, de M. Sergent; deux faux Chaplin signés par M^{lles} de Challié et Berthe Delorme ; un Deschamps représentant une femme habillée d'une robe mastic et se découpant sur fond lie-de-vin ; un Charbonnel pas mauvais ; de médiocres Dubois, et puis des figures de médecins à n'en plus finir. Tout le corps médical y a passé, cette année, avec ses favoris en côtelettes et ses paletots à rubans rouges!

Le portrait de M^{me} la comtesse de Trois Étoiles rayonne au milieu de ces pauvretés. Je n'ai pas à décrire la nouvelle œuvre de M. Carolus Duran, puisque cette besogne a été faite déjà dans ce journal (1) ; je me bornerai à quelques réflexions.

(1) A la suite des nombreuses plaintes que suscita, dans le monde des peintres, la série de ces articles. M. Laffitte,

Le portrait de M. Duran est, comme d'ordinaire, théâtralement posé ; mais il me semble, cette fois, un peu supérieur à ceux des années précédentes. En sus des étoffes qui sont toujours brillamment enlevées, la chair est plus vive et les mains sont belles. Je souhaite que ce tableau ne s'effondre pas comme ses aînés. L'expérience de l'Exposition universelle a été terrible pour ce peintre. Le coloris avait fui, le tout était devenu cartonneux et métallique, les chairs semblaient cuites et rissolées, les étoffes même avaient durci. On a vu alors combien était fragile et factice la réputation de beau peintre acquise par cet artiste ! Je souhaite, je le répète, à cette œuvre pompeuse, un plus heureux sort.

directeur du *Voltaire,* jugea nécessaire de panser quelques unes des plaies qu'elle avait ouvertes.

Ce fut après la distribution des bons de pain et des médailles aux éclopés et aux mendiants de l'art, que M. Pothey fut chargé de préparer les compresses.

IX

Le patriotisme est, selon moi, une qualité négative en art. Je sais bien que la foule trépigne et essuie une petite sueur d'enthousiasme lorsqu'elle entend brailler dans un concert quelconque « La Revanche » ou « France mes amours », je sais bien que nombre de gens se pâment devant les romances de M. Deroulède, mais ceux-là sont de braves gobe-mouches, prêts à couper dans tous ces ponts patriotiques qui font dire des poètes-ingénieurs qui les construisent : « Voilà de bien belles âmes ! » Le patriotisme, tel que je le comprends, consisterait à mettre sur pieds de véritables œuvres.

Delacroix et Millet ont plus rendu de services à la France, avec leurs merveilleuses toiles, que tous les généraux et que tous les hommes d'État. Ils l'ont magnifiée et glorifiée, tandis que Vernet, Pils, Yvon, et autres peintres militaires, qui ont célébré ses victoires, l'ont rabaissée et avilie par leurs croûtes. Voilà mon avis tout cru. — Baude-

laire a écrit, dans ses « Curiosités esthétiques »,
à propos de la peinture soldatesque, cette phrase :
« Je hais cette peinture comme je hais l'armée,
la force armée, et tout ce qui traîne des armes
bruyantes dans un lieu pacifique. » Je n'irai pas
aussi loin — au point de vue de l'art. — L'armée
existe, et elle a par conséquent le droit d'être reproduite comme toutes les autres classes de la société ; mais ce que je voudrais, par exemple, c'est qu'on ne me la représentât pas toujours avec des allures mélodramatiques ou pleurardes ; ce que je voudrais, c'est qu'on la fît, telle qu'elle est, simplement. M. Guillaume Régamey l'avait au moins tenté, et il y avait réussi parfois.

Les batailles exposées au Salon de cette année sont toutes et sans exception d'une pauvreté niaise. Voilà M. Detaille, le favori du public, qui nous montre un *Épisode de la bataille de Champigny* ; tous ces petits bonshommes, bien léchés, bien propres, sont placés dans des postures *invues* à ce moment-là ; c'est une rangée de poupées, distribuées par un homme qui a l'habitude de ces sortes de choses. Il y a gros à parier que M. Detaille a pris dans son album deux ou trois poses qu'il avait croquées dans une revue ou dans un camp, et qu'il a arrangé le tout en bataille pour l'édification des amateurs. Ça ne sent pas la poudre, cette toile-là,

ça sent la colle-forte et ça sent surtout le chiffon, fraîchement repassé, qui a servi à costumer ces pantins en militaires !

La toile de M. Detaille est à coup sûr peu médullaire, mais elle ne l'est pas moins que celles de MM. Médard, Castellani, Couturier, et elle vaut toujours bien celle de M. Berne-Bellecour, qui continue avec insistance à être médiocre. Une seule est divine, celle de M. Reverchon : un sapeur montrant le ciel à un franc-tireur qui meurt à genoux. Ce tableau est le détersif le plus énergique que je connaisse du spleen, je le recommande aux gens qui ont peine à rire. Il y aura chez eux une explosion formidable de gaieté, cette fois ; je recommande également aux personnes qui n'auraient pas le temps d'aller visiter le Salon, la très audacieuse et très charmante tentative d'un ferblantier de la rive gauche : un combat de soldats de plomb, sur un terrain simulé par de la sciure de bois, près d'une rivière imitée par un bout de miroir. C'est d'abord gentil et ensuite il y a des qualités sérieuses de groupement ; la forteresse de plomb, munie de canons, dont les bouches sont garnies d'une fumée d'ouate, est très remarquable, très vraie. Si c'était exposé au Salon de cette année, ça écraserait à coup sûr toutes les grandes bâches peintes par M. Castellani et consorts.

Nous ne changerons pas de sujets, en abordant la nature morte. Pioupous d'Épinal ou fleurs de taffetas, c'est bon à mettre dans le même sac. Je fais exception pour Mlle Desbordes, qui brosse avec une belle énergie ses floraisons. Son *Souvenir de première communion* est joliment peint. Toute cette gamme de blanc jouant sur du vert pâle est charmante ; puis le voile jeté sur la coupe, les chapelets et le livre, donnent un effet de nuée flottante très curieux. Un effet analogue, mais que rien ne justifie, par exemple, a été imaginé par M. Monginot. Ses groseilles et ses framboises sur une feuille de chou sont vagues et sans contours, vues comme au travers d'un rideau de mousseline. Puis, ses fruits sont horriblement talés, ils coulent sans avoir atteint pourtant le degré de pourriture nécessaire pour se liquéfier de la sorte.

Après cette marmelade de fruits blets, passons aux figurines d'ivoire et de stuc. Le portrait de Mme la marquise de Trois Étoiles est un de ces ivoires les mieux réussis du Salon. J'admire de tout cœur cette dureté des chairs, j'aurais cependant préféré que M. Cabanel serrât encore de plus près la nature de l'ivoire et de l'os. Il y a aussi de jaunes striures, des veines et des fibrilles un peu rousses dans ces matières et il n'est vraiment pas permis de les négliger ; et puis, pourquoi cette robe de fer-

blanc ? — Ces compromis sont fâcheux. Il eût mieux valu étamer alors la figure comme la robe, dans du fer.

J'en dirai autant de M. Alphonse Hirsch qui, moins truqueur mais plus désespérant encore, s'il est possible ! a coulé toute sa M^me W... dans du biscuit. Allons, il y a encore de beaux jours pour la peinture morte ! si M. Dubufe ne se mêle pas d'en peindre, toutefois, — car celui-là ne métallise pas d'une façon suffisante. Certes, j'aurais mauvaise grâce à nier que, dans ses deux portraits de cette année, la sécheresse de l'os, mal tourné et imparfaitement poli, ne soit pas habilement exécutée ; mais ici, il y a vraiment une erreur. Les étoffes sont bien taillées dans une matière dure, mais les figures sont gélatineuses ; ce sont des crèmes saisies par le froid. Que diable, voyons, l'ivoire n'a jamais eu cette inconsistance et cette mollesse !

M. Desgoffes, le forçat de la nature morte, est plus précis et plus vrai. Voyez le très extraordinaire plateau qu'il a fourbi cette année ; tout y est rendu par le même procédé, azalées, onyx et sardoines. C'est le chef-d'œuvre du monstrueux ; seul, Abraham Mignon, dont les odieuses toiles s'étalent au Louvre, égale M. Desgoffes. Est-ce qu'on ne pourrait pas, dans un intérêt de bon goût public, serrer dans une armoire perdue, dans un placard oublié,

ces horribles choses, ou bien entasser tout cela dans le musée de Marine, où s'égarent seulement, le dimanche, un artilleur et un ou deux soldats de la ligne ?

Je serais curieux aussi de savoir où l'on va placer la gigantesque nature morte de M. Delanoy, achetée par l'État. Au Luxembourg ? elle en est digne. C'est une deuxième ressucée de Voilon. Les cuirasses ont d'aimables luisants, dont nous connaissons la recette ; seulement, si toute cette ferraille est soigneusement lustrée, il n'en est pas de même des vieux bouquins dont les pages sont coupées, non pas dans du parchemin, mais dans de la tôle.

Allons, c'est bizarre, mais c'est ainsi ; ce sont les femmes qui brossent aujourd'hui le plus amplement la nature morte. J'ai parlé déjà de M^lle Desbordes ; il me reste à signaler encore M^me Ayrton dont les deux toiles sont bonnes. Les *Oiseaux de mer* sont bravement enlevés et son *Coin de cuisine*, avec ses jolies taches de vert et de rouge, est simplement et solidement peint, sans qu'on y voie ce procédé si lassant chez les Jeannin, les Bergeret et les Claude.

Laissons de côté pour l'instant tous ces objets inanimés et filons au plus vite devant les insupportables tableautins de M. Goupil, le vétilleux fripier

du Directoire, et les risibles portraits de famille de M. Ruben ; nous pouvons négliger aussi la partie de dames de M. Beyle, car toutes ses femmes sont empruntées aux images des tailleurs et elles figurent, toutes aussi, dans les gazettes roses.

Mieux vaut, à tout prendre, le Bonvin. Sa toile représente l'intérieur d'une maison religieuse ; des sœurs, assises autour d'une table, pelurent des poires.

C'est posé et conçu comme un Pieter de Hoog, avec une porte ouverte dans le fond et une femme en pleine lumière. Seulement, le juste effet de soleil du bon peintre hollandais n'y est point ; ensuite, les sœurs de M. Bonvin sont anguleusement peintes ; c'est en somme, une peinture lisse et glacée, sans vie. Je ne sais vraiment pourquoi l'on dit et l'on répète, depuis des ans, que M. Bonvin marche de l'avant. Mais c'est tout le contraire ! Ses intérieurs sont de pâles décalques des intérieurs peints par les vieux maîtres de la Hollande. M. Bonvin, c'est la sécheresse incarnée, c'est un prôneur de faux archaïsme et de faux moderne.

X

Il ne me reste plus, pour finir le compte rendu des huiles, qu'à dire quelques mots de certaines toiles qui figurent, la plupart, dans la peinture de genre. Je serai bref. — Parmi les Fortunystes, je ne citerai que M. Casanova; — celui-là est, en effet, le disciple qui a le mieux hérité des défauts de ce très extraordinaire acrobate qui s'appelait Fortuny. Certes, celui-là fut un étourdissant coloriste, un clown prodigieux qui, malgré ses perpétuels tours de passe-passe, a parfois trouvé d'exquises merveilles, de la vie pantelante et superbe, témoin l'adorable petite femme nue, couchée sur le ventre, qui figurait au Champ de Mars ; mais comme chef d'école, comme maître, c'était bien le plus déplorable et le plus dangereux. Ses élèves n'ont pu s'assimiler aucune de ses qualités et ils se bornent à tirer des feux d'artifice dont les salves se succèdent avec un fracassant et monotone éclat.

Le *Mariage d'un prince*, de M. Casanova, est

le spécimen le plus malheureux du genre. Rien ne vit, rien ne bouge dans cette toile ; c'est une aveuglante fulguration de paillettes collées les unes contre les autres.

Passons, et puisque nous sommes dans la salle des C, voyons les Benjamin Constant, de l'Orient ensoleillé à Batignolles-Clichy et accommodé à grand ragoût de teintes vives pour en masquer la saveur fade. Il me semble qu'on pourrait occuper son temps à peindre des choses plus sensées et plus sincères ; à faire, par exemple, comme M. Ribarz, une bonne étude du bassin de la Villette ; mais ce qu'il faudrait bien ne pas faire surtout, ce seraient des aquarelles genre Pollet, des nudités pointillées et léchées, retouchées au microscope, des Omphales aux hanches en fer de lance, et des taudis où une femme couchée nous tourne un dos taché par des ombres fausses.

M. Pollet est le Desgoffes de l'aquarelle ; tous ses copains usent d'ailleurs du même procédé de polissure. La lamentable exposition Durand-Ruel en était la plus convaincante des preuves. Les Leloir et les Vibert dominaient odieusement dans ce ramas de honteuses pièces et M. Heilbuth, avec son modernisme si peu raffiné et sa touche si lourde, rayonnait presque comme un homme de grand talent au milieu des atroces misères de ces

papiers peints. C'était le néant dans toute sa gloire que cette exhibition ! c'est le néant que nous allons trouver encore dans les travées du Salon officiel !

J'accepte, bien entendu, une aquarelle-gouache de M. Raffaëlli. Cet artiste nous montre ici encore l'un de ces paysages qu'il aime, l'une de ces vastes plaines animées par les fabriques qui avoisinent Paris, et il fait bien !

Théophile Gautier a écrit quelque part que les ingénieurs gâtaient les paysages ; mais non ! ils les modifient simplement et leur donnent, la plupart du temps, un accent plus pénétrant et plus vif. Les tuyaux d'usines qui se dressent au loin marquent le Nord, Pantin par exemple, d'un cachet de grandeur mélancolique qu'il n'aurait jamais eu sans eux.

Eh bien, M. Raffaëlli est un des seuls qui aient compris l'originale beauté de ces lieux si chers aux intimistes. Celui-là est le peintre des pauvres gens et des grands ciels ! — Son chiffonnier, seul, avec sa chienne, et prêt à picorer dans un monceau de détritus, a grande allure ; il est pris sur nature et hardiment dressé. Comme devant les tableaux de cet excellent peintre, j'ai revu, devant son aquarelle, des existences de labeurs et de misères ; j'ai revu, dans des plaines où broute un vieux cheval blanc près d'une charrette tristement assise et le-

vant les bras, ces scènes qui s'offrent immanquablement aux gens qui sortent des remparts : des enfants tétant des gorges sèches et des familles raccommodant des nippes et causant entre elles des difficultés qu'éprouve le pauvre monde à vivre.

Citons, après le *Chiffonnier* de M. Raffaëlli, un intérieur de M^{lle} Haquette-Bouffé assez nerveusement sabré ; un croquis amusant, des gens en train d'écrire, de M. Bureau, et une cocasserie furieuse, intitulée : *Souvenir du grand Concile de 1869* et représentant le pape défunt et un vague évêque. Cette enseigne que les fabricants de la rue Saint-Sulpice n'oseraient même pas afficher dans leurs vitrines, porte la signature de M^{me} Julianne.

Le majestueux peintre qui a nom Signol peut seul lutter avec avantage contre les exploits de cette dame. Après avoir recueilli les gorges-chaudes du tout-Paris de l'Exposition, en étalant ses fastueuses pauvretés au Salon de Mars, le voici qui exhibe, cette fois, une *Psyché* et un *Abel*. M. Signol désirait-il montrer que, parmi les membres de l'Académie de peinture, il était le plus décourageant et le plus infime ? — Eh ! il y avait longtemps que nous le savions. L'œuvre comateuse qu'il a bredouillée sur les murailles de Saint-Sulpice ne pouvait nous laisser de doute ; son déballage de

cette année était, par conséquent, bien inutile !

Un mot maintenant sur la *Nana* de M. Dagnan-Bouveret, et nous pourrons passer, sans plus tarder, aux aqua-fortistes et aux graveurs. Cette *Nana* m'a profondément ébaubi. Alors, voilà comment les peintres comprennent les volumes qu'ils lisent ? alors cette tremblotante figurine et ce paquet de chiffons mal triés, représentent Nana, et cet ancien colonel de voltigeurs assis près d'elle simule le vieux qu'elle possède et ronge ? Mais enfin, voyons, Nana devrait au moins avoir un piment, un gingembre quelconque dans les yeux ou dans la tournure. Ici rien ; les *Indépendants* sont décidément les seuls qui puissent rendre ou essayent au moins de rendre la Parisienne et la fille. Il y a plus d'élégance, plus de modernité dans la moindre ébauche de femme de L. Forain que dans toutes les toiles des Bouveret et autres fabricants de faux moderne ! Je connais de l'impressionniste que je viens de citer les aquarelles qui décèlent, en effet, un sens très particulier et très vif de la vie contemporaine ; ce sont de petites merveilles de la réalité parisienne et élégante.

Nous voici parvenus enfin dans la salle réservée aux gravures. La première réflexion qui nous vient est celle-ci : L'honorable corporation des buristes est pleine d'artisans laborieux et habiles ; mais, de

véritables artistes, elle n'en compte point ! Aussi, serai-je sobre de noms ; le temps presse, et il est bien inutile d'entasser des jugements sur toutes ces reproductions plus ou moins réussies de tableaux faits par d'autres que par ceux qui les gravent.

Mieux vaut s'occuper des aqua-fortistes qui nous donnent de leur cru, et, entre tous, de M. Desboutin, dont l'exposition gravée a été, pour cet artiste, un véritable triomphe.

Après avoir été impitoyablement refusé, pendant des années, aux Salons annuels, M. Desboutin a enfin gagné une entrée et une médaille. C'était justice. Les dix-sept gravures exposées cette fois sont superbes, son portrait surtout, dont l'allure est magnifique de puissance. Cette tête, qui vous regarde en fumant sa pipe, respire et s'anime, et elle est exécutée avec une carrure !

A signaler encore de belles études gravées suivant la formule des anciens maîtres par M. Le Couteux, et les très remarquables danseuses de M. Renouard qui ont paru dans l'*Illustration*. Son dessin de petits chats est également surprenant. Ces merveilleuses bêtes ont été saisies dans leurs mouvements si câlins et si prompts. Nous sommes loin, comme vous pouvez penser, des chats enfermés dans un panier et jouant aux Guignols, de M. Lambert et autres féliniers ! Ceux de M. Re-

nouard ont une allure prise sur nature, une vérité de poses fantasques et exactes pourtant, qui rappelle celle de ces animaux si lestement croqués dans certains des albums japonais d'O kou-Saï.

Ses vues de l'Opéra sont audacieuses aussi, et, pour en revenir au corps de ballet dont j'ai parlé plus haut, les exercices qu'exécutent les apprenties en pirouettes sont tout à la fois minutieusement et amplement décrits. Elles sont là, telles quelles, alertement dessinées en quelques traits, faisant les pointes, les petits battements à terre, le développé à la quatrième devant, et le grand développé à la barre, la révérence et le baiser final. L'effort et le sourire fixe se voient ; tous ces corps en disloque palpitent et soufflent. Il y a vingt fois plus d'art dans ces petites eaux-fortes que dans toutes ces grandes machines dites d'histoire, dont il nous a fallu rendre compte depuis plus d'un mois.

XI

J'ai souvent pensé avec étonnement à la trouée que les impressionnistes et que Flaubert, de Goncourt et Zola ont faite dans l'art. L'école naturaliste a été révélée au public par eux ; l'art a été bouleversé du haut en bas, affranchi du ligotage officiel des Écoles.

Nous voyons clairement aujourd'hui l'évolution déterminée en littérature et en peinture ; nous pouvons également deviner quelle sera la conception architecturale moderne. Les monuments sont là. Les architectes et les ingénieurs qui ont bâti la gare du Nord, les Halles, le marché aux bestiaux de la Villette et le nouvel Hippodrome, ont créé un art nouveau, aussi élevé que l'ancien, un art tout contemporain, approprié aux besoins de notre temps, un art qui, transformé de fond en comble, supprime presque la pierre, le bois, les matériaux bruts fournis par la terre pour emprunter aux usines et aux forges la puissance et la légèreté de leurs fontes.

En parallèle avec ses produits d'un art que la terrible vie des grandes cités a fait éclore, plaçons maintenant comme un merveilleux spécimen de l'époque qui l'a créée, la Trinité. Tout l'art maladivement élégant du second Empire est là. La cathédrale érigée par les peuples croyants est morte. Notre-Dame n'a plus de raison d'être. Le scepticisme et la corruption raffinée des temps modernes ont construit la Trinité, cette église-fumoir, ce prie-Dieu sopha, où l'ylang et le moos-rose se mêlent aux fumées de l'encens, où le bénitier sent le saxe parfumé qui s'y trempe, cette église d'une religion de bon goût où l'on a sa loge à certains jours, ce boudoir coquet où les dames de M. Droz flirtent à genoux et aspirent à des lunchs mystiques, cette Notre-Dame de Champaka, devant laquelle on descend de sa voiture comme devant la porte d'un théâtre.

J'ai cité ces monuments, parce qu'ils sont les plus caractéristiques du siècle ; j'ai volontairement passé sous silence l'Opéra, qui n'est qu'une marqueterie de tous les styles, un raccord de toutes les époques, avec son escalier pris à Piranèse, sa masse péniblement agrégée, ses parties disparates réunies comme les pièces d'un jeu de patience. Cela n'a rien à voir, au point de vue de l'ordonnance extérieure surtout, avec l'art nouveau dont les deux types

sont tranchés ; l'un morbidement distingué et corrompu, l'autre, puissant et grandiose, enveloppant de son large cadre la grandeur superbe des machines ou abritant de ses vaisseaux énormes et pourtant aériens et légers comme des tulles, la houle prodigieuse des acheteurs ou la multitude extasiée des cirques.

La musique a marché, elle aussi, de l'avant; il ne reste donc, en fait d'art, que la poésie et que la sculpture qui soient demeurées stationnaires. La poésie se meurt, cela est certain. Si grand qu'ait pu être Victor Hugo, si habile, si artiste que soit Leconte de Lisle, ils perdent et ils perdront surtout, et dans un peu de temps, je crois, toute influence sur la couche nouvelle des poètes. Ce ne sera, certes, point avec Musset que la poésie sortira du fossé où elle barbote; je ne vois point dès lors, à moins qu'un homme de génie ne naisse, ce que pourra devenir cet art que Flaubert appelait un art d'agrément, et je vois moins encore où tend cet autre art qu'on nomme la sculpture.

Telle qu'elle est aujourd'hui, c'est l'ankylose la plus effroyable qu'on puisse voir.

Il serait grand temps de remiser ce vieux cliché qu'on nous sort tous les ans : La sculpture est la gloire de la France — la peinture ne progresse guère, oui, mais la sculpture ! — Eh non, mille

fois non! Certes, je hais de toutes mes forces la plupart des tableaux exhibés aux Salons annuels, je hais la peinture de Bonnat et consorts, je hais ces mystifications de grand art, ces vessies que la lâcheté du public et de la presse finit par faire accepter pour des lanternes; mais je hais davantage encore, s'il est possible, ces autres vessies qu'on appelle la sculpture contemporaine. Les peintres sont des gens de génie à côté des plâtriers officiels.

De deux choses l'une, ou la sculpture peut s'acclimater avec la vie moderne ou elle ne le peut pas. Si elle le peut, qu'elle s'essaye alors aux sujets actuels, et nous saurons au moins à quoi nous en tenir. Si elle ne le peut pas, eh bien! comme il est parfaitement inutile de recommencer à satiété des sujets qui ont été mieux traités par les siècles écoulés, que les sculpteurs se bornent à être des ornemanistes et qu'on n'encombre point le Salon des arts de leurs produits! Tout le monde y gagnera, — eux d'abord, car il y aura bientôt un tolle général contre la bouffonnerie solennelle de leurs marbres, et le public davantage encore, car n'étant plus gêné par ces maçonneries, il verra plus à l'aise les incomparables merveilles de l'exposition florale.

Je n'ai pas l'intention de passer maintenant, un

à un, en revue tous ces bustes étranges qui se prélassent sur des socles et évoquent en moi l'idée immédiate de lunettes à branches et de toques à glands. Je m'arrêterai moins encore devant la sculpture « pour bassin et pour cuvette », dont le fantastique chef-d'œuvre, un enfant sortant d'un chou, s'étale impudemment dans le jardin vitré. L'auteur de cette gueuserie n'a pas même eu le courage de son opinion. Il n'a pas placé cette statuette dans le saladier de zinc qui lui est destiné, et il n'a pas osé ficher dès à présent dans l'ombilic de son moutard le jet d'eau qui égaiera et rafraîchira le château de carton-pâte où les familles qui achètent ces choses se pavanent pendant plusieurs mois de l'été.

Étant donné cette atroce pénurie d'artistes, je ne fais nulle difficulté d'avouer que le jury a eu raison de choisir M. de Saint-Marceaux pour lui décerner une médaille. — Son *Génie* est une bonne manigance qui, en comparaison de tout ce qui l'entoure, peut être effrontément qualifiée d'œuvre virile et large. Citons maintenant, pendant que nous y sommes, une curieuse statue de cire de M. Ringel; les œuvres de Mlle Sarah Bernhart, qui rentrent dans la sculpture hydraulique citée plus haut; un bon buste de M. Carrier-Belleuse et puis quoi? rien; à moins que, pour démontrer que

l'esprit des sculpteurs égale s'il ne surpasse celui des peintres, je ne signale le *Sabot de Noël*, un enfant qui pleure parce que, au lieu de joujoux, il a trouvé, dans la cheminée, des verges. C'est très fin, d'un esprit très français, comme vous voyez, et ça appuie sur la note donnée par MM. Koch, Lobrichon et autres peinturlureurs.

Je me résume, car il est temps de terminer. Le présent Salon est, comme celui des années précédentes, la négation effrontée de l'art moderne tel que nous le concevons ; c'est, en peinture comme en sculpture, le triomphe insolent du poncif habile (1).

J'en suis à me reprocher pour l'instant l'indulgence dont j'ai fait preuve, en rendant compte de la plupart des toiles des jeunes modernistes officiels, parce que, à défaut de talent, ils simulaient presque l'intention de vouloir dériver le boulet que l'École leur avait attaché aux jambes. Aucun d'eux n'a eu la poigne nécessaire pour briser ses fers. De Cabanel en Gérôme, de Gérôme en Bouguereau,

(1) Ah Dieu ! un oubli. J'ai passé sous silence les assiettes sur lesquelles de malheureuses porcelainières copient, dans un long tablier noir, les toiles de MM. Chaplin et Compte-Calix. A tout prendre, cet oubli vaut mieux, car il serait malséant de gâter par un rire acide le plaisir glorieux que les papas, les maris ou les amants doivent éprouver devant l'œuvre de leur être chéri, accrochée avec un numéro blanc sur l'une des murailles de l'exposition.

de Bouguereau en Meissonnier, nous sommes arrivés au Firmin-Girard, au Toulmouche et au Vibert.

Le dernier échelon est descendu ; le puisard souffle à pleines bouffées son odeur fade ; s'il est possible de descendre plus bas encore, je souhaite ardemment qu'on le fasse, car alors la fin de ces mardis-gras sera proche.

L'EXPOSITION
DES INDÉPENDANTS
EN 1880

L'EXPOSITION
DES INDÉPENDANTS
EN 1880

Depuis des milliers d'années, tous les gens qui se mêlent de peindre empruntent leurs procédés d'éclairage aux vieux maîtres.

Celui-ci éclaire une femme moderne, une Parisienne, assise dans un salon de l'avenue de Messine avec le jour de Gérard Dow, sans comprendre que ce jour particulier aux pays du Nord, déterminé par le voisinage de l'Océan et par les buées montant de l'eau qui baigne, comme à Amsterdam, à Utrecht et à Haarlem, le pied des maisons, tamisé en sus par des fenêtres spéciales à guillotines et à petits carreaux, est exact en Hollande, de même que certains ciels d'un bleu verdi de turquoise, floconnés de nuées rousses, mais qu'il est absolument ridicule à Paris, en l'an de grâce 1880, dans

un salon donnant sur une rue dont le canal est un simple ruisseau, dans un salon troué de larges croisées, aux vitres blanches, sans bouillons ni mailles.

Celui-là imite les ténèbres des Espagnols et du Valentin. Cuisiniers, Samaritains en détresse et portraits de paysans ou de dames, tous montrent des chairs de ce rouge qualifié rouge d'onglée par les Goncourt, marinant dans un bain de cirage délayé et d'encre. Quand Ribéra représentait des scènes dans de froides cellules, à peine transpercées par une flèche de lumière tombant d'un soupirail, le jour de cave qu'il adoptait pouvait être juste ; transporté dans le monde actuel, adapté aux mœurs contemporaines, il est absurde.

D'autres encore s'assimilent les procédés de l'école italienne, sans tenir compte, cela va sans dire, pas plus du reste que ceux qui imitent les Hollandais et les Espagnols, de l'altération des toiles, des fraîcheurs perdues, des nuances tournées, des modifications de couleurs infligées par le temps ; le reste, enfin, se contente des simples tricheries enseignées dans les classes des Beaux-Arts ; ils pratiquent, suivant les usages reçus, un petit jour commode, en manœuvrant des rideaux sur des tringles, éclairant de la même façon les scènes d'intérieur, qu'elles se passent à un rez-de-

chaussée, dans une cour, ou à un cinquième étage sur un boulevard, dans des pièces nues ou capitonnées d'étoffes, éclairées par une tabatière ou par un vitrail, les paysages, par n'importe quelle saison, qu'il soit midi ou cinq heures, que le ciel soit limpide ou couvert.

En résumé, chez les uns comme chez les autres, c'est la même absence d'observation, le même manque de scrupules, la même inconscience.

C'est au petit groupe des impressionnistes que revient l'honneur d'avoir balayé tous ces préjugés, culbuté toutes ces conventions. L'École nouvelle proclamait cette vérité scientifique : que la grande lumière décolore les tons, que la silhouette, que la couleur, par exemple, d'une maison ou d'un arbre, peints dans une chambre close, diffèrent absolument de la silhouette et de la couleur de la maison ou de l'arbre, peints sous le ciel même, dans le plein air. Cette vérité, qui ne pouvait frapper les gens habitués aux jours plus ou moins restreints des ateliers, devait forcément se manifester aux paysagistes qui, désertant les hautes baies, obscurcies par des serges, peignaient au dehors, simplement et sincèrement, la nature qui les entourait.

Cette tentative de rendre le foisonnement des êtres et des choses dans la pulvérulence de la lu-

mière ou de les détacher avec leurs tons crus, sans dégradations, sans demi-teintes, dans certains coups de soleil tombant droit, raccourcissant et supprimant presque les ombres, comme dans les images des Japonais, a-t-elle abouti, à l'époque où elle fut osée? — Presque jamais, je dois le dire.

Partant d'un point de vue juste, observant avec ferveur, — contrairement aux us de Corot qu'on signale, je ne sais pourquoi, comme un précurseur, — l'aspect de la nature modifiée, suivant l'époque, suivant le climat, suivant l'heure de la journée, suivant l'ardeur plus ou moins violente du soleil ou les menaces plus ou moins accentuées des pluies, ils ont erré, hésité, voulant, comme Claude Monet, rendre les troubles de l'eau battue par les reflets mouvants des rives. Ç'a été, là où la nature avait une délicieuse finesse de fugitives nuances, une lourdeur écrasante, opaque. Ni le vitreux fluide de l'eau, jaspée par les taches changeantes du ciel, fouettée par les cimes réfléchies des feuillages, vrillée par la spirale du tronc d'arbre, paraissant tourner sur lui-même, en s'enfonçant; ni, sur la terre ferme, le flottant de l'arbre dont les contours se brouillent, quand le soleil éclate derrière, n'ont été exprimés par l'un d'entre eux. Ces irisations, ces reflets, ces vapeurs, ces poudroiements, se changeaient, sur leurs toiles, en

une boue de craie, hachée de bleu rude, de lilas criard, d'orange hargneux, de cruel rouge.

Il en a été de même des peintres d'intérieur et de genre. Observant que, dans un jardin, par exemple, l'été, la figure humaine, sous la lumière filtrant dans des feuilles vertes, se violace, et que, le soir surtout, aux flammes du gaz, les joues des femmes, qui usent de ce fard blanc connu sous le nom de blanc de perle, deviennent légèrement violettes, lorsque le sang y monte, ils ont badigeonné des visages avec des grumeaux de violet intense, appuyant pesamment là où la teinte était à l'état de soupçon, où la nuance perçait à peine.

Ajoutez maintenant à l'insuffisance du talent, à la maladroite brutalité du faire, la maladie rapidement amenée par la tension de l'œil, par l'entêtement si humain de ramener à un certain ton aperçu et comme découvert, un beau jour, à un certain ton que l'œil finit par revoir, sous la pression de la volonté, même quand il n'existe plus, par la perte de sang-froid venue dans la lutte et dans la constante âpreté des recherches, et vous aurez l'explication des touchantes folies qui s'étalèrent lors des premières expositions chez Nadar et chez Durand-Ruel. L'étude de ces œuvres relevait surtout de la physiologie et de la médecine. Je ne veux pas citer

ici des noms, il suffit de dire que l'œil de la plupart d'entre eux s'était monomanisé ; celui-ci voyait du bleu perruquier dans toute la nature et il faisait d'un fleuve un baquet à blanchisseuse ; celui-là voyait violet ; terrains, ciels, eaux, chairs, tout voisinait, dans son œuvre, le lilas et l'aubergine, la plupart enfin pouvaient confirmer les expériences du Dr Charcot sur les altérations dans la perception des couleurs qu'il a notées chez beaucoup d'hystériques de la Salpêtrière et sur nombre de gens atteints de maladies du système nerveux. Leurs rétines étaient malades ; les cas constatés par l'oculiste Galezowski et cités par M. Véron, dans son savant traité d'esthétique, sur l'atrophie de plusieurs fibres nerveuses de l'œil, notamment sur la perte de la notion du vert qui est le prodrome de ce genre d'affection, étaient bien les leurs, à coup sûr, car le vert a presque disparu de leurs palettes, tandis que le bleu qui impressionne le plus largement, le plus vivement la rétine, qui persiste, en dernier lieu, dans ce désarroi de la vue, domine tout, noie tout, dans leurs toiles.

Le résultat de ces ophtalmies et de ces névroses ne s'est pas fait attendre. Les plus atteints, les plus faibles ont sombré ; d'autres se sont peu à peu rétablis et n'ont plus eu que de rares rechutes ; mais si déplorable qu'ait été, au point de vue de l'art,

le sort des incurables, il faut bien dire qu'ils ont déterminé le mouvement actuel. Dégagées de leurs applications maladives, leurs théories ont été reconnues justes par d'autres plus équilibrés, plus sains, plus savants, plus fermes.

Comme l'a excellement fait remarquer Émile Zola, de sombre qu'elle était, la peinture est, grâce à eux, devenue claire. Lente est l'évolution, mais enfin, même dans ces panneaux sans valeur, dans tout ce rebut de faux moderne emmagasiné, à chaque mois de mai, dans les remises de l'État, la clarté perce déjà un peu. Aujourd'hui la difficulté de l'éclairage est résolue ou ramenée du moins aux seules proportions exactes qui soient possibles, enfin les ébauches jetées à la vanvole ont disparu, en grande partie, pour faire place à des œuvres finies et pleines ; le système consistant à laisser une toile à peine commencée, sous prétexte que l'impression voulue y est, à se contenter ainsi de trop faciles rudiments, à esquiver de la sorte toutes les difficultés de la peinture, cette impuissance, pour écrire le mot, à élever sur ses pattes une œuvre solide et complète, n'existe plus guère aujourd'hui, Mme Morizot exceptée, parmi les œuvres exposées dans un appartement de la rue des Pyramides.

La première salle contient les Pissarro et les

Caillebotte, deux artistes qui ont figuré aux premières exhibitions des révoltés de l'art.

Je laisserai de côté l'œuvre gravée de M. Pissarro, cernée par le violet de ses cadres entourant un papier jaune, de ce jaune des papiers à autographie, sur lequel sont piquées les pointes sèches et les eaux-fortes, et négligeant aussi certains panneaux où la manie du bleu s'affirme, je m'arrêterai devant une toile huchée sur un chevalet, un paysage d'été où le soleil pleut furieusement sur un champ de blé. C'est là le meilleur paysage que je connaisse de M. Pissarro. Il y a sur ce champ un poudroiement de soleil, un tremblement de nature chauffée à outrance, curieux. A signaler encore un autre tableau, un village plaquant le rouge de ses tuiles dans des feuillées d'arbres.

M. Pissarro possède un véritable tempérament d'artiste, cela est certain ; le jour où elle se dégagera des langes qui la couvrent, sa peinture sera la véritable peinture du paysage moderne, vers laquelle marcheront les peintres de l'avenir, mais, malheureusement ces œuvres si particulières sont des exceptions ; lui aussi a bariolé, sous prétexte d'impressions, d'obscures toiles ; c'est un intermittent qui saute du pire au bon, comme Claude Monet qui expose maintenant avec les Officiels, un paysagiste de talent parfois, un détraqué souvent,

un homme qui se fourre le doigt dans l'œil jusqu'au coude, ou bien qui brosse tranquillement une très belle œuvre.

Ces hauts et ces bas sont, du reste, un des traits distinctifs des quelques paysagistes qui ont surnagé dans la débâcle de leurs confrères en impressionnisme. Pas de milieu ; folies ou audaces du vrai, selon l'état de leur vue qui ne passe jamais par l'état de la convalescence. Cette remarque peut s'adapter à M. Sisley, l'un des mieux doués et même au regretté Piette, qui était cependant le mieux portant, le moins éprouvé de tous.

L'indigomanie, qui a fait tant de ravages dans les rangs de ces peintres, semble avoir définitivement échoué sur un ancien élève de Bonnat, sur M. Caillebotte. Après en avoir été cruellement atteint, cet artiste s'est guéri et, sauf un ou deux retours, il semble être enfin parvenu à se débrouiller l'œil qui est bien, à l'état normal, l'un des plus précis et des plus originaux que je connaisse.

Celui-là est un grand peintre, un peintre dont certains tableaux tiendront plus tard leur place à côté des meilleurs ; la série des œuvres qu'il expose, cette année, le prouve. Il y a parmi elles un simple chef-d'œuvre. Le sujet ? oh mon Dieu ! il est bien ordinaire. Une dame nous tourne le dos, debout à une fenêtre, et un monsieur, assis

sur un crapaud, vu de profil, lit le journal auprès d'elle, — voilà tout ; — mais ce qui est vraiment magnifique, c'est la franchise, c'est la vie de cette scène ! La femme qui regarde, désœuvrée, la rue, palpite, bouge ; on voit ses reins remuer sous le merveilleux velours bleu sombre qui les couvre ; on va la toucher du doigt, elle va bâiller, se retourner, échanger un inutile propos avec son mari à peine distrait par la lecture d'un fait-divers. Cette qualité suprême de l'art, la vie, se dégage de cette toile avec une intensité vraiment incroyable ; puis, j'ai parlé de la lumière, au commencement de cet article ; c'est ici qu'il faut la voir, la lumière de Paris, dans un appartement situé sur la rue, la lumière amortie par les tentures des fenêtres, tamisée par la mousseline des petits rideaux. Au fond de la scène, par la croisée d'où s'épand le jour, l'œil aperçoit la maison d'en face, les grandes lettres d'or que l'industrie fait ramper sur les balustres des balcons, sur l'appui des fenêtres, dans cette échappée sur la ville. L'air circule, il semble que le sourd roulement des voitures va monter avec le brouhaha des passants battant le pavé, en bas. C'est un coin de l'existence contemporaine, fixé tel quel. Le couple s'ennuie, comme cela arrive dans la vie, souvent ; une senteur de ménage dans une situation d'argent facile, s'échappe

de cet intérieur. M. Caillebotte est le peintre de la bourgeoisie à l'aise, du commerce et de la finance, pourvoyant largement à leurs besoins, sans être pour cela très riches, habitant près de la rue Lafayette ou dans les environs du boulevard Haussmann.

Quant à l'exécution de cette toile, elle est simple, sobre, je dirai même presque classique. Ni taches trémoussantes, ni feux d'artifices, ni intentions seulement indiquées, ni indigences. Le tableau est achevé, témoignant d'un homme qui sait son métier sur le bout du doigt et qui tâche de n'en pas faire parade, de le cacher presque.

A rapprocher de cette œuvre une autre qui exécute une nouvelle variation sur le même thème.

Au fond, par un bizarre et incompréhensible effet de perspective, un monsieur apparaît, microscopique, couché sur un divan, lisant un livre, la tête posée sur un coussin qui semble énorme; au premier plan, une femme vue de profil, lit un journal. Ici, l'ennui désœuvré du premier intérieur que nous venons de voir n'est plus; ce couple n'a rien à se dire, mais il accepte, sans révolte, avec une douceur résignée, la situation qu'a faite la permanence du contact, l'habitude; il tue le temps, placidement enfoncé dans une lecture qui l'intéresse; étant donné l'intelligence, au point de

vue de l'art, du monde que représente M. Caillebotte, il y a même lieu de croire que la femme lit le *Charivari* ou l'*Événement* et que le mari fait ses délices d'un Delpit quelconque. En tous cas, ils s'occupent, sans pose pour la galerie, sans cette attitude des gens dont on prépare le portrait. La main de la femme, à la chair potelée et souple, est une merveille, et je recommande aussi à tous les peintres qui n'ont jamais pu rendre le teint frelaté d'une Parisienne, le derme extraordinaire de celle-ci, un derme travaillé à la veloutine, mais sans fard. Et c'est encore là une très exacte observation. Il n'y a pas, dans ce ménage, le maquillage usité chez les actrices et chez les filles, mais le simple compromis de nombre de femmes de la bourgeoisie qui, sans se grimer comme elles, se nuent tout bonnement la peau de poudre au bismuth, teintée en rose pour les blondes, en nuance Rachel pour les brunes.

Il ne faudrait pas s'imaginer maintenant que, semblable à la grande majorité de ses confrères, M. Caillebotte s'éternise dans le même sujet; nous allons le voir en aborder de tous différents et les traiter avec la même bonne foi, la même souplesse.

Je rappellerai tout d'abord, pour mémoire, ses inoubliables racleurs de parquets, jadis exposés

dans les galeries de Durand-Ruel, et, passant devant un petit panneau, *Un enfant dans un jardin*, où le péché du terrible bleu a été de nouveau commis, je ferai halte devant sa toile intitulée : *Un Café*.

Un monsieur, debout, nous regarde, appuyé au rebord d'une table où se dresse un bock d'une médiocre bière, qu'à sa trouble couleur et à sa petite mousse savonneuse nous reconnaissons immédiatement pour cet infâme pissat d'âne brassé, sous la rubrique de bière de Vienne, dans les caves de la route des Flandres. Derrière la table, une banquette en velours amarante, tournant au lie de vin par suite de l'usure opérée par le frottement continu des râbles ; à droite, un joli coup de lumière tempéré par un store de coutil rayé de rose ; au milieu de la toile, fichée au-dessus de la banquette, une grande glace au cadre d'or tiqueté par des points de mouches, réverbère les épaules du monsieur debout et répercute tout l'intérieur du café. Ici encore nulle précaution, nul arrangement. Les gens entrevus dans la glace, tripotant des dominos ou graissant des cartes, ne miment pas ces singeries d'attention si chères au piètre Meissonnier; ce sont des gens attablés qui oublient l'embêtement des états qui les font vivre, ne roulent point de grandes pensées, et jouent tout bonnement pour se distraire

des tristesses du célibat ou du ménage. La posture un peu renversée, l'œil un peu plissé, la main un peu tremblante du joueur qui hésite, la tête penchée en avant, le geste haut et brusque de l'homme qui bat atout, tout cela est croqué, saisi, et ce pilier d'estaminet, avec son chapeau écrasé sur la nuque, ses mains plantées dans les poches, l'avons-nous assez vu dans toutes les brasseries, hélant les garçons par leurs prénoms, hâblant et blaguant sur les coups de jacquet et de billard, fumant et crachant, s'enfournant à crédit des chopes!

Deux portraits, un enfant dans un jardin, un paysage très juste de ton et une étonnante nature morte dans une salle à manger complètent l'exposition de ce peintre.

J'insisterai sur la nature morte ainsi conçue : des oranges, des pommes, dressées en pyramide, dans des compotiers, sur de la fausse mousse, des verres à tailles grossières, des carafes de vin, des bouteilles d'eau de Saint-Galmier, emplissent une table couverte d'une toile cirée qui reflète la couleur des objets posés sur elle et perd la sienne propre.

L'effet est encore bien observé ; l'air emplit la pièce, les oranges, les bouteilles ne se détachent pas sur les glus sèches de gratins usités depuis des siècles. Ici, nul repoussoir, nul faux aloi, et l'éclat des fruits ne se concisant pas en des points lumi-

neux distribués sans cause, ne s'exagère ni ne se diminue. Ici, comme dans ses autres œuvres, la facture de M. Caillebotte est simple; sans tâtillonnage; c'est la formule moderne entrevue par Manet, appliquée et complétée par un peintre dont le métier est plus sûr et les reins plus forts.

En résumé, M. Caillebotte a rejeté le système des taches impressionnistes qui forcent l'œil à cligner pour rétablir l'aplomb des êtres et des choses; il s'est borné à suivre l'orthodoxe méthode des maîtres et il a modifié leur exécution, il l'a pliée aux exigences du modernisme, en quelque sorte rajeunie et faite sienne.

La même remarque peut s'appliquer à M. Raffaëlli. Celui-là n'a pas accepté non plus, sous prétexte d'impression, les pénuries du dessin et les vices de la couleur. Il est venu, apportant dans ces limbes de l'art où vagissaient les impuissants et les fous de l'œil, une peinture correcte, terriblement savante sous son allure franche. Il est des rares indépendants que n'aient pas tout d'abord influencé le travers du bleu et la manie du lilas; lui, au contraire, avait à se débarrasser des enténèbrements de l'école, des radotages ressassés par Gérôme, son ancien maître; il est allé au plein jour et sa peinture, maintenant désassombrie, se clarifie, chaque année, davantage; après avoir sacrifié dans les

resserres officielles où il était généralement relégué sous les diaphanes torchons des combles ou sur le haut des portes, comme en 1877, lorsqu'il apportait une grande toile, âpre et brusque, mais déjà très personnelle, une famille de paysans de Plougasnou, il a eu le courage de rompre avec tous les préjugés, de fuir les affligeantes assises de la bourgeoisie de l'art, de lâcher, en un mot, le Salon pour aller se joindre aux réprouvés et aux parias.

M. Raffaëlli est un des plus puissants des paysagistes que nous possédions aujourd'hui ; la preuve en est cette admirable *Vue de Gennevilliers* qu'il expose.

Imaginez un de ces temps sombres où les nuées galopent et se bousculent dans le gris des profondeurs immenses. La terre s'étend, blême, sous le jour blafard ; au loin, des peupliers étêtés se courbent sous le fouet de la bise et semblent cingler les nuages gonflés de pluie qui roulent au-dessus d'une maisonnette, tristement assise dans la morne plaine. A droite, des tuyaux d'usines vomissent des bouillons de fumée noire qui se déchirent et s'écartent, toutes, du même côté, ensemble.

Enfin l'artiste est donc venu, qui aura rendu la mélancolique grandeur des sites anémiques couchés sous l'infini des cieux ; voici donc enfin exprimée cette note poignante du spleen des paysages,

des plaintives délices de nos banlieues ! — Nous sommes loin, comme vous voyez, des gaies opérettes des Vaux de Cernay, des repaires dramatiques de Fontainebleau, ce mélo de la nature accommodé par les Dennery de la palette, à toutes les sauces — Ah ! mais voilà, c'est que cette forêt-là, c'est de la grande nature, c'est de la nature réputée distinguée par les Beaux-Arts. Au fond, nous en sommes aujourd'hui encore au paysage composé ; on y met un peu moins de nymphes et un peu moins de ruines, mais on la trie, on la pomponne, on l'édulcore, on l'assaisonne suivant une recette convenue, comme un plat de fèves. Il faut un site qui offre un premier plan, il faut des arbres d'une certaine forme, des firmaments prévus, de parcimonieux et modérés soleils, toute une rengaine sans laquelle les plus adroits des manouvriers se déclarent incapables de peindre.

Tout cela est risible, car enfin il n'y a pas plus de grande qu'il n'y a de moyenne et de petite nature. Il existe une nature aussi intéressante à décrire quand elle se dénude et pèle que lorsqu'elle exubère et rutile, au plein soleil. Il n'y a pas de sites plus nobles les uns que les autres, il n'y a pas de campagnes à mépriser, pas de fleurs à ne point cueillir, qu'elles soient écloses aux chaleurs factices des serres et alléchantes comme des lèvres fardées,

ou qu'elles aient percé à grand'peine la croûte des gravats et s'épanouissent, chlorotiques, dans les jardins sans air de la capitale. Nous sommes gavés de sites redondants, de natures ventrues ; il serait peut-être bon de varier un peu, et cela me surprend que des peintres de talent n'aient pas tenté d'élargir, en entrant dans cette voie, la formule qu'ils ont acquise ; il y a là toute une mine à exploiter ; les deux pôles contraires du paysage parisien, le square maquillé du Parc Monceau et les terrains vagues de Montmartre et des Gobelins sont délicieux, chacun dans son genre ; les peindre eût été, à coup sûr, aussi intéressant que de beurrer des allées de chênes et de cabosser des rocs d'aquarium et des grès de feutre !

M. Raffaëlli, qui se soucie heureusement peu de la nature distinguée et noble, a compris quel personnel accent il pourrait donner avec les environs roturiers de Paris et, en sus de sa plaine de Gennevilliers, il a également commis une superbe vue de la route de la Révolte, par un temps de neige.

Un ciel immobile, d'un gris uniforme, un de ces ciels chargés de neiges qui semblent s'abaisser et peser lourdement sur nous, s'étend au-dessus de la route. Partout des tas de neige, blanche par places, par d'autres noire, tassée sous le poids des voitures, sous les pieds des chevaux. Des squelettes

d'arbres, dans leur cercle de tuteurs peints en vert, se dressent, lignant le bord de la route dont la chaussée a disparu sous la couche accumulée des boues et des glaces : un charretier crie : Hue ! en tirant sur sa bête, et essaye de faire démarrer le tombereau dont les roues patinent ; devant nous, trois chevaux dételés baissent la tête, attendent, impassibles, sous le vent qui les mord, un chien aboie et saute, un homme, les mains dans ses poches grelotte, et au loin, à l'horizon, là-bas, la fumée d'un invisible chemin de fer monte, toute claire, dans le ciel sourd.

Toutes les horreurs de l'hiver sont là. Jamais l'impression du grand froid qui vous pénètre jusqu'aux moelles, jamais cette inquiétude et cette sorte de malaise qui saisissent la machine humaine, par ces temps où, comme l'on dit, la neige est dans l'air, n'ont été exprimées avec une telle intensité, une telle ampleur.

Puis, quelle observation, quelle fidélité dans cette lumière triste et livide, coulant d'un ciel de plomb, s'animant sur la blancheur de la neige, accentuant le ton des chevaux, des arbres, des hommes, les forçant jusques au noir !

Je ne connais pas de paysage plus juste que celui-ci, de même que je n'en connais pas non plus de plus douloureux, de plus lamentable, de

plus grandiose que cette vue de Gennevilliers dont j'ai parlé plus haut.

Dans son exposition qui ne comprend pas moins d'une quarantaine de dessins, de panneaux, de toiles, M. Raffaëlli a montré son originale individualité sous toutes ses faces. Ici, dans d'adorables et funèbres paysages, passe toute la détresse des pauvres hères, tout l'éreintement des chiffonniers fourbus qui picotent l'ordure ou charrient des sacs; là, dans la mélancolie coutumière du peintre, jaillit soudain un éclat perlé de rire, une bouffée de nature joyeuse, des poules caquetant près d'un âne, en un bain de soleil, une œuvre claire, lumineuse et charmante, avec sa vue d'Asnières et ses petits arbres grêles si particuliers aux terrains des villes; puis, partout ce sont des types de cantonniers, de commissionnaires, de balayeurs, un ou deux tenant peut-être trop du Jean Valjean, tous les autres surprenants de vérité et de vie. Je l'ai déjà énoncé, M. Raffaëlli est le peintre des pauvres gens et des grands ciels; et j'ajouterai, pour qu'on ne l'accuse pas de ne s'éprendre que des loqueteux, qu'il expose encore une tête ravissante de petite fille qui se joue, toute rose, sur une gamme de gris d'ablette et de jaune soufre, un portrait de vieille femme, un pastel d'un terrible caractère et un dessin à la plume : *Maire et conseiller*

municipal, un souvenir de la méthode d'Albert Durer, interprétée par un dessinateur anglais du *Graphic*, avec, dans tout cela, l'énergie et le décidé qui appartiennent en propre à cet artiste.

En 1879, à l'exhibition de la rue Lepeletier, j'avais été frappé par l'apparition d'un nouveau peintre, M. Zandomeneghi. Sous l'intitulé un peu fade de *Violette d'hiver*, il exposait un très joli portrait de femme ; cette année, il nous montre quelques toiles, dont une, appelée *Mère et fille*, représente une vieille maman, une bonne tête de femme de ménage qui coiffe madame sa fille, assise devant la fenêtre, en peignoir, et se regardant, avec un mouvement de femme bien observé, dans un miroir. Il faut voir les attentives précautions de la mère dont les gros doigts, à la peau dindonneuse et grenue, déformés par le travail, osent à peine tenir les boules d'or du peigne, et le joli sourire de la petite Parisienne, levant son bras orné d'un bracelet de corail ou plutôt d'un serpent de celluloïde rose ! C'est piqué sur place, exécuté sans ces grimaces si chères aux barbouilleurs ordinaires du genre, et c'est peint dans une tonalité un peu lilacée, sans minuties et sans négligences. Un portrait d'homme, le chapeau sur la tête, appuyé contre la tablette d'une cheminée, dans une chambre pleine de cages d'oiseaux, est inté-

ressant aussi par la sincérité qu'il dégage. C'est une précieuse recrue que les indépendants ont faite avec le consciencieux artiste qu'est M. Zandomeneghi.

Un autre curieux peintre de certains coins de la vie contemporaine, c'est M. Forain. Pas un pour saisir comme lui le pourtour des Folies-Bergère, pour en traduire toute l'attirante pourriture, toute l'élégance libertine.

L'an dernier, en sus de ses vues des Folies, il exposait des coulisses avec des danseuses, au petit bec retroussé, d'affolantes et célestes arsouilles, causant avec de gros messieurs paternels et obscènes, les Crevel de notre époque, et de jeunes pantins gourmés dans leurs cols droits et leurs habits noirs; tous s'agitant, vivant, exhalant l'odeur de l'atmosphère qui les entoure.

Mais la plus surprenante peut-être de ces aquarelles, c'était celle représentant un cabinet particulier de restaurant, vu au moment où le monsieur et la dame s'apprêtent à partir.

Dans la rouge cabine, meublée d'un divan fatigué, d'une cheminée embellie par une pendule ne marchant pas, le monsieur tend les bras au garçon qui, l'œil un peu narquois dans l'indifférence affectée de sa face, se hausse derrière lui, et lui passe les manches de son paletot, pendant que la femme

se pose son chapeau devant la glace, égratignée de paraphes et rayée de noms.

A droite, tout un coin de table, l'addition dans une assiette, la boîte à cigares, des petits verres, des dos de chaises coupés par le cadre ; par terre, les pieds vernis du garçon, luisant dans l'ombre.

C'est, prise sur le fait, la tristesse des cabinets particuliers, alors que la femme, les bras levés, un bout de museau sortant entre les deux coudes, se trifouille attentivement la tête, sans plus s'occuper du monsieur qui, après avoir soldé la dépense du refuge et des sauces, regarde, devant lui, abêti par les propos du tête-à-tête, par la chaleur, par le travail interrompu de la digestion, harassé par le larbin qui lui secoue et les bras et le dos.

Comme elle sent, à plein nez, l'extrait concentré de boulevard, cette aquarelle dont la couleur s'anime et s'injecte de lumière, le soir ! Dans le jour, les étoffes et les papiers des banales pièces où l'on vit la nuit, ont le ton des choses fanées par l'ivresse ou par le sans-gêne. Un regain de luxe se lève avec le gaz. Eh bien ! dans cette aquarelle comme dans une autre, dont je parlerai plus loin, M. Forain a résolu ce problème de suivre la vérité pas à pas, d'ordonner son œuvre de telle sorte qu'elle soit d'une exactitude d'éclairage égale, qu'on l'examine aux lueurs des bougies ou aux lueurs du

jour. Encore qu'il se soit souvent complu à donner l'impression des salons du monde et qu'il ait aussitôt saisi la grâce des toilettes, le vide des sourires jabotants des femmes, l'empressement de quelques-uns des hommes, la timidité ou l'ennui de la plupart, M. Forain est encore plus spontané, plus original, quand il s'attaque à la fille.

Elle a trouvé en lui son véritable peintre, car nul ne l'a plus profondément observée, nul n'a plus scrupuleusement fixé son rire impudent, ses yeux provocants et son air rosse; nul n'a mieux compris les plaisants caprices de ses modes, les seins énormes, jetés en avant, les bras grêles comme des allumettes, la taille amenuisée, le buste craquant sous l'effort de l'armure comprimant et diminuant la chair, d'un côté, pour la distendre et l'augmenter, d'un autre.

Et, riches et lancées, ou besogneuses et pauvres, cocottes à traînes ou vadrouilles en cheveux, il les a enlevées avec la même dextérité, avec la même audace; il y a de lui de suspects salons, dont un surtout vous conquiert et vous fascine.

Dans une pièce tendue de rouge pourpre, un monsieur est assis sur un divan, le menton appuyé sur la pomme de son parapluie. Devant lui, debout, entr'ouvrant leurs peignoirs pour montrer leurs ventres, des femmes cherchent à le décider;

une grosse brune, aux chairs tapotées et blettes, résignée aux insuccès, une grande aux cheveux noirs, la belle Juive, qui regarde, indifférente, sans faire l'article, une blonde aux jambes cagneuses filant dans des bas vert pomme balafrés de rouge, une roulure décrassée de barrière, qui rigole, et à défaut d'une brève expédition, s'apprête à solliciter du champagne. Efforts vains, peines perdues ! — le monsieur ne montera pas et il ne payera pas davantage à boire. S'il n'est point capable de frapper une polka sur le piano, on va poliment l'inviter à prendre *Madeleine*, c'est-à-dire la porte.

Ce qui est prodigieux dans cette œuvre, c'est la puissance de réalité qui s'en dégage ; ces filles sont des filles de maison et pas d'autres filles, et si leurs postures, leur irritante odeur, leur faisandé de peau, sous les flambes du gaz qui éclaire cette aquarelle lavée de gouache, avec une précision de vérité vraiment étrange, sont, pour la première fois sans doute, aussi fermement, aussi carrément rendus, leur caractère, leur humanité bestiale ou puérile ne l'est pas moins. Toute la philosophie de l'amour tarifé est dans cette scène où, après être volontairement entré, poussé par un désir bête, le monsieur réfléchit et, devenu plus froid, finit par demeurer insensible aux offres.

Dans un ordre différent d'idées, un cahier d'aqua-

relles, illustrant un poème de Verlaine, est singulier et sinistre.

Cela s'appelle *la Promenade du voyou à la campagne*. Un homme trapu, court, à longue blouse, les rouflaquettes cornant sous le trois-ponts, se promène avec sa dame, une grande pierreuse, aux seins ballottants, au ventre en avant faisant remonter la robe, dans une campagne qui n'est autre qu'un chemin de ronde perpétuellement borné par l'horizon des remparts.

C'est une traduction ramenant à la réalité la fantaisie de l'écrivain qui prête à un marloupier cette strophe :

> Paris je crache pas d'ssus, c'est rien chouette,
> Et comme j'ai une âme de poète,
> Tous les dimanches, je quitte ma boëte
> Et je m'en vas, avec ma compagne,
> A la campagne.

Le canaille trop fabriqué de M. Verlaine a été esquivé par M. Forain, qui a grandi la scène et en a fait une funèbre idylle. Un petit frisson vous court lorsqu'on examine l'épouvantable dégaine de ces deux êtres.

Élève de Gérôme qui ne lui a pas appris grand'chose, M. Forain a étudié son art auprès de Manet et de Degas, ce qui ne veut nullement dire qu'il les décalque ou les copie ; car il a un tempérament

très particulier, une vision très spéciale. Dans ses bons jours, quand il veut bien ne pas se contenter trop aisément et que son dessin ne se penche pas un peu vers la charge, M. Forain est l'un des peintres de la vie moderne les plus incisifs que je connaisse.

Il ne me reste plus maintenant, avant d'arriver à l'œuvre de M. Degas que j'ai gardée pour la fin, qu'à dire quelques mots des deux peintresses du groupe, Mlle Cassatt et Mme Berthe Morizot.

Élève de Degas, — je le vois dans ce charmant tableau où une femme rousse, vêtue de jaune, reflète son dos dans une glace sur le fond pourpre d'une loge. — Mlle Cassatt est élève évidemment aussi des peintres anglais, car son excellente toile, deux dames qui prennent le thé, dans un intérieur, me fait songer à certaines des œuvres exposées, en 1878, dans la section anglaise.

Ici, c'est la bourgeoisie encore, mais ce n'est déjà plus celle de M. Caillebotte, c'est un monde à l'aise aussi, mais plus affiné, plus élégant. En dépit de sa personnalité qui ne s'est pas complètement dégagée encore, Mlle Cassatt a cependant une curiosité, un attrait spécial, car un fouetté de nerfs féminins passe dans sa peinture plus équilibrée, plus paisible, plus savante, que celle de Mme Morizot, une élève de M. Manet.

Laissées à l'état d'esquisses, les œuvres exhibées par cette artiste sont un pimpant brouillis de blanc et de rose. C'est du Chaplin manétisé, avec en plus une turbulence de nerfs agités et tendus. Les femmes que M^me Morizot nous montre en toilette fleurent le new mown hay et la frangipane; le bas de soie se devine sous ses robes bâties par des couturiers en renom. Une élégance mondaine s'échappe, capiteuse, de ces ébauches morbides, de ces surprenantes improvisations que l'épithète d'hystérisées qualifierait justement, peut-être.

Je passe maintenant devant la molle et blanchâtre peinture de M^me Bracquemond, devant le portrait d'Edmond de Goncourt, exécuté par M. Bracquemond, un portrait traité à la Holbein, mais d'une dureté excessive dans les chairs surtout dont les pores sont des grains de marbre, un portrait intéressant toutefois par la saisie de l'artiste dans son intérieur, au milieu de ses collections d'œuvres précieuses; et, négligeant une série d'eaux-fortes sur chine destinées à orner un service de table, curieuses, il est vrai, mais presque absolument tirées des albums d'Okou-Saï, je fais halte enfin dans la salle où rayonnent les Degas.

Je ne me rappelle pas avoir éprouvé une commotion pareille à celle que je ressentis, en 1876, la première fois que je me fus mis en face des

œuvres de ce maître. Pour moi qui n'avais jamais été attiré que vers les tableaux de l'école hollandaise où je trouvais la satisfaction de mes besoins de réalité et de vie intime, ce fut une véritable possession. Le moderne que je cherchais en vain dans les expositions de l'époque et qui ne perçait, çà et là, que par bribes, m'apparaissait tout d'un coup, entier. Dans une feuille de chou, cultivée par M. Bachelin-Deflorenne, la *Gazette des Amateurs*, où je débutais alors, j'écrivis ces lignes :

« M. Degas expose deux toiles représentant des danseuses de l'Opéra : trois femmes en jupes de tulle jaune se tiennent enlacées ; au fond, le décor se soulève et laisse entrevoir les maillots roses du corps de ballet ; ces trois femmes sont campées sur les hanches et sur leurs pointes avec une prodigieuse vérité.

« Point de charnures crémeuses et factices, mais de vraies chairs un peu défraîchies par la couche des pâtes et des poudres. C'est d'une réalité absolue et c'est vraiment beau. Je recommande également, dans le tableau qui surmonte celui-ci, le torse de la femme penchée en avant et deux dessins sur papier rose, où une ballerine vue de dos et une autre qui rattache son soulier, sont enlevées avec une souplesse et une vigueur peu communes. »

La joie que j'éprouvai, tout gamin, s'est depuis accrue à chacune des expositions où figurèrent les Degas.

Un peintre de la vie moderne était né, et un peintre qui ne dérivait de personne, qui ne ressemblait à aucun, qui apportait une saveur d'art toute nouvelle, des procédés d'exécution tout nouveaux. Blanchisseuses dans leurs boutiques, danseuses aux répétitions, chanteuses de café-concert, salles de théâtre, chevaux de course, portraits, marchands de coton en Amérique, femmes sortant du bain, effets de boudoirs et de loges, tous ces sujets si divers ont été traités par cet artiste qui est réputé cependant n'avoir jamais peint que des danseuses !

Cette année, les ballets dominent pourtant, et cet homme d'un tempérament si fin, d'un nervosisme si vibrant, dont l'œil est si curieusement hanté et rempli par la figure humaine en mouvement dans la lumière factice du gaz ou dans le jour blafard des pièces éclairées par la triste lueur des cours, s'est surpassé, s'il est possible.

Voyez cet examen de danse, une danseuse pliée qui renoue un cordon et une autre, la tête sur l'estomac, qui bombe sous une crinière rousse un nez busqué. Près d'elles, une camarade en tenue de ville, au type populacier, aux joues criblées de son, à la tignasse refoulée sous un caloquet hérissé

de plumes rouges, et une mère quelconque, en bonnet, en châle à ramages, une trogne de vieille concierge, causent pendant les intermèdes. Quelle vérité ! quelle vie ! comme toutes ces figures sont dans l'air, comme la lumière baigne justement la scène, comme l'expression de ces physionomies, l'ennui d'un travail mécanique pénible, le regard scrutant de la mère dont les espoirs s'aiguisent quand le corps de sa fille se décarcasse, l'indifférence des camarades pour des lassitudes qu'elles connaissent, sont accusés, notés avec une perspicacité d'analyste tout à la fois cruel et subtil.

Un autre de ses tableaux est lugubre. Dans l'immense pièce où l'on s'exerce, une femme gît, la mâchoire dans ses poings, une statue de l'embêtement et de la fatigue, pendant qu'une camarade, les jupes de derrière bouffant sur le dossier de la chaise où elle est assise, regarde, abêtie, les groupes qui s'ébattent, au son d'un violon maigre.

Mais les voici maintenant qui reprennent leurs dislocations de clowns. Le repos est fini, la musique regrince, la torture des membres recommence et, dans ces tableaux où les personnages sont souvent coupés par le cadre, comme dans certaines images japonaises, les exercices s'accélèrent, les jambes se dressent en cadence, les mains se cramponnent aux barres qui courent le long de la salle,

tandis que la pointe des souliers bat frénétiquement le plancher et que les lèvres sourient, automatiques. L'illusion devient si complète, quand l'œil se fixe sur ces sauteuses, que toutes s'animent et pantellent, que les cris de la maîtresse semblent s'entendre, perçant l'aigre vacarme de la pochette : « Avancez les talons, rentrez les hanches, soutenez les poignets, cassez-vous », alors qu'à ce dernier commandement, le grand développé s'opère, que le pied surélevé, emportant le bouillon des jupes, s'appuie, crispé, sur la plus haute barre.

Puis, la métamorphose s'est accomplie. Les girafes qui ne pouvaient se rompre, les éléphantes dont les charnières refusaient de plier, sont maintenant assouplies et brisées. Le temps d'apprentissage est terminé et les voilà qui paraissent, en public, sur la scène, qui pirouettent, voltigent, avancent et reculent sur les pointes, dans des coups de gaz, dans des jets de lumière électrique, et ici encore, M. Degas, en attendant qu'elles deviennent ouvreuses, chiromanciennes ou marcheuses, les pique, toutes vives, devant la rampe, les attrape à la volée pendant qu'elles bondissent ou font la révérence des deux côtés, envoyant avec les mains des baisers au public.

L'observation est tellement précise que, dans ces séries de filles, un physiologiste pourrait faire une

curieuse étude de l'organisme de chacune d'elles. Ici, l'hommasse qui se dégrossit et dont les couleurs tombent sous le misérable régime du fromage d'Italie et du litre à douze ; là les anémies originelles, les déplorables lymphes des filles couchées dans les soupentes, éreintées par les exercices du métier, épuisées par de précoces pratiques, avant l'âge ; là encore les filles nerveuses, sèches, dont les muscles saillent sous le maillot, de vraies biquettes construites pour sauter, de vraies danseuses, aux ressorts d'acier, aux jarrets de fer.

Et combien sont charmantes, parmi elles, charmantes d'une beauté spéciale, faite de salauderie populacière et de grâce ! Combien sont ravissantes, presque divines, parmi ces petits souillons qui repassent ou portent du linge, parmi ces chanteuses qui bâillent, en gants noirs, parmi ces saltimbanques qui s'élèvent dans le ciel d'un cirque !

Puis, quelle étude des effets de la lumière ! — Je signale, à ce point de vue, une loge, au pastel, une loge vide touchant à la scène, avec le rouge cerise d'un écran à moitié levé et le fond purpurin plus sombre du papier de tenture ; un profil de femme se penche, au balcon, au-dessus, regardant les cabots qui jappent ; le ton des joues chauffées par la chaleur de la salle, du sang monté aux pommettes, dont l'incarnat, ardent aux oreilles encore,

s'atténue aux tempes, est d'une singulière exactitude dans le coup de lumière qui les frappe.

L'exposition de M. Degas comprend, cette année, une dizaine de pièces; j'en ai cité déjà plusieurs, je désignerai encore deux superbes dessins, dont une tête de femme qui serait absolument digne de figurer près des dessins de l'école française, au Louvre, et je vais m'arrêter, pendant quelques minutes, devant le portrait du regretté Duranty.

Il va sans dire que M. Degas a évité les fonds imbéciles chers aux peintres, les rideaux écarlates, vert olive, bleu aimable, ou les taches lie de vin, vert brun et gris de cendre, qui sont de monstrueux accrocs à la vérité, car enfin il faudrait pourtant peindre la personne qu'on portraiture chez elle, dans la rue, dans un cadre réel, partout, excepté au milieu d'une couche polie de couleurs vides.

M. Duranty est là, au milieu de ses estampes et de ses livres, assis devant sa table, et ses doigts effilés et nerveux, son œil acéré et railleur, sa mine fouilleuse et aiguë, son pincé de comique anglais, son petit rire sec dans le tuyau de sa pipe, repassent devant moi à la vue de cette toile où le caractère de ce curieux analyste est si bien rendu.

Il est difficile avec une plume de donner même une très vague idée de la peinture de M. Degas; elle ne peut avoir son équivalent qu'en littérature;

si une comparaison entre ces deux arts était possible, je dirais que l'exécution de M. Degas me rappelle, à bien des points de vue, l'exécution littéraire des frères de Goncourt.

Ils auront été, les uns et les autres, les artistes les plus raffinés et les plus exquis du siècle.

De même que pour rendre visible, presque palpable, l'extérieur de la bête humaine, dans le milieu où elle s'agite, pour démonter le mécanisme de ses passions, expliquer les marches et les relais de ses pensées, l'aberration de ses dévouements, la naturelle éclosion de ses vices, pour exprimer la plus fugitive de ses sensations, Jules et Edmond de Goncourt ont dû forger un incisif et puissant outil, créer une palette neuve des tons, un vocabulaire original, une nouvelle langue; de même, pour exprimer la vision des êtres et des choses dans l'atmosphère qui leur est propre, pour montrer les mouvements, les postures, les gestes, les jeux de la physionomie, les différents aspects des traits et des toilettes selon les affaiblissements ou les exaltations des lumières, pour traduire des effets incompris ou jugés impossibles à peindre jusqu'alors, M. Degas a dû se fabriquer un instrument tout à la fois ténu et large, flexible et ferme.

Lui aussi a dû emprunter à tous les vocabulaires

de la peinture, combiner les divers éléments de l'essence et de l'huile, de l'aquarelle et du pastel, de la détrempe et de la gouache, forger des néologismes de couleurs, briser l'ordonnance acceptée des sujets.

Peinture audacieuse et singulière s'attaquant à l'impondérable, au souffle qui soulève la gaze sur les maillots, au vent qui monte des entre-chats et feuillette les tulles superposés des jupes, peinture savante et simple pourtant, s'attachant aux poses les plus compliquées et les plus hardies du corps, aux travaux et aux détentes des muscles, aux effets les plus imprévus de la perspective, osant, pour donner l'exacte sensation de l'œil qui suit miss Lola, grimpant à la force des dents jusqu'aux combles de la salle Fernando, faire pencher tout d'un côté le plafond du cirque!

Puis quelle définitive désertion de tous les procédés de relief et d'ombre, de toutes les vieilles impostures des tons cherchés sur la palette, de tous les escamotages enseignés depuis des siècles! Quelle nouvelle application depuis Delacroix du mélange optique, c'est-à-dire du ton absent de la palette, et obtenu sur la toile par le rapprochement de deux autres.

Ici, dans le portrait de Duranty, des plaques de rose presque vif sur le front, du vert dans la

barbe, du bleu sur le velours du collet d'habit ; les doigts sont faits avec du jaune bordé de violet d'évêque. De près, c'est un sabrage, une hachure de couleurs qui se martèlent, se brisent, semblent s'empiéter ; à quelques pas, tout cela s'harmonise et se fond en un ton précis de chair, de chair qui palpite, qui vit, comme personne, en France, maintenant ne sait plus en faire.

Il en est de même pour ses danseuses. Celle dont j'ai parlé plus haut, la rousse qui penche sur sa gorge un bec d'aigle, a le cou ombré par du vert et les tournants du mollet cernés par du violet ; de près, le maillot est un écrasis de crayon rose ; à distance, c'est du coton tendu sur une jambe qui muscle.

Aucun peintre, depuis Delacroix qu'il a étudié longuement et qui est son véritable maître, n'a compris, comme M. Degas, le mariage et l'adultère des couleurs ; aucun actuellement n'a un dessin aussi précis, et aussi large, une fleur de coloris aussi délicate ; aucun n'a, dans un art différent, l'exquisité que les de Goncourt mettent dans leur prose ; aucun n'a ainsi fixé, dans un style délibéré et personnel, la plus éphémère des sensations, la plus fugace des finesses et des nuances.

Une question peut se poser maintenant. Quand la haute place que ce peintre devrait occuper dans

l'art contemporain sera-t-elle reconnue ? Quand comprendra-t-on que cet artiste est le plus grand que nous possédions aujourd'hui en France ? Je ne suis pas prophète, mais si j'en juge par l'ineptie des classes éclairées qui, après avoir longtemps honni Delacroix, ne se doutent pas encore que Baudelaire est le poète de génie du XIXe siècle, qu'il domine de cent pieds tous les autres, y compris Hugo, et que le chef-d'œuvre du roman moderne est l'*Éducation sentimentale* de Gustave Flaubert, — et pourtant la littérature est soi-disant l'art le plus accessible aux masses ! — je puis croire que cette vérité que je suis le seul à écrire aujourd'hui sur M. Degas ne sera probablement reconnue telle que dans une période illimitée d'années.

On peut dire cependant qu'un changement s'est produit dans l'attitude du public qui se tordait jadis aux expositions des intransigeants, sans tenir compte des efforts ratés, des ravages du daltonisme et des autres affections de l'œil, sans s'apercevoir que les cas pathologiques ne sont pas risibles, mais simplement intéressants à étudier. Maintenant il parcourt paisiblement les salles, s'effarant et s'irritant encore devant des œuvres dont la nouveauté le déroute, ne soupçonnant même pas l'insondable abîme qui sépare le moderne tel que le conçoivent M. Degas et

M. Caillebotte et celui que fabriquent MM. Bastien-Lepage et Henri Gervex, mais en somme, malgré son originelle bêtise, il s'arrête, regarde, étonné et poigné quand même un peu par la sincérité que ces œuvres dégagent.

On peut même ajouter aujourd'hui que le rire des visiteurs irait de préférence à certaines toiles égarées dans cette exposition, à de médiocres toiles ni impressionnistes, ni modernes ; et je souhaite, à ce propos, que le groupe se dépure et balaye au plus vite ces fruits secs échappés, on ne sait pourquoi, des salons officiels.

Il faut bien espérer aussi qu'en même temps que s'effectuera l'éloignement des non-valeurs, de nouveaux talents surgiront et viendront se joindre au groupe. Toute la vie moderne est à étudier encore ; c'est à peine si quelques-unes de ses multiples faces ont été aperçues et notées. Tout est à faire : les galas officiels, les salons, les bals, les coins de la vie familière, de la vie artisane et bourgeoise, les magasins, les marchés, les restaurants, les cafés, les zincs, enfin, toute l'humanité, à quelque classe de la société qu'elle appartienne et quelque fonction qu'elle remplisse, chez elle, dans les hospices, dans les bastringues, au théâtre, dans les squares, dans les rues pauvres ou dans ces vastes boulevards dont les américaines allures sont le

cadre nécessaire aux besoins de notre époque.

Puis, si quelques-uns des peintres qui nous occupent ont, çà et là, reproduit plusieurs des épisodes de l'existence contemporaine, quel artiste rendra maintenant l'imposante grandeur des villes usinières, suivra la voie ouverte par l'Allemand Menzel, en entrant dans les immenses forges, dans les halls de chemin de fer que M. Claude Monet a déjà tenté, il est vrai, de peindre, mais sans parvenir à dégager de ses incertaines abréviations la colossale ampleur des locomotives et des gares ; quel paysagiste rendra la terrifiante et grandiose solennité des hauts fourneaux flambant dans la nuit, des gigantesques cheminées, couronnées à leur sommet de feux pâles ?

Tout le travail de l'homme tâchant dans les manufactures, dans les fabriques ; toute cette fièvre moderne que présente l'activité de l'industrie, toute la magnificence des machines, cela est encore à peindre et sera peint pourvu que les modernistes vraiment dignes de ce nom consentent à ne pas s'amoindrir et à ne pas se momifier dans l'éternelle reproduction d'un même sujet.

Ah ! la belle partie qu'ils ont à jouer ! — Les derniers élèves de Cabanel et de Gérôme continuent à rabibocher les fripes mangées de l'antique, pour atteindre une médaille ; parmi les hommes plus

arrivés, un certain nombre se sont fait mettre dans leurs meubles comme des filles et ils se livrent, au profit d'un marchand de toiles, à de vulgaires passes de peinture.

D'autres encore font la fenêtre, pour leur propre compte, et prodiguent des agaceries au bourgeois qu'ils réveillent, en lui prodiguant les singeries sentimentales qu'il adore.

En somme, l'art français est par terre ; tout est à reconstruire ; jamais plus glorieuse tâche n'a été réservée à des artistes de talent comme ceux dont je viens de parcourir les envois, dans la salle des Pyramides.

LE SALON OFFICIEL
EN 1880

LE SALON OFFICIEL
EN 1880

I

JE plains les malheureux peintres qui ne sont ni exempts du jury d'admission, ni hors concours. On a empilé leurs toiles, au hasard, pêle-mêle, les unes au-dessus des autres, dans les salles de rebut et les dépotoirs du fond, à de telles hauteurs qu'il faudrait un télescope pour les découvrir. En revanche, tous les gros bonnets se sont partagé les bonnes places ; ils s'étalent impudemment sur les cymaises, formant comme des petits salons isolés, des réceptions de vieilles douairières, au milieu de cette halle où, dans l'impénitente sottise des exposants, quelques œuvres rayonnent, à de rares intervalles, témoignant qu'un véritable artiste existe, destiné à être, pendant des années encore, honni par les

particuliers qui dirigent la peinture en France.

Je ne veux ni récriminer, ni attaquer l'administration dont les puérils règlements ont amené cet état de choses; mais pourtant, je dois bien le dire, car ce cri est dans toutes les bouches, jamais pareille impéritie, jamais pareille incapacité administratives ne s'étaient aussi glorieusement étalées. Le Salon de 1880, c'est une pétaudière, un fouillis, un tohu-bohu, aggravés encore par les incomparables maladresses du nouveau classement. Sous prétexte de démocratie, on a assommé les inconnus et les pauvres. Telle est l'innovation consentie par M. Turquet.

Mais laissons cela; aussi bien les peintres ne méritent guère qu'on les soutienne. Ils implorent constamment l'aide et le contrôle de l'État, au lieu de l'envoyer à tous les diables, de repousser ces enfantillages qu'on appelle les mentions et les médailles, de tâcher enfin de marcher sur leurs jambes. Qu'ils s'en tirent, après tout, comme ils pourront! Ce n'est pas mon affaire; je vais me borner à examiner simplement leurs œuvres.

Il est assez difficile, étant donné l'étonnant désordre qui règne dans les salles, de se faire une idée bien nette de leur ensemble. Cela paraît, de prime abord, constituer un magasin d'accessoires, une succursale du Musée du Luxembourg, une

remise où toutes les prétentieuses pauvretés des écoles s'entassent.

Cinquante tableaux à peine méritent qu'on les regarde. Aussi négligerai-je, à dessein, dans cet immense chaos de toiles, les ponts-neufs coutumiers. A quoi bon, en effet, ramasser ces milliers d'enseignes qui continuent avec persistance tous les ressassages, toutes les routines, ancrés dans les pauvres cervelles de nos praticiens, de pères en fils et d'élèves en élèves, depuis des siècles?

Hélas! la médiocrité fonctionne, cette fois, avec plus de rage encore. Les mêmes peintres refont, avec le même procédé, leurs œuvres de l'an dernier. Ici, ce sont les Fortunystes, les Casanova, Gay et autres, qui recommencent, sans plus de talent, leurs petits bonshommes habillés de couleurs voyantes, collés sans air sur des lambris dorés, ou sur des jardins qui s'avancent en désordre, du fond du tableau, au premier plan ; là ce sont les peintres de genre, les vaudevillistes de l'art, les Loustaunau, les Lobrichon, tous les industriels de la boutique à treize! Partout ce sont les élèves de Cabanel et de Bouguereau, qui égalent, s'ils ne dépassent, en nullité leurs déplorables maîtres. Ajoutons-y encore les vierges et les nudités des peintres d'histoire, les Charlotte Corday et les Marat qui abondent, plus comiques les uns que

les autres, cette année, et nous aurons le résumé presque exact des objets exposés, en 1880, dans le bazar officiel des ventes.

Il nous reste à chercher maintenant les quelques œuvres de talent égarées, pour la plupart, dans les hauteurs, sous le ciel de mousseline du plafond.

Ce ne sera certes pas dans le vestibule que nous les dénicherons ; là sont accrochées des toiles brossées sur commande, sans doute ; entre autres une *Martyre*, de M. Becker, impoliment jetée en bas des escaliers par des malotrus, une peinture grêle sous son apparente énergie, mais pas grotesque du moins comme ce portrait du même peintre représentant le *Général de Galliffet*, campé en rodomont, sur un fond sombre.

La salle carrée est occupée, de tout un côté, par un immense décor de papier peint, la *Bataille de Gründwald*. C'est le méli-mélo le plus extraordinaire que l'on puisse rêver. Cela ressemble à une chromo mal venue où les oranges se seraient mêlés aux rouges et les jaunes aux bleus. Les couleurs les plus violentes et les plus criardes se succèdent, montant les unes sur les autres, mangeant les figures qui disparaissent dans cete cacophonie des tons. C'est, en résumé, un déballage de foulards crus, un tas d'étoffes et d'armes jetées à foison partout, sans ordre ; rien ne vit dans cette

toile. M. Matejko crève en pure perte les vessies et les tubes des couleurs chères.

Sur le panneau qui fait face à cette bataille, s'étend la *Grève des mineurs*, de M. Roll. Cet artiste est un de ceux auxquels il faut qu'on s'intéresse, car son œuvre dénote un tempérament. M. Roll a exposé, en 1879, une *Ronde de Bacchantes*, turbulente et hardie; cette année, il nous donne une toile moderne pleine de qualités et de défauts, mais une toile qui est de lui et bien à lui : ce qui est, à coup sûr, le plus bel éloge que j'en puisse faire. Tout en cherchant sa voie, ce peintre s'est dégagé des souvenirs obsédants qui le hantaient dans son *Inondation* et dans ses *Bacchantes*. A ce point de vue, il est en progrès encore.

Sa grève est ainsi posée : des hommes et des femmes sont là, en tas ; à gauche, près des lugubres bâtiments en brique des charbonnages, la troupe arrive ; à droite, un gendarme a mis pied à terre et garrotte un mineur, tandis qu'un autre gendarme, à cheval, profile sa haute silhouette sur un ciel lugubre. La scène est habilement agencée. Une femme placée, au milieu des hommes, près d'une charrette, les bras en l'air, tient un enfant serré sur elle et regarde, effarée, abrutie par la misère, comprenant qu'aux détresses quotidiennes une plus terrible va s'ajouter : l'arrestation de son mari, de

sa bête à pain. Une seule figure me gâte ce tableau, celle du mineur mélodramatique, assis, dans le charbon, la tête sur ses poings. M. Roll avait évité l'emphase humanitaire où je craignais avec un tel sujet de le voir sombrer, ses gendarmes, accomplissant tranquillement l'inintelligente tâche qui leur est confiée, étaient excellents ; pourquoi diable faut-il qu'il ait sacrifié aux besoins de la scène, en posant cet inutile charbonnier, sur l'affiche, en vedette, au premier plan ?

Sous cette réserve et, en dépit d'un dessin un peu mou parfois, la *Grève* de M. Roll est brave. Il a osé peindre, sans cold-cream et sans jus de cerise, de pauvres gens. Il va s'entendre dire qu'il fait de la peinture « canaille » et qu'il manque de goût. Il sera fier, je l'espère, d'être jugé, bêtement, ainsi.

En revanche, M. Bastien-Lepage peut être bien assuré que ces attaques ne s'appliqueront pas à sa peinture. L'éternel modèle qui lui sert à représenter, sous les traits d'une femmme, ses récoltes de *Pommes de terre* et ses *Foins*, est, par extraordinaire, cette année, debout. Je sais gré à M. Lepage d'avoir bien voulu, pour une fois, varier la pose. Le vêtement de sa Jeanne d'Arc est le même que celui dont il use pour habiller ses fausses paysannes. Ce ne sont pas de vraies nippes de pauvresses, mais bien de gentils haillons fabriqués par

un costumier de théâtre. Grévin y a même ajouté, pour la circonstance, des mièvreries de toutes sortes, des lacets joliment détirés, des franges décousues mais soigneusement ourlées, tout le bric-à-brac des étoffes portées par Mignon lorsqu'elle entre en scène. Ainsi accoutrée, Jeanne se tient, mal endormie, les yeux au ciel, tendant un bras et ouvrant une main entre les doigts de laquelle passe, grâce à l'une de ces spirituelles fantaisies chères aux peintres, la feuille soigneusement vernie d'un petit arbre.

Par un effet d'optique sans doute observé dans les maladies mentales, cette actrice voit les figures qu'elle a dans le dos, trois vagues figures, dont une, armée de pied en cap et tenant une épée, et les deux autres, enveloppées de longues chemises de nuit et coiffées de ces petits cerceaux de cuivre que le dictionnaire des termes techniques appelle, je crois, des auréoles ou des nimbes.

Telle est la médiocre ordonnance de cette toile, mais ce qui est pis, c'est que tous ces gens sont à l'étouffée; le manque de perspective ordinaire à ce peintre s'est encore accentué. Les plans chevauchent les uns sur les autres; les apparitions, gauchement peintes, ne volent pas dans l'air, elles pendent comme des enseignes d'auberge au toit de la maison qu'elles touchent, et branlent au vent

sur des tringles ; enfin la facture truquée de M. Lepage continue, c'est une habileté d'ouvrier qui file, d'un trait, la lettre. Toutes ses fleurettes triées, une à une, sont peintes, brins à brins, par une demoiselle qui connaît les recettes des préraphaëlites ; ses chardons décoratifs sont, d'ailleurs, suivant ses prévisions, très admirés par le gros de la foule.

Il serait peut-être temps de dire la vérité ; la *Jeanne d'Arc*, comme les autres tableaux de M. Lepage, est l'œuvre d'un matois qui essaye du faux naturalisme pour plaire à une certaine catégorie du public et qui enjolive cette apparence de vérité de toutes les fadeurs imaginables afin d'amadouer le reste des visiteurs. Ce mélange de sage fanfaronnade et de vieille routine n'a rien à voir avec l'art sincère que nous aimons.

Je pourrais en dire autant de M. Gervex. Il a choisi un sujet à sensation pour frapper un grand coup ; il s'est absolument trompé, attendu qu'en raison de sa merveilleuse banalité, son œuvre passera inaperçue. Cela est triste à dire, M. Gervex qui est devenu, ainsi que M. Lepage, un faux moderne, avait dans le temps une certaine crânerie ; en somme, malgré ses veuleries acquises chez Cabanel, il avait du talent. Où est-il ? L'enfant à la balle, exhibé sur une rampe, cette année, est

peint par Monsieur Tout-le-monde ; il pourrait être signé du plus piètre des praticiens qui opèrent le long des salles. La punition de l'astuce rêvée par M. Gervex ne s'est pas fait attendre.

II

M. Gustave Moreau est un artiste extraordinaire, unique. C'est un mystique enfermé, en plein Paris, dans une cellule où ne pénètre même plus le bruit de la vie contemporaine qui bat furieusement pourtant les portes du cloître. Abîmé dans l'extase, il voit resplendir les féeriques visions, les sanglantes apothéoses des autres âges.

Après avoir été hanté par le Mantegna, et par le Vinci dont les troublantes princesses passent dans de mystérieux paysages noirs et bleus, M. Moreau s'est épris des arts hiératiques de l'Inde et des deux courants de l'art italien et de l'art indou ; il a, éperonné aussi par les fièvres de couleurs de Delacroix, dégagé un art bien à lui, créé un art personnel, nouveau, dont l'inquiétante saveur déconcerte d'abord.

C'est qu'en effet ses toiles ne semblent plus appartenir à la peinture proprement dite. En sus de l'extrême importance que M. Gustave Moreau donne

à l'archéologie dans son œuvre, les méthodes qu'il emploie pour rendre ses rêves visibles paraissent empruntées aux procédés de la vieille gravure allemande, à la céramique et à la joaillerie ; il y a de tout là-dedans, de la mosaïque, de la nielle, du point d'Alençon, de la broderie patiente des anciens âges et cela tient aussi de l'enluminure des vieux missels et des aquarelles barbares de l'antique Orient.

Cela est plus complexe encore, plus indéfinissable. La seule analogie qu'il pourrait y avoir entre ces œuvres et celles qui ont été créées jusqu'à ce jour n'existerait vraiment qu'en littérature. L'on éprouve, en effet, devant ces tableaux, une sensation presque égale à celle que l'on ressent lorsqu'on lit certains poèmes bizarres et charmants, tels que le Rêve dédié, dans les *Fleurs du Mal*, à Constantin Guys, par Charles Baudelaire.

Et encore le style de M. Moreau se rapprocherait-il plutôt de la langue orfévrie des de Goncourt. S'il était possible de s'imaginer l'admirable et définitive *Tentation* de Gustave Flaubert, écrite par les auteurs de *Manette Salomon*, peut-être aurait-on l'exacte similitude de l'art si délicieusement raffiné de M. Moreau.

La *Salomé* qu'il avait exposée, en 1878, vivait d'une vie surhumaine, étrange ; les toiles qu'il nous

montre, cette année, ne sont ni moins singulières, ni moins exquises. L'une représente *Hélène*, debout, droite, se découpant sur un terrible horizon éclaboussé de phosphore et rayé de sang, vêtue d'une robe incrustée de pierreries comme une châsse; tenant à la main, de même que la Dame de Pique des jeux de cartes, une grande fleur; marchant les yeux larges ouverts, fixe, dans une pose cataleptique. A ses pieds gisent des amas de cadavres percés de flèches, et, de son auguste beauté blonde, elle domine le carnage, majestueuse et superbe comme la Salammbô apparaissant aux mercenaires, semblable à une divinité malfaisante qui empoisonne, sans même qu'elle en ait conscience, tout ce qui l'approche ou tout ce qu'elle regarde et touche.

L'autre toile nous montre *Galatée*, nue, dans une grotte, guettée par l'énorme face de Polyphème. C'est ici surtout que vont éclater les magismes du pinceau de ce visionnaire.

La grotte est un vaste écrin où, sous la lumière tombée d'un ciel de lapis, une flore minérale étrange croise ses pousses fantastiques et entremêle les délicates guipures de ses invraisemblables feuilles. Des branches de corail, des ramures d'argent, des étoiles de mer, ajourées comme des filigranes et de couleur bise, jaillissent en même temps que de

vertes tiges supportant de chimériques et réelles fleurs, dans cet antre illuminé de pierres précieuses comme un tabernacle et contenant l'inimitable et radieux bijou, le corps blanc, teinté de rose aux seins et aux lèvres, de la Galatée endormie dans ses longs cheveux pâles !

Que l'on aime ou que l'on n'aime pas ces féeries écloses dans le cerveau d'un mangeur d'opium, il faut bien avouer que M. Moreau est un grand artiste et qu'il domine aujourd'hui, de toute la tête, la banale cohue des peintres d'histoire.

Et tous sont pourtant de grands artistes, si j'en crois les clichés débités, tous les ans, à la même époque ; grand artiste le peintre de l'*Honorius*, ce gamin basané, costumé en un rouge chienlit et couronné d'un diadème, une sorte de voyou que nous avons vu errer, dans les rues de Paris, sautant à cloche-pied pour jouer, sur un trottoir, à la marelle, ou se traînant sur les genoux pour ramasser, à la terrasse des cafés entre les jambes des consommateurs, des mégots de cigares et des culots de pipe. Grand artiste enfin, M. Puvis de Chavannes, qui lui est évidemment supérieur, mais qui continue une plaisanterie dont la durée est peut-être longue. Celui-ci travaille dans le « sublime » : c'est une spécialité comme celle adoptée par M. Dubuffe, qui travaille dans « le joli ». M. Puvis de

Chavannes campe en d'anguleuses postures des gens qu'il réunit gauchement en groupes ; il se dispense de chercher le ton juste, ne donne à ses personnages et aux milieux où ils étalent leurs lourdes ankyloses, aucune apparence de vérité et de vie, et cela devient pour la critique de la naïveté de primitif, de la fresque, de la machine décorative, du grand art, du sublime, du Bornier, du je ne sais quoi !

En revanche, je reconnais volontiers la pleine réussite du grand effort tenté par M. Cazin. Ici, l'affectation du simple, qui me choque tant dans l'œuvre de M. de Chavannes, n'est plus ; et, dans ces doux et mélancoliques paysages, fleuris par de jaunes genêts et hérissés par les vertes aiguilles des pins, les figures atteignent, par leur simplicité, à une vraie grandeur. M. Cazin a trouvé moyen de faire, avec des sujets battus et rebattus depuis des siècles, une œuvre très originale, très hardie. A ne rien céler, ses intitulés mentent, car ses personnages ne sont guère bibliques. La chambrière égyptienne Agar et son fils Ismaël sont, dans le tableau de l'artiste, deux figures modernes, et ce n'est pas leur abandon dans le désert, raconté dans le chapitre XXI de la *Genèse*, que M. Cazin nous a représenté, mais bien la détresse d'une pauvre paysanne qui sanglote, éperdue, le visage dans les mains,

tandis que l'enfant tend vers elle les bras pour l'embrasser. L'*Ismaël* est donc une œuvre contemporaine et l'émotion qui nous poigne devant elle tient justement à ce que nous ne sommes pas en face de personnages légendaires dont les aventures nous touchent fort peu, mais bien en face d'une terrible scène de la vie réelle, racontée franchement, sincèrement, par un véritable artiste. Le *Tobie*, conçu de la même façon, est peint comme l'*Ismaël*, sans efforts, sans tricheries, dans une charmante tonalité de gris perliné et de jaune pâle.

Quant aux autres toiles appartenant à la catégorie dite de la peinture d'histoire, à quoi bon en parler? Lorsque j'aurai cité, de M. Monchablon, le cocasse portrait de *Victor Hugo*, debout sur un rocher, en pleine tempête, retenant sur ses épaules le manteau de polytechnicien dont elles sont ornées; lorsque j'aurai parlé encore du *Job* de M. Bonnat, j'aurai, à coup sûr, enlevé la fleur du panier et même remué le fond.

Ce Job ressemble, à s'y méprendre, à feu Celica, l'homme aux rats, qui travaillait jadis sur la place des Invalides. Il est vrai que ce regretté artiste ressemblait, à son tour, comme deux gouttes d'eau, à tous ces vieux modèles qui se promènent d'un atelier à un autre, de Vaugirard à Clichy et de Clichy aux Batignolles. L'ouvrage a donné pour ces

braves gens, cette année, si j'en juge par le nombre considérable de tableaux où paraissent leurs trognes barbues. Je signale entre autres le bon birbe qui figure en tête du très médiocre Caïn, exposé par M. Cormon.

Donc, pour en revenir à Job, ce vieillard est agenouillé sur deux fétus de paille, dans une extase qui doit bien se payer 5 francs l'heure. Jamais le trompe-l'œil n'a fonctionné avec si peu de mesure, jamais peinture plus pénible, plus suée, n'était encore sortie de la lourde truelle de ce fabricant de hourdages, qui a nom Bonnat. Cela est peint, rides à rides, verrues à verrues, sur l'éternel fond noirâtre qui repousse le blafard des tristes chairs éclairées par les bougies d'un gaz violacé. Et que dire du portrait de *M. Grévy* posé comme un manche à balai, sur le fond sombre et encore éclairé, d'en haut, sans doute, par un châssis qui laisse s'égoutter des lueurs bleuâtres sur le front, sur les mains brossées avec mille simagrées de retouches, avec mille préciosités de détails. C'est le portrait le plus illettré et la rubrique la plus absolue, c'est de l'adresse manuelle, du travail soigné de contre-maître, et voilà tout.

Cette opinion peut s'appliquer aussi aux toiles de M. Carolus Duran; celui-ci y ajoute en plus, cependant, un labeur athlétique assez curieux. Il

est l'homme qui, dans un cirque, aux acclamations de la foule, soulève des haltères, ou, plutôt, il est le clown qui, après que les hercules ont terminé leurs passes, les parodie en jonglant, lui aussi, avec des haltères, mais qui sont en carton et creux. Après l'enfant bleu des années précédentes, voici, cette fois, l'enfant rouge, un enfant prétentieusement posé dans un vêtement écarlate, sur un fond pourpre. — Rouge sur rouge, tel est l'exercice. Le tour de force est accompli, oui, mais à quel prix ? avec une figure de poupée qui ne vit pas, avec un vacarme de couleurs qui s'éteindra avant un an. Plus vite encore que de coutume, tous ces tons vont durcir, tourner au métal pour les robes, au cuir pour les chairs, et c'est déjà fait pour un portrait de dame en bleu sur fond rouge sombre. La patte même de l'ancien étoffiste n'y est plus. Les robes qu'il brossait dextrement jadis sont en bois tubulé et en fer. Allons, les poids enlevés à la force des bras sont trop visiblement faux ; la limaille de fer qui recouvrait leur armature de carton s'est émiettée ; il faudra les changer ou les repeindre.

J'arrive maintenant au portrait qui est, selon moi, de beaucoup, le meilleur du Salon, à celui de M. Fantin-Latour. Ce portrait représente une femme vêtue de noir et assise sur une chaise. La tête vous regarde, parle ; c'est superbement enlevé,

sans tapage et sans fracas ; c'est de la peinture solide, presque austère, en quelque sorte puritaine et grave comme celle de quelques toiles de l'école moderne-anglaise. M. Fantin-Latour a fait là une belle œuvre qui, en raison de la discrétion et de son parti-pris de ne pas s'adresser à l'engouement du vulgaire, ne sera malheureusement que très peu goûtée. Je laisse volontairement de côté la scène finale du *Rheingold* du même peintre, et je cite, pour clore cet article, un portrait d'un de ses élèves, un Allemand, M. Schoderer, un portrait d'homme se détachant sur un de ces fonds gris qu'affectionne M. Latour. C'est une ample peinture très vivante qui, dans l'imitation un peu voulue du maître, dénote cependant en M. Schoderer un tempérament personnel de coloriste.

III

Nous allons, après une rapide excursion dans les paysages et les natures mortes, arriver à ce qu'on est convenu d'appeler la peinture moderne.

Cette vérité : que les paysagistes sont arrivés maintenant à une aisance sans égale, devient plus évidente chaque jour. Chacun accommode son coin de nature à une sauce diverse comme le penchant des acheteurs. Nulle individualité chez la plupart de ces peintres ; une même et unique vision d'un site arrangé suivant la prédilection du public. Ici, ce sont les sempiternels César et Xavier de Cock, les éternels reproducteurs d'une allée dans laquelle, non loin d'une source, le soleil pleut en de parcimonieuses gouttes dans des feuillages clairs. Hélas ! je sens que ces paysages sont bâclés dans un atelier, en quelques séances, au grand galop. Nulle senteur de ramée et d'herbes, nulle impression de site. Là, ce sont les Bernier, les Mesgrigny, les Daubigny fils, les Rapin, les peintres

dont le pinceau va tout seul sans qu'aucun recueillement leur vienne devant la nature qu'ils déforment, en la frisant et en la trempant dans leur shampooing ; partout ce sont des praticiens qui opèrent dans des pièces fermées, loin du plein jour, loin du plein air !

Une exception peut être faite pour M. Guillemet. Après avoir brossé sa *Vue de Bercy*, aujourd'hui au Musée du Luxembourg, où elle fait trou dans un amas d'importunes choses, cet artiste avait délaissé le paysage parisien et avec une louable souplesse avait peint les *Environs d'Artemare* et le très émouvant paysage du Salon dernier. Cette fois M. Guillemet est revenu à Bercy et, de nouveau, avec un accent différent, il a brossé le paysage de la Seine. L'âpre mélancolie de sa première vue de Bercy s'est affinée, comme attendrie, et moins sourde est la tristesse que cet artiste laisse souvent empreinte dans quelques-unes de ses œuvres.

Le *Bercy* est à coup sûr le paysage le plus expressif que le Salon contienne. C'est la résistante peinture d'un artiste équilibré et bien portant, d'un nerveux qui se domine.

Après lui, les paysagistes sont rares qui méritent d'être cités. M. Yon expose cependant une *Vue du canal de la Villette*, pendant les gelées ; je signale encore une *Vue de l'avant port de Dunkerque*, de

M. Lapostolet, un Luigi Loir preste comme de coutume, un Claude Monet, égaré dans cette halle, deux vues, l'une de *la Haye* et l'autre du *quai Espagnol de Rotterdam* de M. Klinkenberg ; enfin un Lerolle représentant une femme conduisant des moutons dans une campagne. Les objections se pressent, en moi, devant cette toile. Ce paysage aux allures décoratives est incontestablement l'œuvre d'un bon artiste. L'air circule, l'horizon fuit là-bas, donnant une vague senteur de nature ; mais que dire de la paysanne ? Elle appartient à la série des Théo parées par des couturiers en vogue.

Elle est aussi menteuse, aussi mièvre que toutes les soubrettes de M. Bastien-Lepage ; c'est du métis, du faux réalisme encore. M. Lerolle emportera un succès, cette année, avec sa toile ; il partagera avec le peintre de la *Jeanne d'Arc* l'engouement du public qui se pique de marcher de l'avant et que toute tentative effraye.

Peu me chaut ! après tout ; je vais aller voir l'étourdissante nature morte de M. Vollon. Ce peintre, dont il nous a été permis de voir de mélancoliques paysages pluvieux, est revenu, cette fois, au genre qui l'avait tout d'abord rendu célèbre. Dans un cadre noir, un énorme potiron s'étale, turgescent, près d'un coquemar de fer noir et d'une écuelle de cuivre jaune. Il est là, pareil à une boule

de feu, crevant le mur, sortant au milieu des pâles sécheresses qui l'environnent ; il est frappé à grands coups, battu comme du Franz Hals ; il y a mille fois plus de talent dans cette simple courge que dans les Saint-Herbland de M. Dagnan, que dans tous les plafonds peints à la toise par le fils de M. Robert-Fleury.

Les légumes, les fruits, les fleurs s'étalent maintenant dans les travées, les corridors, les salles, des rampes aux frises. Pêle-mêle, ils poussent ensemble au mépris des saisons, signés pour la plupart en traits de minium par Monsieur Un tel ou plutôt par Madame Une telle, car ce sont les femmes surtout qui s'adonnent à cette culture.

Je mettrai tout d'abord de côté les habituels panneaux où une maigre fleur de taffetas trempe son fil d'archal dans le bedon d'une molle potiche. Je signalerai simplement, au passage, cette aimable invention adoptée par les peintres femelles et mâles, la nature morte devinette, la nature morte rébus.

Trois toiles, entre autres, sont d'une bien remarquable manigance. L'une, de M^{lle} Desbordes, représente une mappemonde sur laquelle monte une fleur caressant un pays ou une mer ; explication : *le Souvenir de l'absent* ; l'autre, de M. Delanoy, nous montre un livre traversé par une lame d'épée ; solution : *le Droit prime la Force*. La troisième enfin

est ainsi conçue : un revolver est posé sur une table, à côté d'une lettre ouverte annonçant que le jury refuse cette croûte ; un bout de testament déployé complète la scène. Cela s'appelle de la peinture à idées, et d'aucuns, parmi les peintres, jugent cette menace spirituelle.

Deux tableaux valent cependant, à divers titres, qu'on s'y arrête : le *Cellier de Chardin*, de M. Delanoy dont je viens de parler, et *Chez l'orientaliste*, de M. François Martin.

La première de ces œuvres dénote une rouerie manuelle extrême ; tous les objets, tels qu'une fontaine de cuivre rouge, un tonneau dont la bonde vide bée dans l'ombre, un chaudron, une bouteille cravatée de cire rouge, sont à toucher, tant M. Delanoy est passé maître dans l'art du trompe-l'œil ; mais dès qu'il s'agit de la nature animale, cela change ; la raie qui s'étale au centre du cellier est en caoutchouc, barbouillé de lilas et de blanc d'œuf. Ce peintre est bien imposteur ou bien maladroit en évoquant, avec le nom de Chardin, le souvenir de la fameuse raie pendue au Louvre.

L'autre toile est brossée par un homme plus suborneur et plus dégourdi encore, s'il est possible. Sur une table recouverte d'étoffes d'Orient, surchargée d'aiguières, de narghilés, d'armes, une dame-jeanne de verre bombe ses flancs énormes.

dans lesquels se réverbère l'atelier du peintre et l'artiste lui-même, assis, nous tournant le dos, devant son chevalet, et en train de reproduire les objets groupés dans sa toile. Cette excentricité se sauve par l'aplomb du faire ; le relief que prennent ces objets, lorsqu'en clignant de l'œil on les détache, est étonnant ; l'effet bizarrement choisi peut être exact ; l'impitoyable habileté de M. Martin m'effraye pourtant ; il faudra retenir ce nom, et voir si une personnalité, qui ne se dégage pas encore, sortira de sa première œuvre.

Une question se pose maintenant. Jamais, comme on le voit, plus experts mécaniciens n'ont encore organisé la nature morte ; mais où, parmi eux, celui qui ait rompu avec la psalmodie de ce métier ? où, celui qui, au lieu de détacher sur un fond sombre les taches vives de ses orfèvreries ou de ses fleurs, les ait peintes simplement, en plein air et en pleine lumière ? Vollon, Ribot, plus encore dans son exposition de l'avenue de l'Opéra, serrent tous leurs objets dans des caves et les éclairent, par un jour injuste d'ailleurs, tombé d'un soupirail.

Les seuls essais autrefois osés furent ceux de M. Manet, qui a enlevé des fleurs dans la vraie lumière. Une tentative encore, est l'œuvre d'une de ses élèves, Mlle Jeanne Gonzalez qui expose des

pots de géraniums, en un jardin. Mal placée, dans le coin d'un corridor, cette œuvre surprend par sa clarté. Un autre peintre, relégué, celui-là, dans les corniches, M. Bartholomé, détonne aussi dans l'amas des pénuries qui l'avoisinent. Talent sobre, d'une continence quasi anglaise, c'est un sincère; étudiez ses toiles, et le charme de cette discrétion, de cette franchise vous pénètre ; telle l'impression que laisse son *Repas de vieillards à l'asile*. La sœur qui verse le vin est charmante, et les pauvres vieux assis sur des bancs sont bien observés, d'attitude bien fidèle. Je doute que, cette fois encore, M. Bartholomé tienne un succès, car sa toile manque des ingrédients chers au public ; ses personnages ne sont pas des acteurs plus ou moins grimés, ce sont de francs misérables, de francs loqueteux dessinés sur le vif et candidement peints.

Je passe maintenant devant l'étrange triptyque de M. Desboutin dont la peinture jadis boueuse se clarifie et devient, chaque année, meilleure; je laisse le Bonvin qui nous offre *Un coin d'église* sec comme de coutume et conçu et léché d'après certains des moins bons tableaux de l'école hollandaise, et avant que d'arriver à MM. Manet, Béraud, Gœneutte et Dagnan-Bouveret, qui feront l'objet de mon dernier article, je vais faire halte, dans la salle des écoles étrangères, devant la toile

de M. Adolphe Artz, l'*Orphelinat de Katwyck*.

Par une grande fenêtre, le jour entre, baignant une de ces vastes chambres si calmes de la Hollande, avec leurs carreaux de faïence claire, leur grande armoire à ferrures, leur vieille bible sur un pupitre, leur table de chêne et leurs chaises brunes. Des femmes sont assises devant la table, près de la croisée, et cousent. Cette toile est captivante ; les orphelines ne posent pas pour la galerie, elles ravaudent tranquillement, en causant à mi-voix. Si jamais il y a eu une peinture délicate et peu retorse, c'est bien celle-là, et j'ajouterai même à ce propos que je préfère presque M. Artz, l'élève, à M. Israels, le maître, qu'une tendance au sentimentalisme me gâte parfois.

Un autre tableau, intéressant aussi, dans le même genre, c'est celui d'un autre Hollandais, M. Bischopp, intitulé : *L'Eternel l'avait donné, l'Eternel l'a ôté*. — La scène est ainsi posée : une femme assise pleure devant un berceau vide ; une autre debout, silencieuse, la regarde, les larmes aux yeux. — Donnez un pareil sujet à un peintre de France et voyez comment il le traiterait ; ce serait, à coup sûr, la vignette de romance, la chanson de café-concert ; la posture des femmes regardant le ciel et tendant les bras serait irritante ou comique. Inévitablement, l'on évoquerait le sou-

venir d'une clarinette qui larmoie dans un orchestre de cuivre, pendant que des femmes se mouchent bruyamment devant des bocks. Ici, rien de semblable. A force de bonne foi, M. Bischopp n'est pas ridicule, une seconde. La douleur de ses femmes n'est pas feinte, et devant les larmes qui les étouffent, l'émotion nous gagne. Ajoutez à cela que ce tableau est peint comme peu d'artistes seraient de force aujourd'hui à le faire; c'est une toile lumineuse où tous les personnages et les objets prennent un relief étonnant. C'est fini en diable et c'est spacieux. Invinciblement, j'ai songé devant cette peinture si argentée et si claire, aux Van der Meer de Delft; et dire que M. Bischopp est élève de Gleyre et de Comte!

Ces deux tableaux sont les perles des écoles étrangères du présent Salon. Je dois bien une mention spéciale encore à M. Liebermann qui nous donne des *Écosseuses de légumes*, et une *École de petits enfants à Amsterdam*; à M. Garrido, un Espagnol, qui nous présente un joli tableautin : *Une Jeune Fille rêvant sur un livre*; à M. Kroyer, enfin, un Danois, qui nous montre une plaisante *Jardinière à Concarneau*.

IV

La peinture de la vie moderne est personnifiée, aux yeux de l'inconscient public, par les toiles de M. Bastien-Lepage et de M. Henri Gervex. Trois autres peintres sont également censés raconter les scènes journalières de l'existence contemporaine ; ce sont MM. Béraud, Gœneutte et Dagnan-Bouveret.

Ah çà, bien ! et les planches des journaux illustrés et des gazettes roses ? et les Grévin et les Robida et les Crafty et les Stop ? pourquoi les négliger et ne point les citer ? Ils n'ont jamais rien noté, jamais rien vu, cela est certain ; mais pensez-vous donc que les peintres que j'ai énumérés et auxquels je puis joindre encore M. Hermans, l'auteur de ce monstrueux paravent, de cette épique chromo : le *Bal de l'Opéra*, ne soient pas aussi aveugles et aussi incapables d'interpréter les scènes de la vie réelle ?

Soyons juste, au point de vue du modernisme, tout cela se vaut, et j'affirme en mon âme et con-

science, que je ne vois pas bien la différence qui existe entre certains dessins de bals, gravés dans des feuilles à images, et le bal en couleur que M. Béraud nous expose.

Le sujet était cependant curieux et neuf, quoi qu'on en puisse croire, et je ne connais pas d'artistes qui l'aient traité naturellement encore. Songez donc, représenter, sous des girandoles en feu, des couples qui s'enlacent et tournoient, au son fracassant des cuivres ! il eût fallu un artiste hardi et fort, et nous trouvons à sa place, un peintre obséquieux et timide, qui n'a rien regardé. Ses personnages sont des marionnettes enluminées ; aucune de ses filles qui sente la fille, aucun de ses valseurs sur la face duquel on puisse mettre la profession honnête ou déshonnête qu'il exerce pendant le jour et pendant la nuit ; aucun de ces pantins qui remue, qui saute, qui tourbillonne ; tous leurs fils sont cassés et la manœuvre de leurs jambes et de leurs bras demeure interrompue. Ces figurines sont lamentables, mais que dire maintenant de la lumière qui les éclaire ? Jamais, au grand jamais, M. Béraud n'a remarqué le vert pâle des feuilles d'arbres éclairées en dessous et l'éclat dur du ciel au-dessus des lueurs féroces des gaz. Les globes allumés de ses réverbères sont opaques et crayeux et ses feuillages avoisinent, comme ton,

celui du vert d'émeraude ; ils sont faux, absolument faux ! personnages et décors sont à l'avenant du reste ; les uns sont aussi peu naturels que les autres.

La *Soupe*, de M. Gœneutte, ne vaut guère mieux. Les mendiants qui font queue devant Vachette sont de conventionnels faméliques. Hélas ! j'en ai vu aussi, moi, pendant le rude hiver que nous avons traversé, des bandes de malheureux qui attendaient, en tapant des pieds, que le fourneau s'ouvrît. C'était bien autrement poignant, bien autrement simple. Tous ces haillons ne grimaçaient pas comme les figurants de M. Gœneutte ; l'horreur des famines subies et des vices lentement épuisés ne se traduisait pas par des poses et des gestes appris ; ces pauvres diables étaient, en causant, en riant, en ne bougeant pas, pitoyables et sinistres ; sans qu'elles eussent besoin de se lever au ciel pour l'implorer ou le maudire, leurs têtes ravagées en disaient long.

Le tableau de M. Gœneutte est du faux moderne encore, de la vie contemporaine arrangée et peinte de chic, et il en est de même aussi de l'*Accident*, de M. Dagnan-Bouveret. Un enfant s'est coupé la main. Que de sang ! Il y en a plein une cuvette ! quelle pâleur de visage, quel mélo, quelle scène dramatiquement composée ! Après la boutique du photographe, le doigt coupé ; après le rire les larmes ! succès sur toute la ligne. Des dames étouffent de-

vant cette cuvette rouge, devant ces bandelettes de linge taché. Eh! ce n'est pas du sang qui devrait sortir de cette poupée blême, c'est du son, du joli son jaune! La vérité exigeait impérieusement ce sacrifice ; mais comme d'habitude, M. Dagnan s'y est refusé. Ah! MM. Bastien-Lepage et Gervex ont un rude partner. Il faudra désormais compter avec celui-là qui me paraît, comme eux, résolu à accaparer, par n'importe quel stratagème, l'affection du bon public.

Je ne saurais trop le répéter, toutes ces toiles ne décèlent ni un tempérament, ni un effort quelconque, elles sont le contraire du modernisme. Les Indépendants sont décidément les seuls qui aient vraiment osé s'attaquer à l'existence contemporaine, les seuls, — qu'ils fassent des danseuses comme M. Degas, de pauvres gens comme M. Raffaelli, des bourgeois comme M. Caillebotte, des filles, comme M. Forain, — qui aient donné une vision particulière et très nette du monde qu'ils voulaient peindre.

Pour des motifs que j'ignore, M. Manet expose dans les dessertes officielles. Il a même généralement, et pour des motifs que j'ignore davantage encore, un tableau sur deux en sentinelle, au premier plan des salles. Il est bien étrange qu'on se soit décidé à placer convenablement un artiste dont l'œuvre prêchait l'insurrection et ne tendait à rien moins

qu'à balayer les piteux emplâtres des gardes-malades du vieil art! Seulement, le jury s'est arrangé, cette fois, de façon à mettre au troisième étage un très exquis tableau de ce peintre : *Chez le père Lathuile*, tandis qu'il descendait au rez-de-chaussée un moins exquis portrait du même artiste, le portrait de M. Antonin Proust, curieusement exécuté, mais vide et plein de trous; je le constate à regret, la tête semble éclairée intérieurement comme une veilleuse, et le suède de gants a été soufflé, mais ne renferme aucune chair. En revanche, dans le *Père Lathuile*, le jeune homme et la jeune femme sont superbes, et cette toile, si claire et si vive, surprend, car elle éclate au milieu de toutes les peintures officielles qui rancissent dès que les yeux se sont portés sur elle. Le moderne dont j'ai parlé, le voilà! Dans une véritable lumière, en plein air, des gens déjeunent et il faut voir comme la femme, à la mine pincée, est vivante, comme le jeune homme, empressé près de cette bonne ou plutôt de cette mauvaise fortune, est d'attitude parlante et fidèle! Ils causent, et nous savons fort bien quelles inévitables et quelles merveilleuses platitudes ils échangent dans ce tête-à-tête, devant ces coupes de champagne, regardés par le garçon qui s'apprête à lancer, du fond du jardin, le boum annonçant l'arrivée, dans une

sale cafetière, d'une impure tisane noire. C'est la vie, rendue sans emphase, telle qu'elle est, en raison même de sa vérité, une œuvre crâne, unique au point de vue de la peinture moderne dans ce copieux Salon.

D'autres, égales en hardiesse, ont été aussi réunies par le peintre dans une exposition particulière.

L'une, *la Toilette*, représentant une femme décolletée, avançant sur la sortie de sa poitraille, un sommet de chignon et un bout de pif, tandis qu'elle attache une jarretière sur un bas bleu, fleure à plein nez la prostituée qui nous est chère. Envelopper ses personnages de la senteur du monde auquel ils appartiennent, telle a été l'une des plus constantes préoccupations de M. Manet.

Son œuvre claire, débarbouillée des terres de momie et des jus de pipes qui ont crassé si longtemps les toiles, a une touche souvent câline sous son apparence bravache, un dessin concisé mais titubant, un bouquet de taches vives dans une peinture argentine et blonde.

Plusieurs portraits au pastel figurent également à cette exposition, très fins de ton pour la plupart, mais, il faut bien le dire aussi, inanimés et creux. Comme toujours, avec ses grandes qualités, cet artiste reste incomplet. Il a, parmi les impression-

nistes, puissamment aidé au mouvement actuel, apportant au réalisme que Courbet implantait par le choix des sujets surtout, une révélation nouvelle, l'essai du plein air. Somme toute, Courbet se bornait à traiter avec des formules coutumières, agrémentées par l'abus du couteau à palette, des sujets moins conventionnels, moins approuvés et parfois même plus sots que ceux des autres, Manet bouleversait toutes les théories, tous les usages, poussait l'art moderne dans une voie neuve.

Ici s'arrête le parallèle. Courbet était, malgré son vieux jeu et son ignorance des valeurs, un adroit ouvrier (1); Manet n'avait ni les poumons ni les reins assez solides pour imposer ses idées

(1) Depuis que ces lignes sont écrites, il m'a été donné de revoir l'œuvre à peu près complète de Gustave Courbet. Quelle désillusion ! Ces toiles réputées dignes d'être comparées à certaines des œuvres indélébiles qui figurent au Louvre, étaient devenues d'incohérentes enseignes ! — L'allégorie de l'*Atelier* m'apparut comme une terrifiante ânerie imaginée par un homme sans éducation et peinte par un vieux manœuvre. Et que dire des mers en marbre, des ciels en tôle des « demoiselles de la Seine », de cette pacotille de naïades banalement ordonnancées et lourdement peintes ? Que dire enfin de ces deux femmes à peu près nues, intitulées : *le Réveil*, un tableau aussi glacé, aussi mort que ceux de Gérard dont il évoque le désolant souvenir. Avec Courbet, nous revenons tout simplement aux plus exaspérantes vétustés de la peinture : selon moi, le talent de cet homme est une parfaite mystification, préparée par toute la critique, officiellement approuvée par M. Proust.

par une œuvre forte. Après s'être mal débarrassé des pastiches raccordés de Velasquez, de Goya, de Théotocopuli et de bien d'autres, il a erré, tâtonné ; il a indiqué la route à suivre et lui-même est demeuré stationnaire, en arrêt devant les albums du Japon, se débattant avec les balbuties de son dessin, luttant contre la fraîcheur de ses esquisses qu'il gâtait, en les travaillant. Somme toute, M. Manet est aujourd'hui distancé par la plupart des peintres qui ont pu le considérer jadis, et à bon droit, comme un maître.

Puisque nous avons tant fait que d'ambuler hors des entrepôts de l'État, flânons au travers de l'exposition des œuvres de M. de Nittis, dans les salles de l'*Art*.

M. de Nittis avait obtenu, en 1879, un grand succès avec ses vues de Londres, réunies au Champ de Mars, dans la section Italienne. Quelques-unes de ces toiles étaient dignes, en effet, qu'on les prônât. Des impressions de quartiers noyés de brumes, de ponts enjambant de mornes fleuves, fouettés par la pluie, immergés par la brume, étaient détachés avec entrain. Ici, avenue de l'Opéra, toute une série de pastels va nous arrêter et nous charmer, par un amusant ragoût de couleurs vives.

Seulement les *Tuileries* sont méconnaissables.

L'obélisque, l'Arc-de-Triomphe, semblent à je ne sais combien de lieues du Carrousel. Ce paysage semble vu du haut d'un ballon ou d'une tour. Ajoutez à cela, de rusés dols : un bassin le gêne, M. de Nittis le supprime ; là, sur le quai, le trottoir lui semble étroit, il l'élargit ; l'esplanade des Invalides lui paraît courte, il l'allonge d'un tiers.

En revanche, un de ses panneaux intitulé *Femme en blanc derrière une jalousie*, une Japonaise de Paris, en chemise, tenant un éventail rouge, vous regardant, souriante, tandis que les volets de la jalousie la barrent de raies alternées de lumière et d'ombre, est vraiment affriolante.

En résumé, M. de Nittis a du talent ; en art, il se tient entre M. Degas et M. Gervex. Ni officiel ni indépendant, juste milieu. C'est en somme un charmant fantaisiste, un féminin et gracieux conteur.

Il ne nous reste plus maintenant qu'à retourner aux Champs-Élysées et à errer brièvement dans les salles de blanc et de noir.

Si, comme j'ai dû le répéter déjà, la pauvreté des innombrables panneaux enduits de couleurs à l'huile dépasse toute mesure, que dire maintenant de la floppée des gravures sur bois, des dessins, des lithographies et des eaux-fortes ! Dans l'agence où ce ramassis s'entasse, c'est une rayonnante apo-

théose, une prestigieuse assomption de planches nulles (1).

On peut tout d'abord diviser les exposants de ces groupes en deux classes.

Ceux qui reproduisent, par un procédé quelconque, des tableaux pour les revues dites artistiques ;

Et ceux qui travaillent pour les éditeurs à des illustrations de livres.

La première catégorie ne permet guère qu'on s'y arrête. Les gens qui la composent sont, pour la plupart, des manouvriers agiles. Ils copient avec diligence le paysage, la nature morte, ou la scène humaine qui leur est confiée, interprétant aussi bien ou aussi mal, selon qu'ils ont subi plus ou moins d'années d'apprentissage, un tableau de Rembrandt, qu'une toilerie de Lobrichon.

C'est de l'adresse manuelle et voilà tout. Depuis la mort de Jacquemart, M. Léopold Flameng est justement considéré comme l'un des plus habiles contre-maîtres de cette fabrique.

La deuxième catégorie travaille exclusivement

(1) Il est à remarquer que les seuls graveurs de talent que nous possédions n'exposent pas au Salon. M. Bracquemond s'est réuni aux Indépendants. M. Legros est à Londres et M. James Tissot, qui est peut-être le seul aquafortiste vraiment moderne de notre temps, demeure en Angleterre aussi, et dédaigne justement la promiscuité de nos salles.

dans le genre xviiie siècle. C'est de celle-là que je m'occuperai plus spécialement.

Tous exécutent servilement les ordres des libraires qui subissent, eux-mêmes, les platitudes du goût public. Aujourd'hui, pour plaire à cette cohue d'acheteurs qui fait emplette de livres soi-disant de luxe, par pose, par vogue, il faut recommencer les mièvreries du dernier siècle, frapper d'elzéviers les papiers chamois et les faux pur-fil, associer les petits fleurons et les petits culs-de-lampe, les colombes se becquetant dans des lettres ornées, les amours brandissant des torches et tendant les fesses, les volutes, les chicorées, les coquilles, les tortillons imprimés en noir, en sanguine, en bistre, le tout cousu dans une couverture de boîte à dragées dont les plats sont munis de ces voyantes étiquettes si chères aux industriels du bonbon, en France !

Un livre de luxe dont le tirage numéroté se limite est donc un immortel rossignol s'il n'arbore la tenue radotante d'un autre âge. — Et pas n'est besoin que ces ressucées soient exécutées par d'intelligents ornemanistes. Pas n'est besoin que les imitations de l'elzévier soient consciencieuses et pures, que le procédé singeant l'eau-forte, — car nous en sommes là maintenant ! — soit docile, presque dupant. Ce serait peine et argent perdus. La camelote suffit. — La plupart des bibliophiles

sont des balourds inaptés à déguster une liqueur fine et l'on peut, sans se tromper, assimiler tous ces gens qui achètent aujourd'hui, pour leur opulence typographique, les précieuses pauvretés de nos librairies à ces bons provinciaux qui, désireux de s'offrir un délicat gueuleton, demandent du Château-Yquem, dans les bouillons ou dans les restaurants à prix fixe du Palais-Royal. C'est le même appétit d'élégances comblé par les mêmes denrées factices, c'est la même convoitise assouvie par les mêmes marchandises frelatées, par le même faux luxe.

Aussi le martyrologe des éditeurs qui ont tenté de se soustraire à la monomanie de leur clientèle a-t-il été toujours croissant.

Tout libraire qui a osé substituer à l'elzévier le cicéro, le romain, pour une impression destinée aux bibliomanes, a été un homme perdu. Le plus intelligent, le plus artiste de tous, Poulet-Malassis, est tombé victime de son bon goût et je pourrais citer la déconfiture de bien d'autres qui comprirent que l'emploi du caractère elzévirien, dans un livre moderne, était une hérésie, puisque ces caractères apartiennent à une époque qui n'a rien de commun avec la nôtre.

C'est là où j'en voulais venir. Oui, tout individu qui se sert de ces filigranes, de ces pattes de mouche, de ces papillotes, de ces vieux types, issus des ma-

trices des xvi⁰ et xvii⁰ siècles, pour encadrer une
œuvre contemporaine, commet un monstrueux
anachronisme. Vous figurez-vous M^me Bovary et
Germinie Lacerteux imprimées comme les berge-
rades de Florian et les contes de Grécourt? Ce serait
absurde et c'est pourtant ce qui a lieu, tous les jours,
à la grande joie des collectionneurs qui se préci-
pitent sur ces pacotilles !

L'avenir des livres de luxe est au romain recti-
fié et comme affiné, au caractère anglo-américain,
si délié et si svelte. Certains des volumes parus à
Londres montrent bien la nette élégance de ces
lettres dont la singulière beauté s'adapterait si par-
faitement à l'originale allure de nos œuvres mo-
dernes. Il faut bien espérer que cette alliance se
consommera et que l'elzévier sera définitivement,
relégué dans les réimpressions d'ouvrages datant
d'une époque aussi arriérée que la sienne.

Quelque futiles que puissent sembler ces obser-
vations à certaines gens, il fallait cependant bien
les émettre, car elles se lient intimement aux ré-
flexions qu'il nous reste à énoncer sur la gravure.

La camelote de l'eau-forte a nécessairement
suivi la camelote du volume dont elle est l'indis-
pensable adjuvant, paraît-il, au point de vue des
ventes.

Aussi, que s'est-il passé, le jour où un libraire a

voulu faire illustrer un roman contemporain ? Il s'est occupé d'assortir au caractère de l'impression celui des images et, négligeant, bien entendu, le contenu du livre, l'œuvre même, il s'est adressé aux graveurs en renom qui, possédés eux-mêmes par l'inéluctable manie des mignardises, aveuglés par l'habitude d'un travail constamment exécuté de mémoire et de chic, ont immédiatement produit les schismes de dessins et de textes les plus baroques.

Les exemples abondent, j'en prendrai un entre tous : la *Bovary* de Flaubert, illustrée par M. Boilvin.

Comme nous pouvions nous y attendre, le malheureux a dessiné une Manon-Bovary ; seulement lorsqu'il s'est agi de traduire les autres personnages du livre, une longue hésitation lui est venue devant le bistourné de ses pauvres vignettes ; il n'y avait cependant pas moyen de laisser la pointe galoper toute seule ; il était pourtant difficile de nous présenter un Bovary-Desgrieux. Alors qu'a-t-il fait ? — Ne comprenant absolument rien au moderne, incapable de regarder autour de lui, dérouté par la réalité de ce roman, n'y trouvant sans doute pas les fadaises qu'il interprétait d'habitude, il s'est borné à feuilleter les rabâchages du vieux Monnier et il a battu, en une burlesque ripopée, du rococo et du Prudhomme !

Je me hâte d'ajouter que je ne fais pas ici le procès de M. Boilvin qui a ni plus ni moins de talent que ses confrères. Ses planchettes auraient été burinées par Lalauze ou par Hédouin, qu'elles n'eussent été ni plus compréhensives, ni moins étiques. Pas plus, en effet, que M. Boilvin, ces graveurs ne sauraient s'échapper de la saumure à la bermagote dans laquelle les amateurs et les libraires les ont fait confire.

Il est par conséquent bien inutile d'énumérer tous leurs papiers pendus dans les salles de blanc et de noir. Dans tout ce fatras de cadres, rien d'original, rien de neuf; d'ailleurs les exemplaires de ces feuilles sous verre tapissent les devantures de tous les marchands d'estampes et de livres, dans les rues; là, le public pourra aisément les contempler et s'assurer que, hormis quelques pointes austères et robustes de Desboutin, tout le reste est plus finement exécuté peut-être, mais à coup sûr moins franchement intéressant que les plus piètres des images qui égayent les salles à manger d'auberges.

Homéopathiquement, je ne puis, avant de clore cet article, que conseiller aux gens écœurés, comme moi, par cet insolent déballage de gravures et de toiles, de se débarbouiller les yeux au dehors, par une station prolongée devant ces palissades où

éclatent les étonnantes fantaisies de Chéret, ces fantaisies en couleurs si alertement dessinées et si vivement peintes.

Il y a mille fois plus de talent dans la plus mince de ces affiches que dans la plupart des tableaux dont j'ai eu le triste avantage de rendre compte.

LE SALON OFFICIEL

DE 1881

LE SALON OFFICIEL
DE 1881.

Il exhale sa dernière pensée dans l'âme d'un canon poudré de neige. Les yeux au ciel, la bouche un peu rétractée, la main pressant sa tunique à l'endroit où bat faiblement son triste cœur, le pauvre soldat songe, avant que d'expirer, à la France dont la maternelle sollicitude l'a mené se faire égorger dans un abattoir.

Cette toile est l'œuvre d'une belle nature qui saigne sur les malheurs éprouvés par son pays ; chaque année, M. Reverchon ravive son inapaisable plaie, en nous servant un tableau patriotique et vengeur. N'est-ce pas lui aussi qui a inventé la décoction du souvenir, un liquide qu'on aperçoit chez certains mastroquets, enfermé dans une fiole en forme d'obus sur laquelle se pavane une image représentant deux soldats, l'arme au pied, avec ces mots imprimés en rouge. « Souviens-toi ! »

Pour sa gloire, je le souhaite. — Maintenant, au caractère chevaleresque et à l'esprit si pompeusement chauvin de son œuvre, il faut ajouter encore une inestimable perfection d'artiste sachant vaincre, comme pas un, les mystérieuses difficultés de l'art de peindre appliqué aux décors des devants de cheminées et des stores. M. Reverchon serait un artiste unique si son dangereux rival, M. Protais, consentait à ne plus peindre.

C'est que celui-là aussi a des entrailles de mère pour nos troupes. Dans la peinture militaire, qui, sous l'impulsion de Vernet, d'Yon et de Pils était devenue une série de tableaux à épisodes et à tiroirs auxquels on adjoignait une légende pour indiquer la binette de tel ou tel général, l'emplacement de telle ou telle division, M. Protais avait apporté cette innovation : la gnolle sentimentale. Il a joué pendant des années, sur son clairon, la *larme des batailles*, nous montrant, une fois, des officiers qui s'étreignent, des soldats qui regardent pathétiquement le ciel ; une autre, un malheureux chasseur de Vincennes couché sur le flanc et roulant des yeux pleins d'eau rougie dans de l'herbe verte. Cette année, M. Protais a tari ses pleurs ; de viriles résolutions sont écloses dans cette âme sensible. — Plus de soupirs, du sang ! — Ah mais ! — Des fantassins de toutes armes sont rassemblés ; derrière

eux se massent des cavaliers triés dans tous les corps ; des canons d'acier éteignent leurs lueurs, en un coin où se dressent des artilleurs ; au fond, des usines fument. Cela paraît agressif, car tous ces pioupious semblent crier : « Qu'on y vienne donc, et l'on va voir ! »

Telle est la première impression que produit ce groupe de militaires, puis quand on les observe plus longtemps, quand on scrute longuement l'expression figée dans la porcelaine de leurs faces, l'on s'aperçoit que ce peintre est beaucoup moins farouche qu'il n'en a l'air. Dominé par un ardent amour de l'humanité, repris par l'impérieuse habitude des élégies qu'il module depuis des ans, M. Protais s'est efforcé de peindre des soldats qui, tout en menaçant, ne menacent point. J'ajouterai, du reste, que le procédé employé pour obtenir ce résultat difficile est des plus simples. M. Protais s'est borné à donner aux vêtements des troupiers une apparence de vessies gonflées par des soufflets. On sent, derrière ces plastrons, le vent ; sous ces culottes de drap, le creux ; sous ces shakos de carton, le vide. Ces gens sont des épouvantails à moineaux, des loques tendues sur des perches. Ils sont donc terribles, sans l'être. En somme, ils satisfont nos instincts de chauvinisme et ils ne sont pas sérieusement hostiles pour les puissances qui nous entourent.

Ainsi que M. Protais, nombre de peintres ont tenu à célébrer leurs espoirs ou leurs douleurs patriotiques. En tête, M. Jundt. Cet Alsacien appelle *Retour* une servante, versant, dans un cabaret des pays annexés, des moos de bière à des cuirassiers français. C'est de la peinture en avance sur l'histoire, la peinture de l'espérance.

Pour camper ces cavaliers sur leurs bottes, M. Jundt s'est servi de son procédé habituel, de son brouillis clapoté de couleurs; de ses incertitudes poétiques de lignes, de tout ce qui donne cet aspect de tapisserie fanée à ses personnages. C'est de la peinture vaporeuse, mais elle ne l'est pas assez, malheureusement, pour se volatiliser ou se résoudre.

Après l'Alsacien Jundt, le Messin Bettanier. Nous possédions déjà le soldat laboureur, nous avons maintenant le soldat faucheur. Sa toile, intitulée *En Lorraine*, montre un soldat devenu paysan, une paysanne, un enfant, un vieillard, tête nue, faux en main, chapeau bas devant une croix, dans un champ. C'est le tableau chanté dans les concerts par le baryton, au menton bleu, dont la bouche rasée dégueule de plaintifs hurlements sur la perte de nos provinces; c'est le tableau versifié par M. Déroulède, qui a, du reste, inspiré un autre peintre M. Delance, un garçon de bien du talent. Le plus

bel éloge que je puisse faire de son *Retour du drapeau* est celui-ci : sa peinture est tout à fait à la hauteur des chansons claironnées par notre grand poète.

Des myriades de tableaux de ce genre défilent encore le long des salles ; tous ont du génie, — ceux de M. de Neuville plus que les autres, par exemple. Le *Cimetière de Saint-Privat* a résolu cette difficulté de peindre, à l'état immobile, un grouillement. C'est une purée figée de combattants, remuée du haut d'un tertre, par trois anabaptistes, les trois inévitables soldats résignés et farouches, qui ornaient déjà la *Dernière Cartouche*. Dans une autre toile, *Un Espion arrêté par les Prussiens*, M. de Neuville a prêté aux officiers de l'armée allemande les poses les plus outrées, les torsions de corps les plus baroques, les mines les plus satisfaites et les plus grotesques ; tandis que le Français est distingué et noble, puissant et beau. Je ne saurais blâmer M. de Neuville d'avoir, dans cette toile comme dans l'autre du reste, infligé à ses galonnés de Prusse une morgue ridicule, car l'épaulette influe souvent sur la cervelle et n'en laisse plus jaillir que des fleurs de férocité ou de sottise ; seulement il faut bien le dire, ces allures et ces mines de soudards ne sont pas spéciales aux Prussiens ; elles appartiennent, sans distinction, au militarisme de tous les peuples. Comme peinture, l'*Espion* est d'une noire médio-

crité ; mais, si j'en juge par les cris d'allégresse que poussent les dames, M. de Neuville est assuré d'un grand succès auprès de ce public féminin si débonnairement apprécié par l'indulgent Schopenhauer.

Quelque méritantes que puissent être, au point de vue du patriotisme, les œuvres dont je viens de passer la revue, elles ne témoignent cependant d'aucun effort artistique sérieux ; il nous faut arriver au Detaille pour trouver enfin une tentative vraiment aventureuse. M. Detaille a renoncé à la peinture à l'huile et il a carrément abordé l'impression en couleur. Etant donné la prodigieuse grandeur de sa *Distribution des drapeaux* et le nombre de teintes qu'il emploie, mon admiration éclate, sans incertitudes, sans réticences. Quel tour de force réussi malgré les difficultés inhérentes à un tirage successif de si nombreuses planches ! sa chromo est dure, sèche, aveuglante, parce que le moyen n'a pas encore été découvert, en France, d'éviter dans la lithographie en couleur, les lumières douloureuses, les fonds sans perspective et sans air ; — mais si l'artifice est grossier encore, il faut convenir pourtant que la bravoure de M. Detaille mérite au moins qu'on la salue et qu'on l'encourage !

Laissons maintenant les élégiaques et les mâles pilous et arrivons aux œuvres purement démo-

crates ou patriotes. Longeons la *Bastille* de M. F. Flameng, qui continue à peindre les sujets recommandés par M. Turquet, et persiste aussi à tailler ses bonshommes dans du cristal et à peindre du même ton les chairs de ses figurines et le cuivre de ses tambours, et faisons halte devant le *Souvenir de fête* de M. Cazin.

Tâchons de comprendre, si faire se peut, cette bizarre énigme. Le Panthéon détache sa coupole délinéée par des jets de gaz, sur un firmament de bleu dur, orné de cette inscription : *Concordia*. Huchées sur un échafaudage, trois figures : l'une, avec un casque de carabinier sur la tête et un peignoir de baigneur sur un corps nu; une autre, assise dans une robe blanche; une troisième enfin, debout, offrant un rameau d'or au peignoir et au casque. Comprenez-vous? — Non. — M. Cazin paraît du reste, s'être douté de l'incompréhensibilité de sa toile; aussi, en lettres d'or, au-dessous d'une fusée qui décrit sa parabole dans le ciel, a-t-il inscrit, au-dessus du carabinier : *Virtus*; de la femme au rameau : *Labor*; de la femme assise : *Scientia*. Comprenez-vous mieux? Non, n'est-ce pas? eh bien, moi non plus! Voyons, c'est le Travail qui remet un rameau à la Vertu, sous le regard bienveillant de la Science, et le tout s'appelle la Concorde. — C'est le symbole de la France

vertueuse et pacifique, — c'est la vertu résultant de l'accouplement de la concorde et du travail, c'est la personnification du siècle qui est, dit-on, un siècle de science ; c'est la paix obtenue par le travail et grâce au courage de l'armée qu'allégorise un casque, ou bien c'est quoi alors ? Puis, que vient faire dans cette obscure abstraction le symbole de cette bruyante et inutile fête ? De quelque côté que je retourne ce sujet, il me semble saugrenu et vague, mais ce qui est pis encore, c'est que l'homme de talent que fut M. Cazin a complètement sombré. Disons-le, c'est franchement mauvais ; les figures sont veules, hésitées dans les poses, d'un dessin pesant, la couleur est caduque, les tons obstrués, l'éclairage vient on ne sait d'où et semble emprunté à la chandelle de Schalken. Voilà pourtant où peut mener la peinture à sentiments et à idées, la peinture à sujets soi-disant profonds !

Dans sa *Kermesse* du Louvre, Rubens n'en faisait pas, de cette peinture-là, et Brauwer et Ostade n'en faisaient pas davantage. Dans leurs toiles on pisse, on dégobille, et dans celle du vieux Breughel à Haarlem, comme dans une eau-forte de Rembrandt, on va plus loin, on accomplit l'acte considéré comme le plus répugnant de tous par les gens du monde. Et c'est de la peinture admirable pourtant, de la peinture plus élevée, plus

large que celle de M. Cazin ! Ces gens fument la terre de leur patrie, pipent et boivent, sans rouler des pensées subtiles ou profondes et cependant ils sont peints avec un style superbe que ni les Laurens, ni les Chavannes, ni les Cazin n'atteindront jamais, en dépit de toutes leurs recettes apprises pour fabriquer du grand art.

Une femme de Jordaens torchant un gosse, un cavalier de Terburg offrant de l'argent à une fille, la drouille ivrognée de Jean Steen se vautrant, au musée Van der Hoop, sur la culotte d'un pochard, sont des œuvres d'un grand style, parce que tout en étant une reproduction exacte, presque photographique de la nature, elles sont néanmoins empreintes d'un accent particulier déterminé par le tempérament personnel de chacun de ces peintres, tandis que la Mignon, le Faust, d'Ary Scheffer, tandis que les religiosités de M. Flandrin, sont écrites dans une langue pâteuse, sans aucun style, attendu qu'aucun de ces deux hommes n'avait une palette qui lui appartînt, un œil qui fût à lui.

Il est donc bien inutile pour un peintre d'essayer des modes usités dans les écoles pour ennoblir la peinture ; il est donc bien inutile de choisir des sujets dits plus élevés les uns que les autres, car les sujets ne sont rien par eux-mêmes. Tout dépend de la façon dont ils sont traités ; et il n'en est point

d'ailleurs de si licencieux et de si sordides qui ne se purifient au feu de l'art.

Quant aux méditations et aux pensées qu'ils peuvent suggérer, ne pensez-vous pas, pour choisir un exemple dans le moderne, que les toiles de MM. Degas et Caillebotte soient plus fécondes en rêveries que toutes les machines de M. Cazin ? C'est la vie de toute une classe de la société contemporaine qui défile devant nous ; nous sommes libres de reconstituer l'existence de chacune de ces figures, ses faits et ses gestes, au lit, dans la rue, à table ; tandis que des incohérences d'imagination pourraient seules nous hanter devant les fantoches si marmiteusement agencés par M. Cazin. En quoi, je vous prie, peuvent nous intéresser ces poupées occupées à je ne sais quelle besogne ? en quoi peuvent nous toucher ces mythologiades appliquées à la vie moderne ? — Comme un virus qui ne s'éteint pas, l'originelle sottise des peintres a reparu et brutalement envahi le cerveau d'un homme qui avait été pourtant vacciné par M. Lecoq de Boisbaudran, le seul maître dont l'enseignement n'ait pas déprimé l'intelligence ou aggravé l'ineptie des élèves qui eurent la chance d'apprendre leur métier sous ses ordres.

Puisque nous avons tant fait que de regarder les rebus et les mythes de la peinture, voyons

l'étrange panneau de M. de Chavannes : *le Pauvre Pêcheur*. — Une figure, taillée à la serpe, pêche dans une barque ; sur le rivage, un enfant se roule dans des fleurs jaunes près d'une femme. Que signifie cet intitulé ? en quoi cet homme est-il un pauvre ou un heureux pêcheur ? Où, quand cette scène se passe-t-elle ? je l'ignore. — C'est une peinture crépusculaire, une peinture de vieille fresque mangée par des lueurs de lune, noyée par des masses de pluie ; c'est peint avec du lilas tourné au blanc, du vert laitue trempé de lait, du gris pâle ; c'est sec, dur, affectant comme d'habitude une raideur naïve.

Devant cette toile, je hausse les épaules, agacé par cette singerie de grandeur biblique, obtenue par le sacrifice de la couleur au gravé des contours dont les angles s'accusent avec une gaucherie affectée de primitif; puis, je me sens quand même pris de pitié et d'indulgence, car c'est l'œuvre d'un dévoyé, mais c'est l'œuvre aussi d'un artiste convaincu qui méprise les engouements du public et qui, contrairement aux autres peintres, dédaigne de patauger dans le cloaque des modes. En dépit des révoltes que soulève en moi cette peinture quand je suis devant, je ne puis me défendre d'une certaine attirance quand je suis loin d'elle.

Je n'en dirai pas autant, par exemple, du *Triomphe*

de Clovis, de M. Blanc. Cela nous représente, sur fond d'or, avec le chef ceint d'une auréole, MM. Gambetta, Clemenceau, Lockroy et, enfin, apparaissant en tenue de martyr, le profil de M. Coquelin. Cette fresque, puisqu'il paraît que cela s'appelle une fresque, est une œuvre basse, tout au plus digne de figurer dans une exposition de tableaux suisses.

Rien ne nous sera, du reste, épargné cette fois. Une dernière monstruosité s'étale : la nature morte démocratique et patriote, *le Bureau de Carnot*. Il y a de cela deux ou trois ans, après une comique circulaire prêchant l'intrusion des idées républicaines dans la peinture, Duranty mit en circulation ce bruit que la nature morte allait devenir, elle aussi, démocrate, et, de son ton pincé, il prédit qu'un jour viendrait où l'on peindrait le bureau d'un notable républicain. Ce fut un hourra général, un éclat de rire. — Eh bien, c'est chose faite maintenant. Elle a été commise par M. Delanoy, achetée par M. Turquet.

A quand le thomas de Robespierre et le bidet de Marat ? à quand, à supposer qu'une nouvelle forme de gouvernement survienne, le parapluie de Louis-Philippe, la sonde de Napoléon, les pelotes herniaires de Chambord ?

Nous ne nous sommes que trop longtemps ar-

rêtés devant les atroces misères de ces toiles ; mais hélas ! il le fallait bien, car si le Salon de 1881 est peut-être plus comique encore que ceux des années précédentes, cela tient à l'invasion du militarisme et de la politique dans l'art.

Maintenant filons, et arrivons à la peinture des gens réputés « modernes » par le public.

MM. Bastien-Lepage et Gervex tiennent la corde. Le premier de ces peintres expose un mendiant, la main dans sa besace, devant une porte qu'on referme. M. Lepage a cessé de chatouiller l'agreste guitare de M. Breton ; il nous épargne, cette fois, son extatique modèle des pommes de terre et des foins, ce dont je lui sais gré. Contrairement à la plupart de ses confrères, il cherche à se renouveler ; il flotte de-ci, de-là, pastichant Holbein, dans son portait du prince de Galles, voisinant avec les Van der Werf et les Miéris, dans son portrait de M. Wolff. Maintenant, tout en s'agitant, trouve-t-il un accent qui lui appartiennent ; a-t-il perdu ses défauts coutumiers, sa mièvrerie de touche, ses manques d'air, ses simagrées de haillons empruntés aux vestiaires des théâtres ? Non, à coup sûr, mais il a du moins conservé son ancienne prestesse de doigté, gardé les connaissances techniques de son métier, ce qui manque, hélas ! maintenant à M. Gervex. C'est triste à dire, mais cet artiste ne sait même plus

peindre. Son *Mariage civil* pourrait être signé par Santhonax, l'étonnant homme qui peinturlure les bâches-affiches des baraques de foire. Ni dessin, ni couleur, rien ; M. Gervex est fini — et je le regrette sincèrement, car après ses premières œuvres, j'ai été de ceux qui le soutenaient et croyaient en lui.

L'année est décidément mauvaise, car voilà M. Manet qui s'effondre, à son tour. Comme un vin vert et un peu rêche, mais d'un goût singulier et franc, la peinture de cet artiste était engageante et capiteuse. La voilà sophistiquée, chargée de fuschine, dépouillée de tout tanin, de toute fleur. Son *portrait de Rochefort*, fabriqué d'après des pratiques semi-officielles, ne se tient pas. On dirait de ces chairs, du fromage à la pie, tiqueté de coups de bec, et de ces cheveux une fumée grise. Nul accent, nulle vie ; la nerveuse finesse de cette originale physionomie n'a nullement été comprise par M. Manet. Quant à son *Pertuiset* à genoux, braquant son fusil dans la salle où il aperçoit sans doute des fauves, tandis que le jaunâtre mannequin d'un lion est étendu, derrière lui, sous des arbres, je ne sais vraiment pas quoi en dire. La pose de ce chasseur à favoris qui semble tuer du lapin, dans les bois de Cucufa, est enfantine et, comme exécution, cette toile n'est pas supérieure à celle des tristes rapins qui l'environnent. Pour se distinguer d'eux, M. Ma-

net s'est complu à enduire sa terre de violet ; c'est d'une nouveauté peu intéressante et par trop facile.

Je suis très sérieusement contrit d'être obligé de juger aussi durement M. Manet ; mais étant donné l'absolue sincérité dont j'ai jusqu'à ce jour fait preuve dans cette série de salons, je me devais à moi-même de ne pas mentir et de ne pas cacher, par esprit de parti, mon opinion sur l'œuvre exposée de ce peintre.

J'ai hâte d'arriver aux quelques toiles plus nourries, plus riches en fer. Je vais donc précipiter la revue des portraits qui nous regardent. Il est bien inutile, je pense, de répéter ce que j'ai dit, depuis deux ans déjà, de certains peintres : de M. Bonnat dont les lourdes portraitures se détachent avec des égouttures de phosphore au nez et au front, sur un repoussoir brouillé de lie de vin et de brun sec qui vont, en s'atténuant, du haut au bas du cadre ; de M. Carolus Duran, le véloce et bruyant pianiste ; de M. Boldini, dont le jeu est plus nerveux, le virtuosisme plus expressif ; de M. Laurens, qui a emprunté à Ingres, ce vieux saint Antoine exorciste des teintes vives, le terne et mécontent aspect de son portrait de dame. Heureusement que, pour nous dédommager, les Fantin-Latour sont proches. Celui-là possède une rectitude de l'œil appréciable par le temps qui court, une personnalité de colo-

riste bien tranchée, car avec du brun, du noir et du gris, M. Fantin-Latour est mille fois plus coloriste que tous les Boldini et les Duran, et, en effet, l'on n'est pas coloriste parce qu'on plaque de vigoureux accords d'orangé et de bleu, de vert et de rouge, de violet et de jaune, ou parce qu'on se plaît à juxtaposer du rouge sur du rouge et du bleu sur du bleu. Autant que Rubens qui emploie des rouges entiers, des bleus puissants, des blancs et des noirs presque purs, Vélasquez qui meut dans une gamme argentine des bruns sourds égayés parfois de tendres éveils de jaune soufre et de rose, est un grand coloriste. C'est que l'un et l'autre de ces maîtres a su combiner ses couleurs dans des relations habiles et justes, c'est que leur œil les percevait, à l'état délicat ou fort, mais toujours rare. M. Fantin-Latour a ce don de la couleur, seulement ses tableaux de cet an sont ceux de l'année dernière; c'est toujours la même dame qui pose dans la même chambre. Il y a là, de la part de ce peintre, une immobilité par trop constante.

Je n'adresserai pas ce reproche à M. Renoir; depuis ses bals du moulin de la Galette, ses paysages, ses coins de Paris, ses saltimbanques dans un cirque, il a produit de nombreux et différents portraits. Ceux exposés au présent Salon sont charmants, surtout celui d'une petite fille assise de

profil, qui est peinte avec une fleur de coloris telle qu'il faut remonter aux anciens peintres de l'Ecole anglaise pour en trouver une qui l'approche. Curieusement épris des reflets du soleil sur le velouté de la peau, des jeux de rayons courant sur les cheveux et sur les étoffes, M. Renoir a baigné ses figures dans de la vraie lumière et il faut voir quelles adorables nuances, quelles fines irisations sont écloses sur sa toile ! Ses tableaux figurent, à coup sûr, parmi les plus savoureux que le Salon renferme.

La plupart des artistes étrangers nous sont revenus avec leurs qualités de sincérité que je signalais l'année dernière. M. Artz nous apporte l'*Hospice des vieillards à Katwyck*, une toile vive et claire, tout émue et toute simple. Par contre, j'aime moins les deux toiles de son maître, M. Israels. C'est d'une exécution brouillée à la Jundt, d'une couleur lunaire, d'un sentiment trop peu contenu pour qu'il me poigne. Quant à M. Bischopp, un autre Hollandais, je préfère n'en point parler; cet artiste a peint une excellente toile, au Salon dernier ; espérons qu'il nous revaudra, en 1882, le déboire qu'il nous cause. Nous allons rester une minute encore dans les Pays-Bas, mais, cette fois, c'est un Allemand, M. Max Liebermann, qui nous montrera le *Jardin d'une maison de retraite à Amster-*

dam. Le faire en est un peu trop empâté et pianoteux, mais il y a des qualités ; ses vieux invalides, assis au soleil sous des arbres, sont assez lestement pochés, sans gros comique ; revenons en France, après un court arrêt en Belgique, juste le temps de jeter un coup d'œil sur la *Revue des écoles* de M. Jean Verhaz, qu'il ne faut point confondre avec un certain Franz Verhas dont le talent m'apparaît comme des plus problématiques. Cette *Revue des écoles* est une gigantesque toile. Le roi se tient sur une estrade ; des gens, en habit noir, sont disséminés, un peu partout, pour les besoins du peintre. En colonne serrée, toute une armée de petites filles, vêtues de blanc, défile. L'habileté du peintre est excessive ; très adroitement, il a rompu cette énorme tache blanche par quelques écharpes soigneusement distancées, par des tons éclatants de fleurs, par des coups sombres d'habits. Les fillettes sont un peu effacées et minaudières, trop peu variées, car l'on sent que cinq ou six d'entre elles ont servi, seules, de modèles, mais c'est néanmoins une méritante et audacieuse toile. Il y a un bon effet de plein air ; tout le paysage de maisons est excellent, exécuté dans la claire tonalité de la nouvelle école. En somme, je souhaiterais à nos Salons officiels beaucoup de tableaux d'une pareille valeur.

J'en souhaiterais beaucoup aussi comme celui

de M. Bartholomé : *Dans la Serre*. Ce peintre va en progressant ; ses qualités de simplicité et de franchise qui m'avaient attiré lors des expositions de 1879 et de 1880, sont demeurées intactes ; mais sa peinture un peu froide s'est échauffée et est devenue plus lumineuse et plus claire ; la scène qu'il a brossée est ainsi conçue : une nourrice montre un jouet à un enfant qui tend les mains, dans sa petite voiture. Une table, des livres, un chien au museau effilé et aux yeux vifs, de grandes plantes vertes complètent la scène. Il fallait être bien sûr de soi pour se risquer dans un sujet pareil ; mettez-le entre les mains d'un de nos peintres dits modernes, il y a quatre-vingt-dix-neuf chances à parier sur cent qu'il en fait une gravure de modes et qu'il tombe immédiatement dans la romance sentimentale et dans la mignardise niaise. M. Bartholomé a passé, tous feux allumés, entre ces écueils ; à force de bonne foi, il a peint une femme et un enfant dans une pose ni prétentieuse ni apprêtée, et leur sourire est charmant de vérité et de grâce.

C'est d'un dessin très décidé, mais d'une couleur un peu assoupie. M. Bartholomé est, en somme, un des seuls peintres qui comprennent la vie moderne ; je n'étonnerai personne en ajoutant que son œuvre a été soigneusement reléguée au

cinquième étage, sur une terrasse, tandis que les suzerains du jury et que la foule de leurs vassaux et de leurs feudataires se prélassent commodément, dans les rez-de-chaussée, aux meilleures places.

A signaler maintenant un tableau d'un élève de Gérôme, M. Gueldry, *Une Régate à Joinville* : un tableau de plein air, très vivant, très gai. M. Gueldry est un des rares peintres qui aient tenté de s'affranchir de ses souvenirs d'école et d'aller droit à la nature ; il mérite vraiment qu'on l'applaudisse. A signaler encore la *Seine à Bezons*, de M. de l'Hay, une toile que signerait, dans certaines parties, un impressionniste ; un Ulysse Butin assez vigoureux ; une marine de Boudin où de jolies taches s'enlèvent dans une atmosphère un peu bleutée ; puis, des efforts trahis par l'insuffisance du talent : un essai de fleurs, en plein air, de M. Quost, une toile brouillée et blanchâtre ; *Une Coulée d'acier à l'usine de Seraing*, de M. Meunier, une toile cartonneuse et couleur de brique ; mais enfin si ces deux peintres ont trop présumé de la force de leurs jambes, ils ont du moins osé courir, ce dont il faut leur tenir compte.

Je laisserai sous silence le paysage ; ce sont des tableaux identiques à ceux des Salons précédents ; il est bien inutile que je me rabâche. La plupart des paysagistes sont de souples singes qui s'éter-

nisent dans les mêmes redites exécutées sans qu'une impression quelconque leur affecte le cerveau et l'œil. Je mentionnerai cependant M. Luigi Loir dont les *Giboulées* sont agréables, et le *Vieux Villerville* et la *Plage de Saint-Vaast* de M. Guillemet qui continue à brosser avec adresse ses ciels que tranchent des cimes de falaises. Une impression de jours pluvieux, de tristesse, se dégage de ses toiles plus expansives que celles de ses confrères officiels du paysage.

Est-il bien nécessaire aussi de parler des natures mortes, de dire de quelle hémiplégie est atteinte la peinture de M. Rousseau, de vanter l'inconcevable jonglerie de M. Martin. Son *Intérieur oriental* est tout aussi terriblement délibéré que son amas d'armes et que sa dame-jeanne de l'an dernier. Seulement la personnalité de ce peintre ne sourd pas; c'est l'œuvre d'un prestidigitateur consommé, mais d'un artiste véritable, pas. Je lui préfère de beaucoup la *Desserte* de M^{me} Ayrton, brossée à grands coups, avec une puissance qui étonne chez une femme.

Il ne nous reste plus, avant de quitter les salles de peinture, qu'à parler de M. Baudry et de M. Alma-Tadéma.

Un plafond pour l'une des salles de la Cour de Cassation a été commandé à M. Baudry; cela s'ap-

pelle : *Glorification de la Loi.* Le concept du peintre n'est ni bien aventureux, ni bien neuf. C'est l'éternel plafond décoratif bâti, avec une figure assise, en haut des degrés d'un temple, des femmes volantes au-dessus, d'autres accroupies près d'un lion, le tout agrémenté d'un drapeau et d'un président au nez aquilin et à la robe rouge, saluant la Loi de sa toque ; mais puisqu'il est convenu que ces vastes machines sont fondues dans une matrice uniforme, il faut avouer que les personnages de M. Baudry, bien que conçus sur un type unique qui sert indifféremment à tous, sont élégants et bien campés. C'est une page harmonieuse et claire, pleine de pastiches des anciens maîtres de l'Italie ; mais c'est, malgré tout, supérieur aux autres plafonnades apprêtées par les artisans chargés d'accomplir de semblables tâches.

En route pour le temple de Cérès, de M. Alma-Tadéma, tient moins de place et est certainement plus intéressant et plus original.

Le cas de cet artiste abasourdit vraiment. Je n'ai pas besoin de rappeler les œuvres qu'il exhiba, en 1878, au Champ de Mars : l'*Audience chez Agrippa, la Fête intime, Après la danse,* des panneaux ouvrés avec un art délicat d'artiste et d'archéologue. Sans doute, M. Tadéma n'a point l'art mystérieux et exquis de Gustave Moreau, mais il a aussi une

note singulière, une facture captieuse se jouant avec les blancs de lait, les jaunes de Naples, les vert-de-grisés, jetant dans la pâle et tendre assonance de ses teintes des carillons de magnifique rouge, comme dans ce champ de pivoines et de pavots qui s'épanouissait au soleil, dans son *Jardin romain*.

Malgré moi, devant ces toiles, je songe au Balthasar Charbonneau de l'avatar de Gautier, à cet étrange thaumaturge qui envoie son esprit voyager, au loin, dans les siècles défunts, tandis que son corps reste vide, affaissé sur une natte. Par quelle bizarre faculté, par quel phénomène psychique, M. Tadéma peut-il s'abstraire ainsi de son époque, et vous représenter, comme s'il les avait eus sous les yeux, des sujets antiques ? J'avoue ne pas comprendre et admirer, inquiet, le talent de cet homme qui doit se trouver bien dépaysé dans les brumes de Londres.

En route pour le temple de Cérès est la répétition de ses toiles déjà connues, je ne m'y arrêterai donc pas ; mais puisque ce tableau a attiré le nom de ce peintre sous ma plume, j'en profiterai pour aborder les œuvres de deux de ses élèves, deux dessinateurs anglais qui ont ciselé de petits joyaux pour les albums enfantins du jour de l'an. M. Walter Crane et Miss Kate Greenaway. Comme les albums anglais sont, avec les albums du Japon, les seules

œuvres d'art qu'il reste à contempler, en France, lorsque l'Exposition des Indépendants se ferme, la parenthèse que j'ouvre me semble avoir sa raison d'être.

Edité par George Routledge et fils, de Londres, M. Walter Crane a été importé en France par la librairie Hachette. L'on pourrait diviser ses albums enfantins du jour de l'an en trois séries. L'une fantastique, simplement adaptée à la traduction des Contes de Fées ; l'autre, purement humoristique, accompagnée seulement d'un bout de légende explicative ; la dernière enfin, moderne, s'attachant à rendre certains coins de la vie intime.

Je ne suivrai pas l'artiste par toute la filière de ses dessins ; je me bornerai à choisir ses planches les plus typiques.

Dans les Contes de Fées, une unique conception de la beauté féminine. Un nez droit, semblant ne faire qu'un avec le front très bas, de grandes prunelles pareilles à celles des Junons, une bouche petite, un peu rentrée, un menton très court, une taille élevée, des hanches robustes, des bras très longs, emmanchés de fortes mains aux doigts effilés. C'est le type de la beauté grecque. Mais ce qui est bizarre, c'est que la femme ainsi conçue paraît, dans ces cahiers, vêtue de costumes les plus divers, appartenant à toutes les époques, empire grec dans

certaines planches de la *Biche au bois* et de la *Beauté endormie* ; moyen âge, dans *Valentine* et *Orson* ; renaissance, dans le *Liseron* et dans d'autres ; Louis XVI, dans la deuxième planche de *la Belle et la Bête*. Avec un rien, une déviation à peine sensible du nez qui se trousse imperceptiblement, la figure sculpturale se chiffonne, et tout en conservant le caractère immuable de l'artiste, devient charmante, d'une grâce de soubrette de Marivaux qui jaserait avec un petit accent de Londres, ou bien alors, comme, dans l'*Ali-Baba*, elle tourne au type romain, reste régulière, mais de rigide se fait souple et mêle dans l'amusant milieu d'une fantaisie persane une élégance Pompéi presque animée, presque sournoise.

Un autre fait curieux à observer est celui-ci :

Alors qu'en France, dans les tableaux contemporains, le peintre néglige toute composition et semble seulement dessiner une anecdote pour un journal à images, dans les albums qui nous occupent, Crane compose de véritables tableaux. Chacun de ses feuillets est un tableautin, et la princesse Formose, dans le *prince Grenouille*, assise, devant un bassin, et la *princesse Belle-Etoile*, dans l'album de ce nom, retrouvant ses frères enfouis sous la montagne enchantée, seraient des toiles très étudiées et de large allure, aux Salons annuels.

Et je pourrais citer maintes et maintes pages de ces « picture books » signées de ce monogramme, « une grue dans un grand C" »[1], qui mériteraient plus un cadre que les vastes coupons de toile perdus, dans du bois doré, à chaque mois de mai, le long de toutes les salles de l'Industrie.

Seulement dans cette série, il faut bien le dire, le souvenir d'Alma-Tadéma obsède. Qu'il vête ses personnages de robes de brocart, qu'il les déguise en Japonais comme dans *Aladin* ou qu'il leur conserve le costume style Empire, Crane ne peut échapper à la hantise de son maître ; s'il se sert d'une gamme plus étendue, plus variée de couleur, s'il va jusqu'aux tons les plus acerbes, aux orangés les plus féroces et aux verts presque noirs, tant ils sont intenses ; s'il use peu, en revanche, de toute l'octave cendrée de Tadéma, son dessin ne peut se délivrer des imitations les plus flagrantes. C'est la même façon de camper le personnage, de le dessiner en vigueur, de faire les raccourcis, de le muscler sous l'habit par quelques traits, de détacher sa silhouette dans une pose antique. Il n'y a pas jusqu'à cette préoccupation archéologique lui faisant, dans *Barbe-Bleue*, assortir tout l'intérieur au costume choisi par ses figures, et, dans *Aladin*, dé-

1. Grue se dit en anglais Crane.

calquer les cigognes et les fleurs décoratives des
Japonais, qui ne rappelle le soin pieux d'Alma-
Tadéma, de mettre ses personnages dans les mi-
lieux où ils devraient évoluer et vivre.

Un curieux parallèle pourrait s'opérer mainte-
nant, entre les manières si dissemblables de com-
prendre le fantastique, de M. Crane et de M. Doré[1],
et les rapprochements seraient d'autant plus aisés
à établir que l'un et l'autre de ces artistes ont illustré
certains contes de Perrault, tels que la *Barbe-Bleue*
et le *Petit Chaperon rouge*. Doré, plus fantaisiste,
plus dramatique, plus outré ; Crane moins dissonant
plus simple, suivant la vérité pas à pas, introdui-
sant toujours une atmosphère de réel même dans
la féerie, puis, trouvant, comme dans la *Barbe-
Bleue*, une sœur Anne, montée sur une tour et
dominant un paysage, qui atteint une certaine
grandeur d'allure inaccessible à M. Doré. Ajou-
tez encore l'intérêt ethnologique qui fait de ces
albums pour enfants un régal pour les artistes et

1. Un autre artiste s'est récemment affirmé, en France
dans la peinture du fantastique : je veux parler de M. Odilon
Redon.
Ici, c'est le cauchemar transporté dans l'art. Mêlez dans
un milieu macabre, de somnambulesques figures ayant une
vague parenté avec celles de Gustave Moreau, tournées à
l'effroi, et peut-être vous ferez-vous une idée du bizarre ta-
lent de ce singulier artiste.

mettez en balance à l'acquit de M. Doré d'amusantes fantasmagories de campagne, des jeux de lumière comme au théâtre, une transposition de l'art du décor dans le dessin, et vous aurez les qualités les plus éloignées et l'interprétation la plus disparate des contes de Perrault.

Au fond l'un est bien Anglais et travaille bien pour les enfants de son pays aux cervelles déjà posées, aux besoins de réalité plus mûrs que les nôtres, et l'autre est bien Français et travaille bien pour nos enfants dont l'imagination est plus flottante et plus crédule, sans désir de raisonnement, sans attache au terre-à-terre quotidien de la famille. Toute une différence de race et d'éducation se dégage de ces contes ainsi traduits.

Mais l'influence incontestée de M. Tadéma va s'atténuer et disparaître. Dans son œuvre purement humoristique et moderne, M. Crane est sorti de chez lui; deux types de vieilles femmes, l'une monstrueuse, dans le *Nain jaune*, avec sa robe et son bonnet écarlates, sa tignasse vipérine de sorcière, son œil énorme roulant au-dessus d'un nez que sépare d'un menton en galoche le fossé sans fond d'une horrible bouche, la *Fée du désert* qu'escortent deux gigantesques dindons faisant la roue et l'autre dans la *princesse Belle-Etoile* une vieille maugrabine se contorsionnant en de comiques

grâces, décelaient déjà une note très particulière dans l'humour.

Cette note, il l'a développée dans trois albums surtout. L'un qui représente les *Saisons* et qui est un écrin de folle cocasserie : Janvier personnifié par une sorte de général russe revêtu de l'accoutrement de fourrures le plus baroque, saluant avec un formidable bicorne, marchant dans des raquettes, l'œil biglant sous un monocle, tandis qu'un petit groom, trouvaille de solennelle componction, offre des paquets de friandises à d'adorables fillettes clouées tout interdites, osant à peine toucher à de si bonnes choses; Août incarné en la personne d'un matelot dont les poils de la tête flamboient comme des soleils ; Septembre, en un joyeux sommelier, montrant, avec une indicible joie, de poudreuses bouteilles, suivi par deux messieurs, un gras et un maigre, d'une attitude de vie superbe ; mais il est impossible de décrire et d'expliquer cet album, l'humour qu'il renferme est intraduisible ; je ne puis qu'y renvoyer le lecteur, bien qu'il n'ait pas été francisé, je crois, par la maison Hachette. En tous cas, il porte ce titre : *King Luckieboy's*.

Un autre nous raconte la vie journalière d'une famille de porcs. Un père, le cou engoncé dans un col de Prud'homme, les yeux abrités par les verres fumés de lunettes à branches, le corps bien pris dans

un habit pistache, les fesses bombant sous une culotte jaune citron, barré de blanc, par l'ouverture de laquelle frétille une queue en tire-bouchon, les pattes moulées dans des bottes à revers, se livre à toutes les scènes intimes de la vie anglaise. Le chapeau cavalièrement campé sur la hure, la mine joviale et satisfaite, il va au marché, puis en revient, les paniers remplis, trainant après lui l'un de ses fils, un jeune verrat, habillé de rouge et coiffé d'une casquette pâtissière à gland ; dans cette planche, l'énorme derrière du papa emplit le ciel, abritant de sa rotonde l'enfant qui pleurniche, se tenant d'une main, à la basque de l'habit pistache et se frottant, de l'autre, les yeux avec ce mouvement grognon et rageur naturel aux gosses. Puis, une fois rentré dans sa maisonnette, le père donne à dîner à quatre petits cochons assis en flûte de Pan autour de la table. Tandis qu'il découpe, un grand recueillement emplit la salle ; les gorets joignent les pattes et, très émus, regardent ; l'un est tellement affriolé qu'il en louche, les autres poussent leurs petits bedons, pointent les oreilles, et humectent sensuellement la bavette qu'ils ont par dessus leurs tabliers, autour du cou.

Ce qui est inestimable dans ces planches, c'est la mise dans l'air de ces personnages, le spirituel de ces figures, l'expert de ces regards, la réalité

de ces postures ; il y a là une senteur inconnue en France ; cela exhale un goût franc de terroir et laisse bien loin des lourdes et insipides plaisanteries de Grandville, ce Paul de Kock du dessin, ce grossier traducteur des attitudes et des passions humaines sous des habillements et des mufles de bêtes !

Mais un troisième album, *The fairy ship*, est plus humoriste encore. Un vaisseau est le long d'un quai, dans un port ; les gigantesques grues fonctionnent, les ballots encombrent les trottoirs qu'hérisssent des bornes en fonte, enroulées de câbles ; les hommes sont sur le pont ; les armateurs et les négociants causent entre eux en alignant des chiffres, des contre-maîtres transmettent des ordres, la manœuvre se précipite, tout le régulier tohu-bohu d'un port est devant nous ; puis le feuillet tourne, le navire a pris le large et alors apparaissent les perspectives les plus imprévues, les plus osées. le ciel fouetté par des mouettes aperçu, tout penché, du fond d'une cale ; la mer vue du haut d'un mât, où des marins cramponnés carguent une voile que remplit un coup furieux de vent ; le pont du bâtiment vu, à moitié, de biais, montant dans le ciel, sur une vague, pendant que les matelots grimpant dans les cordages, disparaissent, coupés au ras du ventre par le cadre. Or tout l'équipage

est composé de rats et dirigé par un pingouin.
C'est une petite merveille d'observation, un tour
d'adresse de dessin, enlevant d'un coup de crayon
les poses les plus effacées et les plus simples du
corps, un tour d'adresse tel qu'il faut, pour en trouver un aussi expressif et aussi agile, recourir aux
albums japonais d'Hokkeï et d'Okou-Saï.

La troisième catégorie, celle où M. Crane traite
le moderne, contient les détails essentiels de la
vie de Londres. Ici, c'est une marchande de pommes, tassée sur sa chaise, culottant sa pipe ; là c'est
un corridor de maison, un clair vestibule où, par
une porte ouverte, l'on entrevoit tout le côté droit
d'un soldat de la cavalerie, en petite tenue, courtisant une bonne, tandis que menaçantes, s'agitent
en l'air, pendues à la queue-leu-leu, de prodigieuses
sonnettes ; là encore c'est l'intérieur d'une cuisine
et d'un office, avec des servantes essuyant, debout,
des plats et des tasses, ou tirant, à genoux, de
l'eau chaude, des fourneaux qu'illumine la flamme
rouge et bleue du charbon de terre ; plus loin,
c'est la salle à manger, avec sa large fenêtre au fond
ouvrant sur des jardins et toute la famille assise,
le père, la mère et les enfants, un gai tableau montrant les mille riens du confort de la table anglaise,
notant les diverses façons lestes ou maladroites,
des gamins, de tenir leur gobelet et leur cuiller·

Dans un autre, c'est la ville de Londres qui apparaît, vue d'abord au travers de la vitre d'un wagon ; puis, comme en un kaléidoscope, les tableaux changent. Nous entrons dans le musée Tussaud, dans le Palais de Cristal, nous assistons aux pantomimes des clowns, enfin à des exercices de patinages piqués vifs, avec leurs envolées, leurs brusques arrêts, leurs chutes ; il y a des poses de pieds de patineurs peu habiles, des marches mal équilibrées, des oscillations de têtes, des vacillements de bras d'une vérité extraordinaire. Dans un dernier album enfin, *Ma mère*, une planche représente une famille aux bains de mer, des enfants courant sur la plage et, à Londres, au milieu d'un jardin, une femme relevant son baby tombé qui est une ébahissante surprise de réalité et d'élégance.

C'est dans ces deux séries d'albums que la personnalité de M. Crane s'est affirmée. Comme je l'ai dit plus haut, dans sa suite de *Contes de Fées*, la filiation est trop évidente ; je pourrais même ajouter encore que le père d'Alma-Tadéma et que, par conséquent, le grand-père de M. Crane, le peintre belge Leys, se montre aussi, avec sa naïveté fabriquée, dans certains albums tels que le *Liseron*, mais les traces de cette hérédité se meurent dans le moderne. Ici c'est la nature directement consultée, avec une entière bonne foi. Du reste, ces

qualités d'exacte notation et d'indiscutable véracité, communes à la plupart des dessinateurs de talent d'outre-Manche, ont rendu le *Graphic*, le *London News Illustrated*, des journaux sans rivaux dans la presse illustrée des deux mondes. M. Crane n'a donc eu qu'à se laisser porter par le courant de l'art moderne anglais, dans ses scènes de la vie contemporaine, mais dans son *King Luckieboy's*, dans son *Vaisseau enchanté*, dans plusieurs de ses alphabets et dans les dessins dont il a orné des cahiers de musique, il a su mettre une bonne humeur, une finesse d'esprit, une fantaisie de haute lice qui en font des œuvres à part, des œuvres uniques, en art.

Le seul album de Miss Greenaway, *Under the Window* (*Sous la fenêtre*), a été traduit en français sous le titre de : *la Lanterne magique*. Cette artiste a eu la chance de réussir du premier coup et son recueil est devenu à Paris maintenant presque célèbre dans un certain monde.

Miss Kate Greenaway a bu au même verre que M. Crane. D'invincibles réminiscences d'Alma-Tadéma reviennent encore dans nombre de ses planches ainsi que d'inchassables souvenirs des albums d'O-kou-Saï, mais, sur cette mixture habilement battue, surnage une affectueuse distinction, une souriante délicatesse, une préciosité spirituelle, qui marquent

son œuvre d'une empreinte féminine toute de dilection, toute de grâce. Puis, il faut bien le dire, la femme seule peut peindre l'enfance. M. Crane la saisit dans ses attitudes les plus tourmentées et les plus naïves, mais il manque à ses aquarelles ce que je trouve chez Miss Greenaway, une sorte d'amour attendri, de ferveur maternelle ; vous pouvez feuilleter chacune de ces pages, au hasard, celle où des fillettes jouent au volant, celle où dans un paysage de Nuremberg, une délicieuse mioche se tient, interloquée, honteuse, devant un roi d'opérette, en bois articulé et peint ; cette autre, où une grande fille tient un bambin dans ses bras, et cette dernière enfin où cinq jeunes miss vous regardent, les mains noyées dans leurs manchons, le corps enfoui dans leurs pelisses vertes, à fourrures, pour vous assurer du caractère et du sexe de leur auteur : aucun homme, en effet, n'habillerait ainsi l'enfant, n'arrangerait les cheveux, sous le grand bonnet, ne lui donnerait cette pétulante aisance, cette jolie tournure de tablier et de robe façonnés aux moindres mouvements du corps, les gardant presque, alors même qu'il demeure, pour quelques instants, à l'état immobile. Puis quel art de la décoration dans cet album, quel art de la mise en page, quelle incessante variété dans les motifs de l'ornement, empruntés aux fruits, aux fleurs, aux ustensiles du

ménage, à la bande des bêtes domestiques ! quelle diversité dans la ligne du cadre qui change à chacune des feuilles du livre ! Ici, des tiges de tournesols se dressent dans un coin ; là, des lances de roseaux montent dans des fins de page dont le haut représente un pont et une rivière ; là encore, des corbeilles de tulipes s'irradient en dessous d'une petite maison de rentier soigneux et propre ; puis l'harmonie convenue du feuillet se rompt et voilà que des courses de cerceaux se précipitent autour du texte, qu'en guise de cul-de-lampe, le peintre dispose les tasses à thé des personnes en scène et use comme de fleurons des volants qui passent au-dessus des vers imprimés, à la grande joie des enfants brandissant leurs raquettes, dans le bas de la page.

L'emblème du talent de Miss Greenaway qui nous a offert en sus de cet album quelques petits calepins à images, des livres distribués pour leur fête aux enfants anglais, des plaquettes émaillées de quelques chromos sans importance, me paraît gravé sur la première page de son *Under the Window*. Dans une sorte de cadre grec, un vase du Japon se dresse, plein de roses roses et de roses thé ; c'est du Tadéma, de l'Okou-Saï, et, s'exhalant de ce mélange, un frais parfum de fleurs aux douces nuances.

Un troisième dessinateur, M. Caldecott, a, de son côté, peint pour les bambins des recueils en couleur. Celui-ci ne dérive plus d'Alma-Tadéma, mais bien du plus grand et du plus inconnu en France des caricaturistes anglais, Thomas Rowlandson. Le *John Gilpin* de M. Caldecott a cependant été inspiré par le *John Gilpin* de Cruikshank; mais il est bon d'ajouter que cet artiste dérive en ligne droite, dans cette fantaisie du moins, de Rowlandson. L'histoire de ce bonhomme qu'un cheval emporte, qui file, ventre à terre, au travers des prairies et des villages, lâchant ses étriers, perdant sa cravache et sa perruque, dans la nuée des oies qui s'envolent, effarées, sous les pieds de son cheval poursuivi par toute une meute de chiens, rattrapé par toute une cohue d'amis qui parviennent, après de folles cavalcades, à le rejoindre et à le ramener chez lui, où il s'affaisse, exténué, dans les bras de sa femme, est interprétée avec une jovialité formidable, une gaieté féroce. Il y a là-dedans un vieux reste de sang flamand, comme un écho persisté du gros rire, secouant les vitres et battant les portes, de Jan Steen.

A ce rire débordant, Rowlandson joignit une froide goguenardise bien anglaise. Laissant à Hogarth ses idées morales et utilitaires que reprirent plus tard les Cruikshank; abandonnant, après de

nombreux essais, à James Gillray, ses sujets politiques, il s'attaqua aux mœurs et les peignit en d'incomparables satires, gravées à l'eau-forte et coloriées à la main. Toute la série du *Docteur Syntaxe*, des *Misères de la vie humaine*, de la *Nouvelle Danse de la mort*, prouve quel personnel artiste fut cet homme, dont les planches, jadis laissées au rebut, acquièrent aujourd'hui de fermes prix dans les ventes (1). Les renseignements sur sa vie font malheureusement défaut; on peut les résumer en six lignes. Il naquit, au mois de juillet 1756, dans le quartier d'Old Jewry, à Londres, perdit ses parents, vint à Paris, hérita d'une tante dont le saint-frusquin disparut, mangé par les femmes et le jeu, revint à Londres, continuant ses noces de bâtons de chaise, ne travaillant que par besoin, et mourut le 22 avril 1827, dans la pauvreté la plus noire, nous laissant, en sus de caricatures politiques, d'illustrations de livres et d'études de mœurs, une série de planches gaillardes qui sont de purs chefs-d'œuvre d'invention obscène.

(1) A signaler une bien bizarre rencontre ! — Une planche de Rowlandson ressemble, à s'y méprendre, comme composition, comme ordonnance du sujet, à un célèbre panneau de l'illustre M. Vibert, *le Repos du peintre*, exposé en 1875. Cette planche porte ce titre : *le Repos après le bain*. — Comforts of bath publist 6 janvier 1798, by S.-B. Fores 50 Piccadilly, corner of Sackvill street Rowlandson.

Personne ne s'est plus que Rowlandson réjoui devant les déformations de la graisse et de la maigreur. En quelques traits, il vous gonfle une bedaine, vous ballonne des joues, tend un fessier, indique les bourrelets de la peau, polit la boule d'un crâne, injecte le teint où éclate l'émail blanc des yeux, dégage le comique de l'adiposité ou détache la héronnière carcasse d'un homme étique. Personne n'a saisi, comme lui, le grotesque de ces gens à cheval, écrasant le bidet sous leur poids ou volant sur sa croupe comme des plumes. Personne enfin, dans ses premières œuvres surtout, n'a dessiné d'aussi exquises figures de femmes un peu dodues. Une estampe politique est, à ce point de vue, caractéristique. Fox est assis dans les bras de deux femmes, deux merveilleuses trouvailles d'un adorable charme ! En revanche, personne aussi n'a ridiculisé plus cruellement la femme lorsque les ravages de l'âge sont venus. La gravure connue sous le titre de *Trompette et Basson* en fait foi. La trogne de la femme dormant près de son mari, dont le nez s'élève au-dessus d'une gueule édentée, ainsi qu'une pyramide. trouée de deux portes, ferait reculer d'horreur les moins difficiles et les plus braves.

Comme Rowlandson, M. Caldecott s'adonne au burlesque de l'obésité et du rachitisme ; comme

lui, dans son album des *Trois joyeux Chasseurs*, il fait galoper, par monts et par vaux, des gens pansus ; s'il n'a pas encore abordé les monstruosités de la vieillesse chez les femmes, il n'a jamais pu, en compensation, dérober à Rowlandson l'élégance de leurs délices juvéniles.

Malgré tout, M. Caldecott n'est pas seulement un direct reflet de Rowlandson ; dans quelques albums sur lesquels je vais m'arrêter, il a secoué l'influence de son maître et donné une note à lui ; et alors, plus, que M. Crane et que Miss Greenaway, il possède le don d'insuffler la vie à ses personnages. Tout semble compassé à côté de ses figures qui se démènent et braillent ; c'est la vie elle-même prise dans ses mouvements. Puis, quel paysagiste que ce peintre ! Voyez dans le livre intitulé *la Maison que Jacques s'est fait construire*, ces bâtisses s'enfonçant, sous un ciel pommelé, dans de grands arbres que limitent des prairies et des parterres, ce soleil se levant sur la campagne, tandis qu'un coq claironne et qu'un bonhomme ouvre, en souriant, sa fenêtre ; voyez, dans un autre représentant des enfants abandonnés en une forêt, la tournure des grands et humides nuages, la puissance robuste des chênes, le délicat feuillé des fougères que l'automne rouille, et dans un autre encore : *Chantez-nous une chanson pour douze sous*, racontant l'histoire

de toute une gazouillante couvée d'oiseaux, un paysage d'hiver où se dressent sous le plomb d'un firmament, des meules coiffées de neige, pendant que des galopins transis chassent au trébuchet.

Et l'animalier qu'est aussi M. Caldecott égale le paysagiste ! Il y a, dans ses recueils, un rat rongeant des sacs d'orge, poursuivi et mangé par un chat, traqué à son tour par un chien qu'éventre à la fin une vache, qui sont enlevés en quelques traits spirituels et décisifs ; il y a plus loin un petit chat noir tout penché, par un mouvement félin d'une justesse extrême, sur la main de l'homme qui le caresse ; et dans l'*Élégie d'un chien enragé*, une planche entière consacrée aux chiens, où les allures des races diverses et l'air sérieux et défiant des conciliabules tenus entre bêtes qui ne se sont pas suffisamment flairées sous la queue, sont croqués avec une étourdissante alerte.

Mais où M. Caldecott s'élève au rang d'un grand artiste ne devant plus rien à ses devanciers, c'est dans *The Babes in the wood* (*les Enfants dans les bois*), où un mari et sa femme se meurent, tandis que les deux enfants jouent au polichinelle sur le rebord du lit. Si la figure des médecins n'avoisinait pas la charge, ce serait un simple chef-d'œuvre. L'homme, debout sur son séant, émacié, blême, les mains bleues, tant les veines saillent sous la

peau maigre et comme rentrée, tire péniblement la langue.

Il est bien malade, mais on sent qu'il a encore quelques jours à vivre. Quant à la femme, elle va mourir et sa face est terrible. La tête sur l'oreiller, ne pouvant plus soulever le bras qu'on lui tâte au pouls, elle a le visage blanc ainsi qu'un linge et comme mangé par deux grands yeux dont le regard fixe et souffrant fait mal. Je ne connais pas de tableau où le spectacle de la mort soit aussi cruel et aussi poignant ; c'est qu'ici l'artiste a supprimé toutes les attitudes théâtrales adoptées par les peintres, tous les modes convenus des poses mortuaires, toutes les expressions apprises dans les écoles ; il a, telle quelle, et avec une grande pitié, suivi la nature et abordé la lamentable scène, et il nous la décrit en plusieurs feuilles, ne nous épargnant aucune horreur, aucune angoisse ; nous montrant la mère embrassant son petit garçon, au dernier moment, et, dans le geste de cette femme, dans le recueillement de cette figure dont les yeux se ferment, dans cette étreinte sanglotante, passe toute l'immense douleur de la mère qui laisse des enfants seuls au monde.

Ces planches sont malheureusement rares dans l'œuvre de M. Caldecott ; dans ses autres albums la joviale rondeur du caricaturiste est réjouissante,

mais ce dessin roulant et goguenard n'est pas à lui ; et si certains croquis tels que celui d'un bambin qu'on lave dans un baquet ne sont plus du Rowlandson, ils semblent alors crayonnés par l'un des artistes de Yeddo.

Comme celles de la *Lanterne magique*, de Miss Greenaway, ces chromos sont magnifiques : d'aucunes donnent l'illusion d'aquarelles, tant elles sont fines et blondes. L'art de l'image en couleurs, si grossier en France qu'il devrait se confiner exclusivement dans l'industrie, a atteint chez les Anglais une perfection plénière. Regardant ces planches, M. Chéret qui, en sus de son original talent, est le plus expert de nos chromistes, soupirait me disant : « Il n'y a pas ici un ouvrier capable de tirer ces planches. » Celles dont je viens de parler sont, il est vrai, des merveilles de fondu et de moelleux, obtenues par l'imprimeur Evans, et elles sont bien supérieures à celles de Crane dont les tons sont encore discordants et bruts.

En somme, l'album de Jour de l'an, si méprisé en France qu'il est confié par les fabricants des joies enfantines à je ne sais quels manœuvres dont les papiers peints me font amèrement regretter les anciennes images d'Épinal naïves et gaies parfois, avec leurs larges plaques de bleu de prusse, de vert-porreau, de sang de bœuf et de gomme-gutte,

est devenu une véritable œuvre d'art en Angleterre, grâce au talent de ces trois artistes, car je néglige nécessairement les pastiches plus ou moins réussis de la *Lanterne magique*, de Miss Greenaway, qui ont récemment paru à Londres.

Encore que les sources où ils ont puisé nous soient connues, Crane, Greenaway et Caldecott ont chacun une saveur personnelle, une complexion différente, un tempérament nerveux commun, mais très équilibré chez Crane, dominé par le mélange sanguin chez Caldecott, un tantinet anémié chez Miss Greenaway.

Sans vouloir établir ici de comparaison entre leurs œuvres, on peut affirmer cependant que, du jour où elles seront populaires à Paris comme elles le sont de l'autre côté de la Manche, les artistes iront de préférence à Crane (1), dont le talent est plus varié, plus ample et plus souple; les femmes et les amateurs du joli et du tendre seront plus attirés par les délicats joyaux de Miss Greenaway,

1. M. Crane ne s'est point confiné d'ailleurs dans l'illustration des albums et des livres. Il a, en outre, obtenu, comme peintre, de nombreux succès en Angleterre. Malheureusement ses œuvres n'ont guère franchi le détroit et il ne nous a pas été possible de les étudier. Disons seulement qu'il a figuré parmi les préraphaëlites, ce qui explique sa préoccupation de l'exactitude archéologique, son souci du détail juste.

tandis que le public adoptera Caldecott, dont l'entrain bouffon et le rire sonore le séduiront davantage.

Mais c'est trop nous attarder, car il nous faut maintenant rentrer au Salon de 1881, où il nous reste à voir encore les salles de dessin et d'aquarelle, la sculpture et l'architecture. Je serai bref, autant que possible.

Parmi les dessins, deux *fusains* hors ligne, le *Quatuor* et le *Pot de vin* de M. Lhermitte, deux fusains sabrés à grands coups et vraiment modernes ; le *Quatuor* surtout, où des amateurs réunis pour faire de la musique de chambre s'étagent, tels quels, en groupes non préparés pour le photographe. J'avoue préférer de beaucoup ces faciles dessins à la peinture de cet artiste si contrainte et si tâtée. — Après lui, je puis signaler encore un *Poste de secours*, une cire-pastel de M. Cazin où je retrouve les qualités perdues dans son *Souvenir de fête*, puis une *Tentation* de M. Fantin-Latour assez plaisante, deux aquarelles de M. Heins, puis quoi ?... Rien, — si ce n'est cinq aquarelles d'un Japonais, élève de M. Bonnat. Imaginez des souvenirs du Japon, traduits dans la langue de nos écoles. M. Yochimathi-Gocéda est perdu ; son œil est oblitéré, sa main inconsciente. Je n'ose le supplier de retourner dans son pays et d'étudier la nature et l'œuvre

de ses maîtres, car je sais combien est indélébile la pratique apprise dans nos classes. Ah! le malheureux qui est venu en France pour perdre son talent, s'il en avait, et pour n'en acquérir aucun semblant s'il n'en avait point!

Les aquarelles exposées, cette année, sont donc à peu près nulles; les pastels sont peu nombreux et d'une médiocrité qui décourage. Il faudrait, pour en découvrir d'intéressants, sortir encore une fois du Salon et pousser jusqu'à la place Vendôme où sont réunis ceux de M. de Nittis. Le temps me manque pour en rendre compte. Disons seulement que ce peintre est en progrès, que ses afféteries coutumières et ses adultérations de perspective sont moins sensibles; que parmi ses pastels des *Courses d'Auteuil*, l'un représentant une *Femme debout* sur une chaise, et un autre, un *Coin de tribune*, par un temps de pluie qui met, en bas, sur la piste, comme dans certaines planches japonaises, des nuées de parapluies ouverts, semblables à des plants de champignons, sont d'une amusante et jolie couleur.

Descendons maintenant dans les salles de la sculpture. Toujours la même assemblée de bustes, d'allégories, de nudités. Aucune tentative dans le moderne; mieux vaudrait se taire que de ratiociner ainsi, tous les ans, le même discours de grand concours — Passons, en jetant pourtant un regard à

la bizarre fumisterie de M. Ringel, appelée *Splendeur et Misère*, un groupe de terre cuite peinte, grandeur nature, montrant une catin debout sous une ombrelle, et, assis à ses pieds, une sorte d'arsouille estropié, coiffé d'un yokohama de paille, le nez chaussé de véritables besicles d'aveugle, en verre bleu, qui hurle je ne sais quelle parade ! Il y a pourtant quelque chose dans ce Vireloque qui ressemble à un yankee, mais la fille est détestable ; c'est un mannequin, malgracieux, sans vie, attifé d'une manière ridicule.

Des épures : en voici, en voilà. Dans de solitaires salles, l'architecture exhibe ses lavis évoquant l'idée d'une considérable consommation de bols d'encre de Chine; ce sont, pour la plupart, des projets de restauration d'églises et de lycées, des aménagements d'hospices et d'écoles, des plans de chapelles funéraires : rien, en somme, qui puisse laisser croire que ces exposants aient même conscience du mouvement déterminé dans l'architecture.

Il est vrai que ce sont les pusillanimes qui fonctionnent ici ; tous rabibochent des bâtisses vermoulues ou recopient, mot à mot, les types déjà conçus des villas ou des casernes ; aucun n'essaie de marcher dans ses propres bottes ; je ne m'occuperai donc pas des châssis de ces ressemeleurs, je

me bornerai simplement à appuyer et à compléter les affirmations que j'ai émises, dans mon Salon de 1879, au sujet de l'architecture, en montrant la succession non interrompue des monuments élevés à Paris, d'après les données de l'École nouvelle, en indiquant ainsi la route déjà parcourue, celle qui reste à suivre.

Le second Empire, grand bâtisseur, comme chacun sait, mais d'une irrémédiable ineptie au point de vue du goût, avait rêvé de faire éclore un art architectonique qui portât son nom. Il encouragea, dans ce but, des amalgames disparates de tous les styles ; il poussa à cet abus des lourdes ornementations qui ont rendu le Tribunal de Commerce l'un des palais les plus affligeants du siècle. Ne voulant pas reconnaître, comme le dit justement M. Boileau, dans son très intéressant volume, *le Fer*, que « les combinaisons inhérentes à la pierre comme matière fondamentale des monuments étaient épuisées, il persista à vouloir en tirer des effets nouveaux, sans même s'apercevoir qu'on devait au contraire, pour atteindre le but proposé, étendre l'usage d'un nouvel élément matériel dont l'usage, employé d'une manière restreinte par l'architecture moderne, a pourtant donné d'heureux résultats : le fer.

La routine des bureaux continua donc de plus

belle; les avis n'avaient pas manqué pourtant. Léonce Regnaud, Michel Chevalier, César Daly, Viollet-le-Duc, déclarèrent à mainte reprise que le fer et la fonte pouvaient, seuls, commander de nouvelles formes. Hector Horeau, qui fut le plus audacieux architecte de notre temps, dressa de gigantesques plans de monuments sidérurgiques : rien n'y fit. Le mouvement s'annonçait bien, mais l'État disposant de toutes les commandes s'acharnait dans ses idées, soutenu par la vieille école, n'admettait qu'à de rares intervalles l'emploi combiné du fer et de la pierre, repoussait résolument le métal appliqué seul comme matière primordiale des édifices.

Peu à peu, cependant la fonte s'impose. Les travaux des ingénieurs aident à la divulguer; les constructions métallurgiques qu'ils effectuent secouent l'apathie routinière des architectes et du public, et les œuvres architectoniques mixtes, c'est-à-dire celles où s'allient les deux éléments du moellon et du fer, s'élèvent à mesure, plus nombreuses.

Parmi ces œuvres, on peut citer, mais seulement pour mémoire, la bibliothèque Sainte-Geneviève édifiée par M. Labrouste. Cet artiste a, depuis, fait jouer un rôle plus grand au métal lorsqu'il a érigé la splendide salle de la Bibliothèque natio-

nale dont je parlerai plus loin. La ferronnerie artistique s'est affirmée dans son œuvre avec une forme originale, impossible à trouver avec d'autres matières de construction. En 1854, le métal entra, pour la première fois, dans la structure des monuments voués aux cultes : M. Boileau construisit Saint-Eugène. A cette époque et bien que les Halles, bâties l'année précédente, eussent été une révélation complète du nouvel art, l'adoption du fer étiré et fondu comme élément principal d'une église stupéfia. Encore que le style fût comme toujours imposé à l'artiste et que son œuvre ne pût être forcément qu'une œuvre bâtarde, ce fut un nouvel appoint apporté aux théories des ferronniers. Une polémique s'engagea, mais le novateur eut gain de cause, et nous verrons plus tard, en 1860, l'État accepter la sidérurgie dans la construction de l'église Saint-Augustin et plus tard, dans un de ses Palais, dans celui de l'École des Beaux-Arts, remanié à la fonte par M. Duban.

De leur côté, les grandes Compagnies de chemin de fer contribuèrent, pour une large part, au mouvement. La gare d'Orléans, l'embarcadère du Nord, bâti en 1863, par M. Hittorf, témoignent d'efforts nouveaux et je laisse de côté, dans cette nomenclature, le Palais de l'Industrie qui n'est qu'une réduction du Palais de Cristal de Londres,

lequel n'était d'ailleurs qu'une amplification malheureuse des serres de notre Muséum. Cet essai malencontreux, avec ses affreuses toitures vitrées, ne saurait nous occuper au point de vue artistique, le seul dont il soit ici question.

Mais, après ces exemples encore limités de l'emploi du métal, nous voici non plus devant des œuvres mixtes, mais devant des œuvres entières. Les Halles, édifiées en 1853, ont été, comme je l'ai dit plus haut, un succès décisif pour la nouvelle école. Ici l'Empire tâtonna encore, guidé par son architecte M. Baltard. Il voulut continuer les vieux errements et l'on dut démolir les fortins de pierre que cet architecte avait tout d'abord fait poser, en guise de halles. Ce fut sous la pression, de l'opinion publique donnant raison aux projets de l'architecte Horeau (1) et de l'ingénieur Flachat, que M. Baltard, soudain converti, adora ce qu'il avait brûlé, fondit les projets proposés en un seul et, de concert avec son collègue M. Callet et avec le concours de Joly, maître de forges, éleva ce monument qui est une des gloires du Paris moderne.

(1) La vie de Horeau a été celle de tous les gens qui ont voulu rompre avec la routine. Il est mort, méconnu, désespéré sans avoir pu appliquer ses idées que d'autres se sont appropriées et ont mises en pratique.

Puis, c'est le marché aux bestiaux et l'abattoir de la Villette qui reprennent l'ossature ferronnière des Halles que M. Janvier, sur les plans de M. Baltard, élargit encore. Ici, le métal atteint des proportions grandioses. D'énormes routes filent, rompues par de sveltes colonnes qui jaillissent du sol, supportant de légers plafonds, inondés de lumière et d'air. C'est l'énorme préau dans les flancs duquel s'engouffrent des milliers de bêtes, la vaste plaine dont le ciel couvert plane sur une activité fébrile de commerce, sur un incessant va-et-vient de bestiaux et d'hommes, c'est une série d'immenses pavillons dont la sombre couleur, l'aspect élancé et pourtant trapu, convient aux infatigables et sanglantes industries qui s'y exercent.

Ensuite, reconstruit sur les plans d'Ernest Legrand, voilà le marché du Temple qui s'élève sur ses jets de fonte ; un marché plus petit, plus coquet, plus chiffonné. Ici les allées s'amenuisent, les arcs s'élancent, moins hauts, la couleur devient moins sombre ; la coulée de vie qui le sillonne est moins lourde qu'à la Villette, moins brutale, plus tatillonne et plus caquetante. C'est un joyeux édifice, composé de six petits pavillons dont deux, réunis par une arcade, forment la façade flanquée de tourelles carrées et surmontées de clochetons ; c'est une série de ruelles parant, avec leur ménagement

de jour, la misère des défroques. Il y a presque un rire de volière dans ce leste bâtiment où le fer semble se gracieuser, pour s'assortir au pimpant tapage de couleur des rubans et des bijoux amoncelés, dans des boutiques, sous ses voûtes.

Ce sont maintenant les Expositions universelles, enveloppant des mondes entiers dans leurs vaisseaux aériens et immenses, dans leurs gigantesques avenues montant à perte de vue au-dessus des machines en marche. Malgré ses dômes à verrières dont l'aspect affectait une forme de scaphandre, il y avait dans l'Exposition de 1878, élevée par M. Hardy, une certaine ampleur d'allures, bien rare dans les œuvres architectoniques de notre époque.

Enfin c'est le splendide intérieur de l'Hippodrome bâti par les ingénieurs de Fives-Lille ; là, dans une prodigieuse altitude de cathédrale, des colonnes de fonte fusent avec une hardiesse sans pareille. L'élancé de minces piliers de pierre si admirés dans certaines des vieilles basiliques semble timide et mastoc près du jet de ces légères tiges qui se dressent jusqu'aux arcs gigantesques de ce plafond tournant, reliés par d'extraordinaires lacis de fer, partant de tous les côtés, barrant, croisant, enchevêtrant leurs formidables poutres, inspirant un peu de ce sentiment d'admiration et de crainte

que l'on ressent devant certaines machines à vapeur énormes.

Si l'extérieur de ce cirque était d'une originalité, d'une valeur artistique, égales à celles de l'intérieur, l'Hippodrome serait certainement le chef-d'œuvre de la nouvelle architecture.

A un autre point de vue, la salle métallique de lecture, contenue dans les bâtiments de pierre de la Bibliothèque nationale, est une merveille d'agilité et de grâce ; c'est une vaste salle surmontée de coupoles sphériques, percée de larges baies ; une salle posée comme sur des pédoncules effilés de fonte, une salle d'une incomparable distinction, rejetant l'uniforme gris-bleu dont est presque toujours affublé le métal, admettant sur les cintres soutenant ses lanternons les blancs et les ors, acceptant le concours décoratif des majoliques.

On pourrait presque dire qu'entre l'enceinte de l'Hippodrome et l'enceinte de cette salle, il y a une différence analogue à celle qui existe entre ces œuvres entières : le marché du Temple et celui de la Villette, l'un élégant et souple, l'autre superbe et grandiose.

Dans tous ces monuments dont je viens de passer la revue, nul emprunt aux formules grecque, gothique ou renaissance ; c'est une forme originale neuve, inaccessible à la pierre, possible

seulement avec les éléments métallurgiques de nos usines.

J'ai peur que M. Garnier ne se soit trompé lorsque, dans son volume *A travers les arts*, il a écrit des phrases de ce genre : « Le hangar, voilà la destination du métal..... Je le dis tout de suite, c'est une erreur et une grande erreur, le fer est un moyen et ne sera jamais un principe. Si de grands édifices, des salles, des gares, construits presque exclusivement en fer, ont un aspect différent des constructions en pierre (et cela surprend surtout par le caractère de la destination), ils ne constituent pas pour cela une architecture particulière. »

Mais qu'est-ce qui la constitue alors ? est-ce donc la bâtardise des styles péniblement raccordés de l'Opéra, ce dernier effort du romantisme, en architecture ? est-ce ce bout-ci, bout-là du polychrome ? est-ce cet assemblage de trente-trois espèces de granits et de marbres qui s'y coudoient et qui sont forcément destinés à s'altérer sous nos airs pluvieux ? est-ce la forme du grand escalier qui ne lui appartient pas ? est-ce donc enfin l'aspect de ces portes de cave, écrasées par le poids de cette bâtisse, massive et pompeuse, sans grandeur vraie ?

Rien de moins étonnant, du reste, que l'opinion de cet architecte, car le romantique forcené qui a décrit de la sorte le Paris qu'il rêve : «...Des

frises dorées courront le long des édifices ; les monuments seront revêtus de marbres et d'émaux et les mosaïques feront aimer le mouvement et la couleur.... les yeux auront exigé que nos costumes se modifient et se colorent, à leur tour, et la ville entière aura comme un reflet harmonieux de soie et d'or... » ne pouvait accepter la magnifique simplicité d'un art qui se préoccupe peu des bariolages et des dorures !

Non, l'art moderne ne peut admettre ce caractère rétrograde, ce retour à une beauté de colifichet prônée par M. Garnier. Le faste des costumes de Veronèse est loin et il ne reviendra jamais, car il n'a plus de raison d'être, dans un siècle affairé, bataillant pour la vie, comme le nôtre.

Un fait certain, c'est que la vieille architecture a donné tout ce qu'elle pouvait donner. Il est donc bien inutile de la surmener, de vouloir approprier des matériaux et des styles surannés aux besoins modernes. Il s'agit maintenant, comme l'a écrit M. Viollet-le-Duc, de chercher les formes monumentales qui dérivent des propriétés du fer. Quelques-unes ont été déjà découvertes. Les efforts de l'école dite rationaliste se sont portés jusqu'à ce jour surtout sur les types des gares, des cirques et des halles : demain ils s'attaqueront aux

types des théâtres, des mairies, des écoles, de tous les édifices de la vie publique, abandonnant ses serviles copies de dômes, de frontons, de flèches, délaissant les combinaisons à jamais appauvries de la pierre.

Comme la peinture qui, à la suite des impressionnistes, s'affranchit des désolants préceptes de l'école, comme la littérature qui, à la suite de Flaubert, de Goncourt et de Zola, se jette dans le mouvement du naturalisme, l'architecture est, elle aussi, sortie de l'ornière et, plus heureuse que la sculpture, elle a su créer avec des matières nouvelles un art nouveau.

Ainsi sont en partie déjà réalisées les prévisions de Claude Lantier dans le *Ventre de Paris,* montrant les Halles et Saint-Eustache.

« C'est une curieuse rencontre, dit-il, que ce bout d'église encadré dans cette avenue de fonte ; ceci tuera cela, le fer tuera la pierre et les temps sont proches. Voyez, il y a là tout un manifeste ; c'est l'art moderne qui a grandi, en face de l'art ancien. Les Halles sont une œuvre crâne et qui n'est encore qu'une révélation timide du xxe siècle. »

L'EXPOSITION
DES INDÉPENDANTS
EN 1881

L'EXPOSITION
DES INDÉPENDANTS
EN 1881

M Degas s'est montré singulièrement chiche. Il s'est contenté d'exposer une vue de coulisses, un monsieur serrant de près une femme lui étreignant presque les jambes entre ses cuisses, derrière un portant illuminé par le rouge brasier de la salle qu'on entrevoit et quelques dessins et esquisses représentant des chanteuses en scène tendant des pattes qui remuent comme celles des magots abrutis de Saxe et bénissant les têtes des musiciens au-dessus desquelles émerge, au premier plan, comme un cinq énorme, le manche d'un violoncelle, ou bien se déhanchant et beuglant dans ces ineptes convulsions qui ont procuré une quasi célébrité à cette poupée épileptique, la Bécat.

Ajoutez encore deux ébauches : des physiono-

mies de criminels, des mufles animaux, avec des fronts bas, des maxillaires en saillie, des mentons courts, des yeux écillés et fuyants et une très étonnante femme nue, au bout d'une chambre, et vous aurez la liste des œuvres dessinées ou peintes, apportées par cet artiste.

Dans ses plus insouciants croquis, comme dans ses œuvres achevées, la personnalité de M. Degas sourd; ce dessin bref et nerveux, saisissant comme celui des Japonais, le vol d'un mouvement, la prise d'une attitude, n'appartient qu'à lui ; mais la curiosité de son exposition n'est pas, cette année, dans son œuvre dessinée ou peinte, qui n'ajoute rien à celle qu'il exhiba en 1880 et dont j'ai rendu compte; elle est tout entière dans une statue de cire intitulée *Petite Danseuse de quatorze ans* devant laquelle le public, très ahuri et comme gêné, se sauve.

La terrible réalité de cette statuette lui produit un évident malaise; toutes ces idées sur la sculpture, sur ces froides blancheurs inanimées, sur ces mémorables poncifs recopiés depuis des siècles, se bouleversent. Le fait est que, du premier coup, M. Degas a culbuté les traditions de la sculpture comme il a depuis longtemps secoué les conventions de la peinture.

Tout en reprenant la méthode des vieux maîtres

espagnols, M. Degas l'a immédiatement faite toute particulière, toute moderne, par l'originalité de son talent.

De même que certaines madones maquillées et vêtues de robes, de même que ce Christ de la cathédrale de Burgos dont les cheveux sont de vrais cheveux, les épines de vraies épines, la draperie une véritable étoffe, la danseuse de M. Degas a de vraies jupes, de vrais rubans, un vrai corsage, de vrais cheveux.

La tête peinte, un peu renversée, le menton en l'air, entr'ouvrant la bouche dans la face maladive et bise, tirée et vieille avant l'âge, les mains ramenées derrière le dos et jointes, la gorge plate moulée par un blanc corsage dont l'étoffe est pétrie de cire, les jambes en place pour la lutte, d'admirables jambes rompues aux exercices, nerveuses et tordues, surmontées comme d'un pavillon par la mousseline des jupes, le cou raide, cerclé d'un ruban porreau, les cheveux retombant sur l'épaule et arborant, dans le chignon orné d'un ruban pareil à celui du cou, de réels crins, telle est cette danseuse qui s'anime sous le regard et semble prête à quitter son socle.

Tout à la fois raffinée et barbare avec son industrieux costume, et ses chairs colorées qui palpitent, sillonnées par le travail des muscles, cette statuet

est la seule tentative vraiment moderne que je connaisse, dans la sculpture.

Je laisse, bien entendu, de côté les essais déjà osés des paysannes tendant à boire ou apprenant à lire à des enfants, des paysannes renaissance ou grec, attifées par un Draner quelconque ; je néglige également cette abominable sculpture de l'Italie contemporaine, ces dessus de pendule en stéarine, ces femmes mièvres, érigées d'après des dessins de gravure de modes, et je rappelle simplement une tentative de M. Chatrousse. Ce fut en 1877, je crois, que cet artiste essaya de plier le marbre aux exigences du modernisme ; l'effort rata ; cette froide matière propre au nu symbolique, aux rigides tubulures des vieux peplums, congela les pimpantes coquetteries de la Parisienne. Bien que M. Chatrousse ne fût pas un esprit subalterne, le sens du moderne et le talent nécessaire lui manquaient, cela est sûr, mais il s'était aussi trompé en faisant choix de cette matière monochrome et glacée, incapable de rendre les élégances des vêtements de nos jours, les mollesses du corps raffermies par les buscs, le gingembre des traits avivés par un rien de fard, le ton mutin que prennent des physionomies de Parisiennes avec des cheveux à la chien pleuvant sous ces petites toques qu'allume tout d'un côté une aile de lophophore.

Reprenant, après M. Henry Cros qui s'en sert pour transporter dans la sculpture les figurines peintes dans les vieux missels (1) et, après M. Ringel dont l'œuvre n'est d'aucune époque, le procédé de la cire peinte, M. Degas a découvert l'une des seules formules qui puissent convenir à la sculpture de nos jours.

Je ne vois pas, en effet, quelle voie suivra cet art s'il ne rejette résolument l'étude de l'antique et l'emploi du marbre, de la pierre ou du bronze. Une chance de sortir des sentiers battus lui a été jadis offerte par M. Cordier, avec ses œuvres polychromes. Cette invite a été repoussée. Depuis des milliers d'ans, les sculpteurs ont négligé le bois qui s'adapterait merveilleusement, selon moi, à un art vivant et réel ; les sculptures peintes du moyen âge, les retables de la cathédrale d'Amiens et du musée de Hall, par exemple, le prouvent, et les statues qui se dressent à Sainte-Gudule et dans la plupart des églises belges, des figures grandeur nature de Verbruggen d'Anvers et des autres vieux sculpteurs des Flandres, sont plus affirmatives encore, s'il est possible.

(1) L'art de modeler la cire coloriée date de loin ; si nous en croyons Vasari, Andréa de Ceri était déjà célèbre, au XV^e siècle, pour son habileté à sculpter cette matière.

Il y a, dans ces œuvres si réalistes, si humaines, un jeu de traits, une vie de corps qui n'ont jamais été retrouvés par la sculpture. Puis, voyez comme le bois est malléable et souple, docile et presque onctueux sous la volonté de ces maîtres; voyez comme est et légère et précise l'étoffe des costumes taillée en plein chêne, comme elle s'attache à la personne qui la porte, comme elle suit ses attitudes, comme elle aide à exprimer ses fonctions et son caractère.

Eh bien, transférez ce procédé, cette matière, à Paris, maintenant mettez-les entre les mains d'un artiste qui sente le moderne comme M. Degas, et la Parisienne dont la très spéciale beauté est faite d'un mélange pondéré de naturel et d'artifice, de la fonte en un seul tout des charmes de son corps et des grâces de sa toilette, la Parisienne avortée de M. Chatrousse viendra à terme.

Mais aujourd'hui le bois n'est plus sculpté que par les ornemanistes et les marchands de meubles; c'est un art auquel il faut souhaiter que l'on revienne de préférence même à celui de la cire si expressive et si obéissante, mais si indurable et si fragile, un art qui devra combiner les éléments de la peinture et de la sculpture; car, en dépit de ses tons vivants et chauds, le bois à l'état de nature demeurerait trop incomplet et trop restreint, puis-

que les traits d'une physionomie s'atténuent ou se fortifient, selon la couleur des parures qui les assistent, puisque ce je ne sais quoi qui fait le caractère d'une figure de femme, est, en grande partie, donné par le ton de la toilette dont elle est vêtue. Forcément, cette conclusion se pose : ou bien l'inéluctable nécessité d'employer certaines matières de préférence à d'autres et le despotique besoin d'allier deux arts, reconnu dès l'antiquité puisque les Grecs mêmes avaient adopté la sculpture peinte, seront compris et reconnus par les artistes actuels qui pourront alors aborder les scènes de la vie moderne, ou bien, usée et flétrie, la sculpture ira, s'ankylosant, d'année en année, davantage et finira par tomber, à jamais paralysée et radoteuse.

Pour en revenir à la danseuse de M. Degas, je doute fort qu'elle obtienne le plus léger succès ; pas plus que sa peinture dont l'exquisité est inintelligible pour le public, sa sculpture si originale, si téméraire, ne sera même pas soupçonnée ; je crois savoir, du reste, que, par excès de modestie ou d'orgueil, M. Degas professe un hautain mépris pour le succès ; eh bien, j'ai grand'peur qu'il n'ait, une fois de plus, à propos de son œuvre, l'occasion de ne pas s'insurger contre le goût des foules.

J'écrivais, l'an dernier, que la plupart des toiles de M^{lle} Cassatt rappelaient les pastels de M. Degas,

et que l'une d'elles décou'ait des maîtres anglais modernes.

De ces deux influences est sortie une artiste qui ne doit plus rien à personne maintenant, une artiste toute prime-sautière, toute personnelle.

Son exposition se compose de portraits d'enfants, d'intérieurs, de jardins, et c'est un miracle comme dans ces sujets chéris des peintres anglais, Mlle Cassatt a su échapper au sentimentalisme sur lequel la plupart d'entre eux ont buté, dans toutes leurs œuvres écrites ou peintes.

Ah! les bébés, mon Dieu! que leurs portraits m'ont mainte fois horripilé ! — Toute une séquelle de barbouilleurs anglais et français les ont peints dans de si stupides et si prétentieuses poses ! — On en arrivait à tolérer l'Henri IV chevauché par des gosses, tant les modernes enchérissaient encore sur la sottise des peintres morts. Pour la première fois, j'ai, grâce à Mlle Cassatt, vu des effigies de ravissants mioches, des scènes tranquilles et bourgeoises peintes avec une sorte de tendresse délicate, toute charmante. Au reste, il faut bien le répéter, seule, la femme est apte à peindre l'enfance. Il y a là un sentiment particulier qu'un homme ne saurait rendre ; à moins qu'ils ne soient singulièrement sensitifs et nerveux, ses doigts sont trop gros pour ne pas laisser de maladroites et brutales

empreintes ; seule la femme peut poser l'enfant, l'habiller, mettre les épingles sans se piquer ; malheureusement elle tourne alors à l'afféterie ou à la larme, comme M^{lle} Élisa Koch en France et M^{me} Ward en Angleterre ; mais M^{lle} Cassatt n'est, Dieu merci, ni l'une ni l'autre de ces peinturleuses, et la salle où sont pendues ses toiles contient une mère lisant, entourée de galopins et une autre mère embrassant sur les joues son bébé, qui sont d'irréprochables perles au doux orient ; c'est la vie de famille peinte avec distinction, avec amour ; l'on songe involontairement à ces discrets intérieurs de Dickens, à ces Esther Summerson, à ces Florence Dombey, à ces Agnès Copperfield, à ces petites Dorrit, à ces Ruth Pinch, qui bercent si volontiers des enfants sur leurs genoux, pendant que, dans la chambre apaisée, la bouilloire de cuivre bourdonne, et que la lumière rabattue sur la table anime la théière et les tasses et coupe, en deux, l'assiette plus éloignée où des tartines beurrées s'étagent. Il y a dans cette série des œuvres de M^{lle} Cassatt une affective compréhension de la vie placide, une pénétrante sensation d'intimité, telles qu'il faut remonter, pour en trouver d'égales, au tableau d'Everett Millais, *les Trois Sœurs*, exposé en 1878, dans la section Anglaise.

Deux autres tableaux, — l'un appelé *le Jardin* où,

au premier plan, une femme lit tandis qu'en biais, derrière elle, de verts massifs piqués d'étoiles rouges par des géraniums et bordés de pourpre sombre par des orties de Chine, montent jusqu'à la maison, dont le bas ferme la toile ; — et l'autre intitulé *le Thé*, où une dame, vêtue de rose, sourit, dans un fauteuil, tenant de ses mains gantées une petite tasse, — ajoutent encore à cette note tendre et recueillie une fine odeur d'élégances parisiennes.

Et c'est là une marque inhérente spéciale à son talent, Mlle Cassatt qui est Américaine, je crois, nous peint des Françaises; mais, dans ses habitations si parisiennes, elle met le bienveillant sourire du *at home ;* elle dégage, à Paris, ce qu'aucun de nos peintres ne saurait exprimer, la joyeuse quiétude, la bonhomie tranquille d'un intérieur.

Nous voici arrivés devant les Pissarro. C'est aussi une révélation que l'exposition de cet artiste.

Après avoir longuement tâtonné, jetant par hasard une toile comme son *Paysage d'été* de l'année dernière, M. Pissarro s'est subitement délivré de ses méprises, de ses entraves et il a apporté deux paysages qui sont l'œuvre d'un grand peintre : le premier, *le Soleil couchant sur la plaine du chou,* un paysage où un ciel floconneux fuit à l'infini, battu par des cimes d'arbres, où coule une rivière

près de laquelle fument des fabriques et montent des chemins à travers bois, c'est le paysage d'un puissant coloriste qui a enfin étreint et réduit les terribles difficultés du grand jour et du plein air. C'est la nouvelle formule, cherchée depuis si longtemps et réalisée en plein ; la vraie campagne est enfin sortie de ces assemblages de couleurs chimiques et c'est, dans cette nature baignée d'air, un grand calme, une sereine plénitude descendant avec le soleil, une enveloppante paix s'élevant de ce site robuste dont les tons éclatants se muent sous un vaste firmament, aux nuages sans menaces. Le second, *la Sente du chou, en mars*, est d'une allure éloquente et joyeuse, avec ses plans de légumes, ses arbres fruitiers aux branches tordues, son village éventé, au fond, par des peupliers. Le soleil pleut sur les maisonnettes qui enlèvent le rouge de leurs toits dans le vert fouillis des arbres ; il y a là une terre grasse que le printemps travaille, une solide terre où poussent furieusement les plantes ; c'est un alléluia de nature qui ressuscite, et dont la sève bout ; une exubérance de campagne, éparpillant ses tons violents, sonnant d'éclatantes fanfares de verts clairs soutenues par le vert bleu des choux, et tout cela frissonne dans une poudre de soleil, dans une vibration d'air, uniques jusqu'à ce jour, dans la peinture ; puis

quelle curiosité dans le procédé, quelle exécution neuve, différente de celle de tous les paysagistes connus, quelle originalité sortie des efforts combinés des premiers lutteurs de l'impressionnisme, de Piette, de Claude Monet, de Sisley, de Paul Cézanne enfin, ce courageux artiste qui aura été l'un des promoteurs de cette formule ! De près, la *Sente du chou* est une maçonnerie, un tapotage rugueux bizarre, un salmis de tons de toutes sortes couvrant la toile de lilas, de jaune de Naples, de garance et de vert ; à distance, c'est de l'air qui circule, c'est du ciel qui s'illimite, c'est de la nature qui pantelle, de l'eau qui se volatilise, du soleil qui irradie, de la terre qui fermente et fume !

L'exposition de M. Pissarro est considérable cette année. Çà et là, quelques toiles témoignent encore de l'art du merveilleux coloriste qu'est ce peintre. D'autres hésitent ; l'éclosion n'est pas venue pour elles ; d'autres encore balbutient complètement, entre autres un pastel du boulevard Rochechouart où l'œil de l'artiste n'a plus saisi les dégradations et les nuances, et s'est borné à mettre brutalement en pratique la théorie que la lumière est jaune et l'ombre violette, ce qui fait que tout le boulevard est absolument noyé dans ces deux teintes ; enfin des gouaches représentant des pay-

sans complètent cette série, mais elles sont moins personnelles ; la figure humaine, dans l'œuvre de M. Pissarro, prend le geste et l'allure des Millet ; quelques-unes aussi telles que la *Moisson*, rappellent comme exécution les panneaux gouachés de Ludovic Piette.

En somme, M. Pissarro peut être classé maintenant au nombre des remarquables et audacieux peintres que nous possédions. S'il peut conserver cet œil si perceptif, si agile, si fin, nous aurons certainement en lui le plus original des paysagistes de notre époque.

M. Guillaumin est, lui aussi, un coloriste et, qui plus est, un coloriste féroce ; au premier abord, ses toiles sont un margouillis de tons bataillants et de contours frustes, un amas de zébrures de vermillon et de bleu de Prusse ; écartez-vous et clignez de l'œil, le tout se remet en place, les plans s'assurent, les tons hurlants s'apaisent, les couleurs hostiles se concilient et l'on reste étonné de la délicatesse imprévue que prennent certaines parties de ces toiles. Son *Quai de la Râpée* est surtout surprenant, à ce point de vue.

Le jour où l'œil exaspéré de ce peintre se sera assagi, nous serons en face d'un paysagiste, d'un paysagiste fortunyste, si l'on peut dire ; c'est-à-dire d'un voyant de la couleur dont l'impression ne

montera pas dans la cervelle, mais se localisera
dans la rétine. Il n'y aura ni mélancolie, ni gaieté,
ni sérénité, ni tourmente de nature, dans ses paysages, mais seulement l'impression de la tache
vive des corps dans la pleine lumière, dans le plein
jour.

J'ai tout lieu de croire que cet aplomb visuel
qui manque à M. Guillaumin lui arrivera, car ses
œuvres, qui n'étaient jusqu'alors que d'incompréhensibles bariolis de tons aigres, commencent déjà
à se débrouiller. Il ne s'en faut peut-être plus de
beaucoup maintenant que, lui aussi, ne parvienne
à la réalisation de ses efforts.

L'an dernier, M. Gauguin a exposé, pour la
première fois; c'était une série de paysages, une
dilution des œuvres encore incertaines de Pissarro ;
cette année, M. Gauguin se présente avec une
toile bien à lui, une toile qui révèle un incontestable tempérament de peintre moderne.

Elle porte ce titre : *Etude de nu* ; c'est, au premier
plan, une femme, vue de profil, assise sur un divan, en train de raccommoder sa chemise; derrière elle, le parquet fuit, tendu d'un tapis violacé
jusqu'au dernier plan qu'arrête le pas entrevu d'un
rideau d'algérienne.

Je ne crains pas d'affirmer que parmi les peintres
contemporains qui ont travaillé le nu, aucun n'a

encore donné une note aussi véhémente, dans le réel ; et je n'excepte pas de ces peintres Courbet, dont la *Femme au perroquet* est aussi peu vraie, comme ordonnance et comme chair, que la *Femme couchée* de Lefebvre ou la *Vénus* à la crème de Cabanel. Le Courbet est durement peint avec un couteau du temps de Louis-Philippe, tandis que les charnures des autres plus modernes vacillent comme des plats entamés de tôt-faits ; c'est, au demeurant, la seule différence qui existe entre ces peintures, Courbet n'aurait pas placé, au pied du lit, une moderne crinoline, que sa femme aurait fort bien pu prendre le titre de naïade ou de nymphe ; c'est par une simple supercherie de détail que cette femme a été considérée comme une femme moderne.

Ici, rien de semblable ; c'est une fille de nos jours, et une fille qui ne pose pas pour la galerie, qui n'est ni lascive ni minaudière, qui s'occupe tout bonnement à repriser ses nippes.

Puis la chair est criante ; ce n'est plus cette peau plane, lisse, sans points de millet, sans granules, sans pores, cette peau uniformément trempée dans une cuve de rose et repassée au fer tiède par tous les peintres ; c'est un épiderme que rougit le sang et sous lequel les nerfs tressaillent ; quelle vérité, enfin, dans toutes ces parties du corps, dans ce ventre

un peu gros tombant sur les cuisses, dans ces rides courant au-dessous de la gorge qui balle, cerclée de bistre, dans ces attaches des genoux un peu anguleux, dans cette saillie du poignet plié sur la chemise !

Je suis heureux d'acclamer un peintre qui ait éprouvé, ainsi que moi, l'impérieux dégoût des mannequins, aux seins mesurés et roses, aux ventres courts et durs, des mannequins pesés par un soi-disant bon goût, dessinés suivant des recettes apprises dans la copie des plâtres.

Ah ! la femme nue ! — Qui l'a peinte superbe et réelle, sans arrangements prémédités, sans falsifications et de traits et de chairs ? Qui a fait voir, dans une femme déshabillée, la nationalité et l'époque auxquelles elle appartient, la condition qu'elle occupe, l'âge, l'état intact ou défloré de son corps ? Qui l'a jetée sur une toile, si vivante, si vraie, que nous rêvons à l'existence qu'elle mène, que nous pouvons presque chercher sur ses flancs le coup de fouet des couches, rebâtir ses douleurs et ses joies, nous incarner pour quelques minutes en elle ?

En dépit de ses titres mythologiques et des bizarres parures dont il revêt ses modèles, Rembrandt, seul, a jusqu'à ce jour peint le nu. — Et c'est ici l'inverse de Courbet ; il faut enlever les pom-

peux affutiaux qui traînent dans ses toiles pour restituer aux figures le moderne cachet qu'elles eurent, au temps du peintre. — Ce sont des Hollandaises et pas d'autres femmes que ces Vénus de Rembrandt, ces filles auxquelles on cure les pieds et dont on ratisse la tête avec le buis d'un peigne, ces bedonnantes commères aux gros os saillant sous l'élastique de leur peau grenue, dans un rayon d'or!

A défaut de l'homme de génie qu'était cet admirable peintre, il serait bien à désirer que des artistes de talent comme M. Gauguin fissent pour leur époque ce que le Van Rhin a fait pour la sienne; qu'ils enlevassent, dans ces moments où le nu est possible, au lit, à l'atelier, à l'amphithéâtre et au bain, des Françaises dont le corps ne soit pas construit de bric et de broc, dont le bras ne soit pas posé par un modèle, la tête ou le ventre par un autre, avec en sus de tous ces raccords, le dol d'un procédé propre aux anciens maîtres.

Mais hélas! ces souhaits demeureront pendant longtemps inexaucés, car l'on persiste à emprisonner des gens dans des salles, à leur débiter les mêmes sornettes sur l'art, à leur faire copier l'antique, et on ne leur dit pas que la beauté n'est point uniforme et invariable, qu'elle change, suivant la climature, suivant le siècle, que la Vénus

de Milo, pour en choisir une, n'est ni plus intéressante, ni plus belle maintenant que ces anciennes statues du Nouveau Monde, bigarrées de tatouages et coiffées de plumes; que les unes et les autres sont simplement les manifestations diverses d'un même idéal de beauté poursuivi par des races qui diffèrent; qu'actuellement il ne s'agit plus d'atteindre le beau selon le rite vénitien ou grec, hollandais ou flamand, mais à s'efforcer de le dégager de la vie contemporaine, du monde qui nous entoure. — Et il existe, et il est là, dans la rue où ces malheureux qui ont pioché dans les salles du Louvre ne voient pas, en sortant, les filles qui passent, étalant le charme délicieux des jeunesses alanguies et comme divinisées par l'air débilitant des villes; le nu est là sous ces étroites armures qui collent les bras et les cuisses, moulent le bassin, et avancent la gorge, un nu autre que celui des vieux siècles, un nu fatigué, délicat, affiné, vibrant, un nu civilisé dont la grâce travaillée désespère!

Ah! ils me font rire les Winckelmann et les Saint-Victor qui pleurent d'admiration devant le nu des Grecs et osent bien déclarer que la beauté s'est pour toujours réfugiée dans ce tas de marbres!

Je le répète donc, M. Gauguin a, le premier, depuis des années, tenté de représenter la femme

de nos jours et, malgré la lourdeur de cette ombre qui descend du visage sur la gorge de son modèle, il a pleinement réussi et il a créé une intrépide et authentique toile.

En sus de cette œuvre, il a exposé aussi une statuette en bois gothiquement moderne, un médaillon de plâtre peint, une *Tête de chanteuse* qui rappelle un tantinet le type de femme adopté par Rops; une amusante chaise pleine de fleurs, avec un coin ensoleillé de jardin, puis plusieurs vues de ce quartier intimiste par excellence, Vaugirard, une vue de jardin, et une vue de l'église dont le sombre intérieur fait songer à une chapelle usinière, à une spleenétique église de ville industrielle égarée dans ce coin joyeux et casanier d'une province; mais bien que ces tableaux aient des qualités, je ne m'y arrêterai pas, car la personnalité de M. Gauguin, si tranchée dans son étude de nu, s'est difficilement échappée encore, dans le paysage, des embrasses de M. Pissarro, son maître.

Revenons maintenant dans la salle où s'étagent les Raffaëlli. J'ai déjà dit quel accent ce peintre avait su donner aux sites de nos banlieues; la série qu'il exhibe, cette fois, enforce la note de ce magnifique tableau de *Gennevilliers* dont j'ai parlé, l'année dernière; une toile, intitulée *Vue de Seine,* est plus poignante encore s'il est possible, une toile où

l'eau coule, glauque, entre deux rives de neige, sous un ciel imperméable et blême que brouillent des fumées fuligineuses. Nous sommes loin de cette eau en taffetas vert-pomme et de ces traînées de blanche ouate que les neigistes officiels disposent si gentiment. La Seine est terrible dans le panneau de M. Raffaëlli ; elle roule, lente et sourde, et il semble que jamais plus elle ne s'éclaircira et bleuira entre ses rives, tant demeure aiguë l'impression d'angoisse que laisse ce paysage de désolation, éclairé par les rayons crépusculaires d'un soleil mort, enfoui sous une couche de pesants nuages.

A distinguer encore une grue à vapeur qui s'enlève, mélancolique, sur le ciel ; une locomotive en panne près d'une station ; un cheval sur une hauteur, la rosse typique que les amateurs des banlieues ont toujours vue, en l'air, sur un tertre, coupant l'horizon de sa carcasse ; enfin une *Vue de Clichy*, par un temps de neige.

L'exécution est comme toujours incisive et sobre, d'un dessin serré, s'attachant à faire saillir la silhouette des corps, donnant l'impression ressentie presque sans le secours de la couleur.

Un curieux rapprochement peut s'opérer entre M. Pissarro et Raffaëlli, qui, avec des tempéraments et des procédés complètement inverses,

sont parvenus à peindre des paysages qui sont, les uns et les autres, des chefs-d'œuvre. L'un, coloriste surtout, se servant d'une formule inusitée, abstruse, arrivant à rendre la vibration de l'atmosphère, la danse des poussières lumineuses dans un rayon, abordant franchement le grand jour, vous faisant douter de la vérité de tous les paysages qui semblent convenus en face de ces pulsations, de ces haleines même de la nature enfin surprises ; l'autre, dessinateur surtout, conservant l'ancien système, le faisant sien, à force de personnalité ; se confinant dans la mélancolie des jours couverts et des temps pâles : ce sont les deux antipodes de la peinture réunis, dans la même salle, vis-à-vis, et jamais paysages n'ont figuré dans un Salon, plus disparates et plus beaux que cette *Sente du chou* et cette *Vue de Seine* !

Je m'arrêterai maintenant devant l'une des faces que j'avais un peu volontairement laissées jusqu'ici dans l'ombre du talent de M. Raffaëlli, je veux parler des figures qui animent ses paysages. Jusqu'alors une tendance à cette humanitairerie qui me gâte les paysans de Millet, passait dans la physionomie, dans l'attitude des loqueteux peints par M. Raffaëlli ; cette inutile emphase a maintenant disparu, son bonhomme qui vient de peindre une porte est, à ce propos, décisif ; il ne songe ni à la

terre, ni au ciel, ne maudit aucune destinée, n'implore aucun secours; il lui reste du vert dans son pot et il se demande tout bonnement s'il pourrait l'utiliser, en donnant un coup de pinceau sur un volet, sur un échalas, sur un banc, sur n'importe quel ustensile de sa maisonnette dont la couleur serait déteinte.

C'est une figure, excellente de bonhomie, qui n'outrepasse plus les droits de la peinture, en y mêlant des éléments philosophiques ou littéraires; puis l'exécution s'est pacifiée sans rien perdre de sa rigueur; les contours sont moins cruellement cernés comme d'un fil de fer ou moins violemment gravés comme à l'eau-forte.

Depuis les frères Le Nain, ces grands artistes, qui devraient tenir une si haute place dans l'art en France, personne ne s'était véritablement fait le peintre des misérables hères des villes; personne n'avait osé les installer dans les sites où ils vivent et qui sont forcément appropriés à leurs dénûments et à leurs besoins. M. Raffaëlli a repris et complété l'œuvre des Le Nain; il a également tenté une incursion dans un monde non moins douloureux que celui du peuple, dans le lamentable pays des déclassés; et il nous les montre, attablés devant des verres d'absinthe, dans un cabaret sous une tonnelle où se tordent, en grimpant, de maigres

sarments privés de feuilles, avec leur fangeux attirail de vêtements en loques et de bottes en miettes, avec leur chapeau noir dont le poil a roussi et dont le carton gondole, avec leurs barbes incultes, leurs yeux creusés, leurs prunelles agrandies et comme aqueuses, la tête dans les poings ou roulant des cigarettes. Dans ce tableau, un mouvement de poignet décharné appuyant sur la pincée de tabac posée dans le papier en dit long sur les habitudes journalières, sur les douleurs sans cesse renaissantes d'une inflexible vie.

Je ne crains pas de m'avancer en déclarant que, parmi l'immense tourbe des exposants de notre époque, M. Raffaëlli est un des rares qui restera ; il occupera une place à part dans l'art du siècle, celle d'une sorte de Millet parisien, celle d'un artiste qu'auront imprégné certaines mélancolies d'humanité et de nature demeurées rebelles, jusqu'à ce jour, à tous les peintres.

Avec M. Forain, nous entrons dans une série de déclassés, autre que celle abordée par M. Raffaëlli. Ici, ce ne ne sont plus les têtes hâves ravagées par les déboires, les biles renversées dans le teint par les persistantes attaques de la déveine ; ce sont les masques, usés, mais comme sublimés, par les triomphes du vice, les élégances vengeresses des famines subies, les dèches voilées sous

la gaieté des falbalas et sous l'éclat des fards ; la fille apparaît, le visage crépi, l'œil fascinant, dans son réseau de poudre bleue étendue par l'estompe.

M. Forain a exposé, cette année, deux aquarelles : l'une, un couloir de théâtre, peuplé d'habits noirs, au milieu desquels s'avance dans une robe grenat une grande femme, et les hommes s'écartent ou la dévisagent tandis que le monsieur sur le bras duquel elle pose sa main gantée, incline vers elle le niais sourire habituel aux gens qui font des grâces. L'autre nous montre une actrice assise, dans sa loge, devant une table de toilette. Pas encore maquillée, et rajeunie, elle apparaît, toute blanche, sur le fond étouffé des murs, dans la lueur filtrée par l'un de ces vastes abat-jour, maintenant à la mode et dont la forme rappelle les robes à tuyaux portées par nos grand'mères. Un monsieur, debout, la main appuyée sur le dossier d'un fauteuil, l'examine, pendant qu'elle se regarde dans une glace, dépeignée, la tête un peu tirée en arrière par la coiffeuse dont la gorge prodigieuse bombe.

Ce qui ébaubit et déconcerte, c'est cette furieuse touffeur de femme tiède et d'essences débouchées qui jaillit de ces aquarelles si alertes et si libres ; tout cela bouge et fume, l'on entend les propos qui s'échangent, le craquement étouffé des bottes

sur les tapis, l'on reconnaît ces gens pour les avoir vus, partout où la gomme s'assemble, et ils sont saisis avec une telle justesse de posture qu'on n'imagine pas qu'ils puissent se tenir autrement au moment où l'artiste nous les présente.

Ce dont je doute, par exemple, c'est que ces aquarelles soient appréciées par la plupart des visiteurs, car elles possèdent un art spécieux et cherché qui exige pour être admiré, comme bien des œuvres littéraires du reste, une certaine initiation, un certain sens.

Puis jamais, au grand jamais, le public n'acceptera M. Forain comme un peintre, par ce seul motif qu'il se sert de l'aquarelle, de la gouache et du pastel et qu'il ne s'adonne que rarement à l'huile. Or, parmi les indéracinables préjugés du monde, seule, la peinture à l'huile, enseignée au mépris de toute autre par l'école des Beaux-Arts, est un art supérieur. Latour, Chardin, la Rosalba, renaîtraient et enverraient au prochain salon des pastels, qu'on s'empresserait de les reléguer, si toutefois le jury consentait à les admettre, dans un couloir quelconque ou dans un introuvable dépotoir, comme étant les petits jouets de l'art.

Incorrigible stupidité des foules! Il y a des peintres qui ont du talent et d'autres qui n'en ont pas — tout est là. — Un pastel de M. Forain est

une œuvre d'art et une huile de M. Tofani, l'immortel auteur de *Enfin seuls !* n'en est pas une ; et, en prenant deux peintres de même taille, celui qui peindra au jus de lin ne fera, ni de l'art plus grand, ni de l'art moins grand que celui qui peindra à l'eau ; ce sont des procédés d'exécution différents dont chacun a sa raison d'être et qui ne valent chacun que par le talent de l'artiste qui les emploie.

Il faudrait d'ailleurs être singulièrement obtus pour considérer les pastels de Chardin comme étant d'une envergure inférieure à celle de ses huiles ; et si nous entrons dans le moderne, est-ce que les portraits au crayon de couleur, jadis exposés par M. Renoir, n'étaient pas mille fois plus captivants, plus individuels, plus pénétrés que tous les portraits aux corps gras des halls officiels ?

La vérité est qu'aujourd'hui chacune de ces façons de peindre correspond plus directement à l'une des diverses faces de l'existence contemporaine. L'aquarelle a une spontanéité, une fraîcheur, un piment d'éclat, inaccessibles à l'huile qui serait impuissante à rendre les tons de la lumière, l'épicé des chairs, la captieuse corruption de cette loge de M. Forain, et le pastel a une fleur, un velouté, comme une liberté de délicatesse et une grâce mourante que ni l'aquarelle, ni l'huile ne

pourraient atteindre. Il s'agit donc simplement pour un peintre de choisir, entre ces différents procédés, celui qui lui paraîtra le mieux s'adapter au sujet qu'il veut traiter.

Et c'est même là une preuve d'intelligence, une supériorité artiste, en plus des Indépendants si variés dans leurs méthodes, sur les peintres officiels qui, pour brosser une nature morte, un portrait, un paysage, une scène d'histoire, recourent indifféremment au même mécanisme, à la même substance.

Il faut avoir fréquenté les expositions successives des Indépendants pour bien apprécier toute l'innovation que ces artistes ont apportée, au point de vue matériel, dans l'ordonnance de leurs œuvres. Outre qu'ils usent, presque tous, de l'aquarelle, du pastel et de la gouache, ils ont corrigé le miroitant de l'huile enduite de vernis, en adoptant, pour la plupart, le système anglais qui consiste à laisser la peinture mate et à la recouvrir d'un verre. Ils évitent ainsi les luisants de parquet sur lesquels l'œil glisse et ils se bornent simplement à enlever au tableau son aspect laineux et terne.

Puis quelle variété dans les encadrements qui revêtent tous les tons variés de l'or, toutes les nuances connues, qui se bordent de lisérés peints avec la couleur complémentaire des cadres! La

série des Pissarro est, cette année surtout, surprenante. C'est un bariolage de véronèse et de vert d'eau, de maïs et de chair de pêche, d'amadou et de lie de vin, et il faut voir avec quel tact le coloriste a assorti toutes ses teintes pour mieux faire s'écouler ses ciels et saillir ses premiers plans. C'est le raffinement le plus acéré ; et, encore que le cadre ne puisse rien ajouter au talent d'une œuvre, il en est cependant un complément nécessaire, un adjuvant qui le fait valoir. C'est la même chose qu'une beauté de femme qui exige certains atours, qu'un vin précieux qui demande à être dégusté dans un joli verre et non dans un bol en terre de pipe, c'est la même chose aussi que certains livres délicats et ciselés qui choqueraient les sensitifs, s'ils étaient imprimés sur papier à chandelle, par des têtes de clous. Il existe, en somme, une accordance à établir entre le contenant et le contenu, entre le tableau et le cadre, et tous les indépendants l'ont si bien compris qu'en sus de M. Pissarro, tous ont, depuis longtemps, rejeté l'éternel cadre doré, à chicorées et à choux, et adopté les encadrements les plus divers, les cadres tout blancs, ou blancs et ourlés d'un surjet d'or, les cadres où l'or est appliqué à même sur les veines du bois, les granulés, comme tapissés d'un papier d'émeri d'or, les cadres couleur des planchettes des boîtes

à cigares, comme celui du portrait de Duranty, exposé l'année dernière, ou bien encore la baguette de cuivre jaune ou de poirier noirci, limitant un passe-partout de carton brut, sur lequel, pour rompre la monotonie du ton trop sourd, M. Raffaëlli a jeté, à la manière japonaise, anglifiée par Kate Greenaway, un insecte, une branche, un passe-partout gris souris qui aide à donner toute sa valeur au gris pâle de ses ciels.

Mais laissons ces détails matériels dont l'importance n'est évidemment perceptible que pour vingt personnes et reprenons notre course au travers des salles.

A vrai dire, nous les avons singulièrement écrémées. M. Caillebotte n'a malheureusement pas exposé cette année et M. Zandomeneghi a envoyé deux toiles et un dessin où je ne retrouve aucune des qualités de son tableau de *Mère et fille* de l'an dernier. Sa *Vue de la place d'Anvers* n'est qu'ordinaire et son buste de femme assise, le dos contre un arbre, se distingue à peine de peintures de M. Béraud et de M. Gœneutte. Reste enfin M^{me} Morizot, qui envoie des ébauches égales aux esquisses de l'année passée ; de jolies taches qui s'animent et exhalent de féminines élégances, lorsque les yeux plissent et les sortent du cadre.

Ainsi que M. Manet, son maître, M^{me} Morizot

possède, sans nul doute, un œil qui cligne naturellement, par une disposition spéciale des paupières, ce qui lui permet de saisir les finesses les plus ténues des taches que font les corps sur l'air ambiant; mais, comme toujours, elle se borne à des improvisations trop sommaires et trop constamment répétées, sans la moindre variante. En dépit de ces objections, M^me Morizot est une nerveuse coloriste, un des seuls peintres qui aient su comprendre les adorables délices des toilettes mondaines.

Je passe sous silence, maintenant, deux petites salles où s'étagent, en quelques rangées comiques, les croûtes des Cals, Rouart, Vidal et d'autres peinturleurs des plus officiels, dont les huiles seraient bien dignes d'être épurées par M. Toulmouche.

Notre visite est terminée; elle me semble suggestive en réflexions. D'abord, un grand fait domine, l'éclosion de l'art impressionniste arrivé à maturité avec M. Pissarro. Ainsi que je l'ai maintes fois écrit, jusqu'à ce jour la rétine des peintres de l'impression s'exacerbait. Elle saisissait bien tous les passages de ton de la lumière, mais elle ne pouvait les exprimer et les papilles nerveuses étaient arrivées à un tel état d'irritabilité qu'il ne nous restait que peu d'espoir.

En somme, l'art purement impressionniste tour-

naît à l'aphasie lorsque, par miracle, tout à coup il s'est mis à parler, sans incohérences.

Puis, deux peintres, qui hésitaient à marcher seuls, ont délaissé leurs bourrelets et leurs lisières et se sont avancés bien d'aplomb sur leurs jambes : M^{lle} Cassatt et M. Gauguin ; de son côté, le talent de M. Raffaëlli bat son plein et voilà que M. Degas se complaît à toucher à la sculpture et ouvre du coup, une échappée nouvelle.

Le salon des Indépendants comptera donc entre tous, cette fois ; il est la révélation désormais commencée d'un art nouveau, puis il me semble apporter un irréfutable argument à la question toujours irrésolue des rapports à établir entre l'État et l'Art. La situation des peintres que le Gouvernement encourage est maintenant celle-ci :

Lassé par leurs perpétuelles criailleries, par leurs continuelles récriminations, l'État, après son échec de l'an dernier, a fini par dire à ces industriels : « Voici une grange plafonnée de vitres, je vous la loue un franc par an ; je renonce à vous organiser puisqu'il est convenu que je ne commets que des injustices et des maladresses, et je consens néanmoins à distribuer, suivant l'avis des gens que vous aurez désignés, des rations et des médailles : maintenant agissez comme bon vous semblera. Vous réclamez, à cor et à cris, des réformes ? opé-

rez-les ; vous m'accusez de suivre aveuglément les opinions intéressées de Bonnat, de Cabanel, de Laurens, de tous les notables commerçants de l'huile ; eh bien, excluez tous ces califes de votre jury et votez pour d'autres, plus intelligents, et plus éclectiques ; en un mot préparez vous-mêmes vos expositions, soyez vos maîtres. »

Alors, pareils à des bestiaux réduits par l'apprivoisement, les peintres ont refusé de secouer leur bât, de courir en liberté, et ils sont rentrés dare-dare dans leurs écuries, déclarant que tout était pour le mieux dans le meilleur des haras du monde, qu'ils voulaient en fin de compte conserver leurs Loyal, leurs Fernando, leurs Franconi, tous leurs anciens maîtres.

En conséquence, Bonnat, Cabanel, Laurens, tous les grands éleveurs, ont été réélus membres du jury, de par le vote de ces gens qui demandaient depuis si longtemps leur mise dans un rancart ; rien n'est donc changé, ce seront les mêmes hommes qui accepteront ou repousseront les toiles, qui feront couronner tel ou tel exercice de leurs élèves.

Tel est le résultat auquel de libérales intentions ont abouti. A dire vrai, l'État a fait fausse route ; il a voulu ménager et la chèvre et le chou, continuer, malgré ses apparences de désintéressement, à patronner et à récompenser encore les peintres,

au lieu de les assimiler aux autres négociants, et de les laisser se débrouiller tout seuls, ouvrir s'ils le veulent des boutiques et distribuer des prospectus.

Il n'y a pas plus de raison, en effet, de protéger et de médailler les peintres qu'il n'y a de raison d'aider et de décorer les littérateurs et les musiciens. Ceux qui auront une personnalité finiront par percer peut-être et, du reste, leur sort restera le même, que l'on anéantisse ou que l'on conserve les médailles et les commandes, puisqu'ils sont assurés de n'en jamais avoir ; quant aux autres, ils se feront employés de commerce s'ils ont de l'instruction, camelots ou boueux s'ils ne savent ni compter ni lire. D'ailleurs, je ne suis pas inquiet sur leur sort, ils continueront à barbouiller de la peinture, car moins on a de talent et plus on a de chance de gagner sa vie dans l'art !

En somme, les bienfaits de l'État vont aux intrigants et aux médiocres; le prix de Rome n'a jamais donné de talent au peintre qui l'a obtenu, puisque ce prix est réservé au manque d'individualité et au respect des conserves. Le mot de Courier est toujours juste : « Ce que l'État encourage languit, ce qu'il protège meurt. »

Mettez en parallèle maintenant la situation de ces peintres avec celle des Indépendants ; ceux-là sont, à peu d'exception près, les seuls qui aient du

talent en France, et ce sont justement eux qui repoussent le contrôle et l'aide de l'État ; au point de vue matériel, leurs expositions sont suivies et marchent ; au point de vue artistique, ils s'avancent dans la voie qu'ils ont choisie, pouvant se permettre toutes les tentatives, toutes les audaces sans crainte d'être repoussés par le mauvais vouloir ou la peur d'une douane ; ils peuvent en appeler au jugement du public, obtenir au moins qu'on les interroge, qu'on ne les condamne pas sans les voir ; et c'est grâce à ce système d'expositions particulières que l'art impressionniste, constamment rejeté des Salons officiels, a pu se développer et enfin s'affirmer et s'épanouir.

Devant ce résultat dû à l'initiative privée, l'État peut, s'il veut bien y réfléchir, reconnaître l'inanité des approbations qu'il a jusqu'ici prodiguées aux élèves de ses classes. Il a en vain tenté toutes les réformes, essayé de tous les atermoiements possibles. Il ne lui reste plus maintenant qu'un seul parti à prendre : supprimer carrément les cirques officiels, les médailles et les commandes, l'École de la rue Bonaparte et la Direction de M. Turquet.

L'exemple des Indépendants démontre victorieusement l'inutilité d'un budget et le néant d'une direction appliquées aux arts.

APPENDICE

APPENDICE

I

Cette année 1882, ni M. Degas, ni M^{lle} Cassatt, ni MM. Raffaëlli, Forain, Zandomeneghi, n'ont exposé. En revanche, deux déserteurs ont rejoint leur corps, MM. Caillebotte et Renoir : enfin, les peintres dits impressionnistes, MM. Claude Monet et Sisley, sont rentrés en scène.

Au point de vue de la vie contemporaine, cette exposition est malheureusement des plus sommaires. Plus de salles de danse et de théâtre, plus d'intérieurs intimes, plus de pourtours des Folies-Bergère et de filles, plus de déclassés et de gens du peuple; une note absorbant toutes les autres, celle du paysage. Le cercle du modernisme s'est vraiment trop rétréci et l'on ne saurait assez déplorer cet amoindrissement apporté par de basses querelles dans l'œuvre collective d'un petit groupe qui tenait tête jusqu'alors à l'innombrable armée des officiels.

Eh! que diable! on s'abomine, mais l'on marche dans le même rang contre l'ennemi commun; l'on

s'insulte même après, si l'on veut, loin des spectateurs, dans les coulisses, mais on joue ensemble, car c'est folie que de disséminer ses forces lorsqu'on lutte, à quelques-uns, contre toute une foule. Puis, à vouloir interdire ainsi l'accès d'un groupe, sous prétexte d'obtenir une réunion d'œuvres plus homogènes, à ne vouloir admettre que des artistes usant de procédés analogues, sans tenir compte du tempérament de chacun, sans admettre qu'un même but puisse être atteint par des voies diverses, l'on aboutirait fatalement à la monotonie des sujets, à l'uniformité des méthodes et, pour tout dire, à la stérilité la plus complète.

Quoi qu'il en soit, et tout en déplorant surtout le départ de M. Degas que personne n'est de taille à suppléer, pénétrons dans la triste salle du Panorama de Reichshoffen, où les Indépendants ont, pour cette fois, porté leur tente.

M. CAILLEBOTTE

Je me suis longuement étendu déjà sur l'œuvre de ce peintre, dans mon Salon de 1880 ; j'ai dit combien fondées étaient les attitudes de ses personnages, combien exacts, en leur enveloppement, les milieux dans lesquels ils évoluent ; les tableaux qu'il expose cette année témoignent que ses grandes qualités sont demeurées intactes ; c'est le même sens affiné du modernisme, la même bravoure tranquille d'exécution, la même scrupuleuse étude de la lumière.

Deux de ses toiles sont péremptoires : l'une, *la Partie de besigue*, plus véridique que celles des anciens Fla-

mands où les joueurs nous surveillent presque toujours du coin de l'œil, où ils posent plus ou moins pour la galerie, surtout dans l'œuvre du bon Téniers. Ici, rien d'équivalent. Imaginez qu'une fenêtre s'est ouverte dans le mur de la salle et qu'en face de nous, coupés par le cadre de la croisée, vous apercevez, sans être vu par eux, des gens qui fument, absorbés, les sourcils froncés, les mains hésitantes sur les cartes, en méditant le coup triomphant du 250.

L'autre nous introduit dans une chambre, sur le balcon de laquelle un monsieur, vous tournant le dos, contemple l'enfilade d'un boulevard qui s'étend, à perte de vue, enfermant, entre les deux rives de ses toits, des flots de feuillages, montant des arbres plantés en bas, sur les trottoirs.

Ces deux tableaux rentrant dans l'ordre de ceux dont j'ai déjà parlé, je n'insisterai pas sur l'originalité qu'ils décèlent, car je veux me borner simplement, dans cet appendice à mes précédents Salons, à montrer la souplesse et la variété de talent de ce peintre. Il exhibe, au Panorama, des échantillons de tous les genres : des intérieurs, des paysages de terre et de mer, des natures mortes.

Contrairement à la plupart de ses confrères, il se renouvelle, n'adoptant aucune spécialité, ne risquant pas de la sorte de certaines redites, d'inévitables diminutions ; ses fruits se détachant sur des lits de papier blanc sont extraordinaires. Le jus pointe sous les pelures de ses poires que chinent sur leur épiderme d'or pâle de grandes balafres de vert et de rose ; une vapeur ternit les grains de ses raisins qui se mouillent ; c'est d'une stricte vérité, d'une fidélité absolue de tons ;

c'est la nature morte exonérée de sa dîme routinière, c'est l'abolition de ces fruits creux qui gonflent d'imperméables épidermes sur les fonds usités des gris caoutchouc et des noirs suie.

Nous retrouverons la même probité dans une marine au pastel et dans une vue de Villers-sur-Mer qui enlève, en plein soleil, ses taches crues, comme dans une image japonaise. Encore que les injustices littéraires et artistiques n'aient plus le don de m'émouvoir, je reste, malgré moi, surpris du persistant silence que garde la presse envers un tel peintre.

M. GAUGUIN

N'est pas en progrès, hélas ! — Cet artiste nous avait apporté, l'an dernier, une excellente étude de nu ; cette année, rien qui vaille. Tout au plus, citerai-je, comme étant plus valide que le reste, sa nouvelle vue de l'église de Vaugirard. Quant à son intérieur d'atelier, il est d'une couleur teigneuse et sourde ; ses croquis d'enfants sont curieux, mais ils rappellent, à s'y méprendre, les intéressantes pochades de Pantazzis, le peintre grec, qui expose dans les cercles de Bruxelles.

MADEMOISELLE MORIZOT

Toujours la même, — des ébauches expéditives, fines de ton, charmantes même, mais quoi ! — nulle certitude, nulle œuvre entière et pleine. Toujours les inconsistants œufs à la neige, vanillés d'un dîner de peinture !

M. GUILLAUMIN

Débrouille peu à peu le chaos dans lequel il s'est longtemps démené. En 1881 déjà, dans l'orage coloré de ses toiles, perçaient de solides morceaux, poignaient des impressions de couchant bien vives; cette fois, ses *Paysages de Châtillon*, son *Abreuvoir du quai des Célestins* sont presque équilibrés, mais l'œil de M. Guillaumin reste singulièrement agité quand il considère le visage humain ; ses couleurs d'arc-en-ciel qu'il prodiguait jadis reparaissent dans ses portraits et fulgurent brutalement du haut en bas de ses toiles.

M. RENOIR

Un galant et aventureux charmeur. De même que l'Américain Whistler qui donnait à ses tableaux des intitulés de ce genre : *Harmonie en vert et or, en ambre et noir, Nocturnes en argent et bleu*, M. Renoir pourrait décerner à plusieurs de ses toiles des titres d'harmonies, en y accolant les noms des teintes les plus fraîches.

Cet artiste a beaucoup produit ; je me rappelle, en 1876, une grande toile représentant une mère et ses deux filles, un tableau bizarre où les couleurs semblaient comme effacées avec un tampon de linge, où l'huile imitait vaguement les tons mourants du pastel. En 1877, j'ai retrouvé M. Renoir avec des œuvres plus assises, d'une coloration plus résolue, d'un sentiment de modernité plus sûr. Certes, et en dépit des visiteurs qui ricanaient devant, ainsi que des oies, ces toiles ré-

vélaient un précieux talent ; depuis, M. Renoir me paraît avoir définitivement acquis son assiette. Épris, comme Turner, des mirages de la lumière, de ces vapeurs d'or qui pétillent, en tremblant, dans un rayon de jour, il est parvenu, malgré la pauvreté de nos ingrédients chimiques, à les fixer. Il est le véritable peintre des jeunes femmes dont il rend, dans cette gaieté de soleil, la fleur de l'épiderme, le velouté de la chair, le nacré de l'œil, l'élégance de la parure. Sa *Femme à l'éventail*, de cette année, est délicieuse, avec la fine étincelle de ses grands yeux noirs ; j'aime moins, par exemple, son *Déjeuner à Bougival ;* certains de ses canotiers sont bons ; d'aucunes, parmi ses canotières, sont charmantes, mais le tableau ne sent pas assez fort ; ses filles sont pimpantes et gaies, mais elles n'exhalent pas l'odeur de la fille de Paris ; ce sont de printanières catins tout fraîchement débarquées de Londres.

M. PISSARRO

Sa *Route de Pontoise à Auvers*, son *Soleil couchant*, sa *Vue de la prison de Pontoise*, avec leurs grands ciels pommelés et leurs jets d'arbres si robustement attachés au sol, sont des pendants des magnifiques paysages qu'il exposait dans la salle du boulevard des Capucines ; c'est la même interprétation personnelle de la nature, la même clairvoyante syntaxe des couleurs. En sus de ses paysages de Seine-et-Oise, M. Pissarro exhibe toute une série de paysans et de paysannes et voilà que ce peintre se montre encore à nous sous un nouvel aspect ! Comme je l'ai déjà écrit, je crois, la figure humaine

revêtait souvent, dans son œuvre, une allure biblique, — maintenant plus ; — M. Pissarro s'est entièrement dégagé des souvenirs de Millet ; il peint ses campagnards, sans fausse grandeur, simplement, tels qu'il les voit. Ses délicieuses fillettes en bas rouges, sa vieille femme en marmotte, ses bergères et ses laveuses, ses paysannes déjeunant ou faisant de l'herbe, sont de véritables petits chefs-d'œuvre.

M. SISLEY

L'un des premiers, avec M. Pissarro et avec M. Monet dont je parlerai plus loin, qui soit allé à la nature, qui ait osé la consulter, qui ait tenté de rendre fidèlement les sensations qu'il éprouvait devant elle. D'un tempérament d'artiste moins saccadé, moins nerveux, d'un œil d'abord moins délirant que celui de ses deux confrères, M. Sisley est évidemment, aujourd'hui, moins déterminé, moins personnel qu'eux. C'est un peintre d'une très réelle valeur, mais il a, çà et là, encore conservé des empreintes étrangères. Certaines réminiscences de Daubigny m'assaillent devant son exposition de cette annéé et, parfois même, ses feuillées d'automne me remettent en mémoire des souvenirs de Piette. Malgré tout, son œuvre a de la résolution, de l'accent ; elle a aussi un joli sourire mélancolique et souvent même un grand charme de béatitude.

M. CLAUDE MONET

Celui des paysagistes, avec MM. Pissarro et Sisley.

pour qui l'on a spécialement créé l'épithète d'impressionniste.

M. Monet a longtemps bafouillé, lâchant de courtes improvisations, bâclant des bouts de paysages, d'aigres salades d'écorces d'orange, de vertes ciboules et de rubans bleu-perruquier ; cela simulait les eaux courantes d'une rivière. A coup sûr, l'œil de cet artiste était exaspéré ; mais, il faut bien le dire aussi, il y avait chez lui un laisser-aller, un manque d'études trop manifestes. En dépit du talent que dénotaient certaines esquisses, je me désintéressais, de plus en plus, je l'avoue, de cette peinture brouillonne et hâtive.

L'impressionnisme tel que le pratiquait M. Monet, menait tout droit à une impasse ; c'était l'œuf resté constamment mal éclos du réalisme, l'œuvre réelle abordée et toujours abandonnée à mi-côte. M. Monet est certainement l'homme qui a le plus contribué à persuader le public que le mot « impressionnisme » désignait exclusivement une peinture demeurée à l'état de confus rudiment, de vague ébauche.

Un revirement s'est heureusement produit chez cet artiste ; il paraît s'être décidé à ne plus peinturlurer, au petit bonheur, des tas de toiles ; il me semble s'être recueilli, et bien il a fait, car il nous a servi, cette fois, de très beaux et de très complets paysages.

Ses glaçons sous un ciel roux sont d'une mélancolie intense et ses études de mer avec les lames qui se brisent sur les falaises sont les marines les plus vraies que je connaisse. Ajoutez à ces toiles des paysages de terre, des vues de Vétheuil, et un champ de coquelicots flambant sous un ciel pâle, d'une admirable couleur. Certes, le peintre qui a brossé ces tableaux

est un grand paysagiste dont l'œil, maintenant guéri, saisit avec une surprenante fidélité tous les phénomènes de la lumière. Comme est vraie la poussière de ses vagues fouettées par un coup de jour, comme ses rivières coulent, diaprées par les fourmillantes couleurs des choses qu'elles réverbèrent, comme dans ses toiles le petit souffle froid de l'eau monte dans les feuillages et passe dans les pointes d'herbes ! M. Monet est le mariniste par excellence ! pour ses œuvres comme pour celles de M. Pissarro, l'époque de la floraison est venue. Nous sommes loin maintenant de ses anciens tableaux où l'élément liquide semblait en verre filé de striures de vermillon et de bleu de Prusse ; nous sommes loin aussi de sa fausse Japonaise, exposée en 1876, une déguisée de mardi-gras, entourée d'écrans, et dont la robe était si martelée de rouge qu'elle ressemblait à une maçonnerie de cinabre.

C'est avec joie que je puis faire maintenant l'éloge de M. Monet, car c'est à ses efforts et à ceux de ses confrères impressionnistes du paysage qu'est surtout due la rédemption de la peinture ; plus heureux et mieux doués que le pauvre Chintreuil qui fut un oseur à son époque et qui est mort à la peine, sans être parvenu à exprimer ces effets ensoleillés et pluvieux qu'il s'acharnait si désespérément à rendre, MM. Pissarro et Monet sont enfin sortis victorieux de la terrible lutte. L'on peut dire que les problèmes si ardus de la lumière, dans la peinture, se sont enfin débrouillés sur leurs toiles.

II

Qui a vu l'une a vu l'autre ; les expositions officielles se suivent et se ressemblent ; un artiste obtient un succès, une année : vous pouvez être sûr que tous les peintres, à la queue-leu-leu, imiteront le tableau de cet artiste, l'année suivante.

Cette fois, ce sont MM. Cazin, Puvis de Chavannes, Bastien-Lepage qui servent de modèles. Les laitages contenus dans les moules en bois de M. Puvis, les jolies chloroses de M. Cazin, les patientes minauderies de M. Lepage s'étalent sur toutes les cloisons, diminués ou grandis, selon les moyens du copiste, ou le plus ou moins de crédit qu'il possède chez son encadreur.

Ajoutez à cela l'indéracinable séquelle des gens qui persistent à psalmodier l'histoire, selon le rituel de l'école ; tenez compte, si vous voulez, des guitaristes qui continuent à brailler, sur un mode aigu, les habaneira de Fortuny ; notez encore un petit groupe qui s'essaye, sans succès du reste, à rappeler les troublantes délices des œuvres de G. Moreau, et vous pourrez vous faire une idée assez nette de la réunion des toiles exposées au Salon de 1882.

Est-il bien utile maintenant d'entrer dans des détails, de remuer chacune de ces jarres d'huiles, de distinguer leurs marques de fabrique, de désigner les contrefaçons, de passer à l'éprouvette et d'analyser ces incertains produits? Je ne le pense pas ; aussi bien, la place me manque et je ne pourrais d'ailleurs que répéter les théories que j'ai déjà émises ou ranimer, une fois de

plus, « mes pieuses colères », comme disait Baudelaire. Je me bornerai donc à citer les quelques œuvres qui peuvent ne pas être confondues avec les fruits véreux de cette peinture à deux sous le tas.

Le *Bar des Folies-Bergère* de M. Manet stupéfie les assistants qui se pressent, en échangeant des observations désorientées, sur le mirage de cette toile.

Devant nous, debout, une grande fille en robe bleue, décolletée, se tient, coupée au ventre par un comptoir sur lequel s'amassent des bouteilles de vin de Champagne, des fioles à liqueur, des oranges, des fleurs et des verres. Derrière elle s'étend une glace qui nous montre, en même temps que le dos réverbéré de la femme, un monsieur vu de face, en train de causer avec elle ; plus loin, derrière ou plutôt à côté de ce couple, dont l'optique est d'une justesse relative, nous apercevons tout le pourtour des Folies, et, en un coin, en haut, les bottines vert prasin de l'acrobate debout sur son trapèze.

Le sujet est bien moderne et l'idée de M. Manet de mettre ainsi sa figure de femme, dans son milieu, est ingénieuse ; mais que signifie cet éclairage ? Ça, de la lumière de gaz et de la lumière électrique ? allons donc, c'est un vague plein air, un bain de jour pâle ! — Dès lors, tout s'écroule — les Folies-Bergère ne peuvent exister et n'existent que le soir ; ainsi comprises et sophistiquées, elles sont absurdes. C'est vraiment déplorable de voir un homme de la valeur de M. Manet sacrifier à de tels subterfuges et faire, en somme, des tableaux aussi conventionnels que ceux des autres !

Je le regrette d'autant plus qu'en dépit de ses tons plâtreux, son bar est plein de qualités, que sa femme est bien campée, que sa foule a d'intenses grouillements

de vie. Malgré tout, ce bar est certainement le tableau le plus moderne, le plus intéressant que ce Salon renferme Je signalerai aussi un portrait de femme, tout charmant, où l'huile prend des douceurs de pastel, où la chair est d'un duveté, d'une fleur de coloris délicieuse.

Après le *Bar* de M. Manet, c'est la *Danse espagnole* de M. Sargent qui attire la foule et soulève l'admiration des plumitifs dont la spécialité est de distribuer, dans les feuilles imprimées, des éloges aux gens médiocres ; cette toile représente une grande femme qui se dégingande dans une robe blanche. Au fond, des Espagnols macabres raclent de la guitare et applaudissent. Ces figurines bizarres, la bouche tordue et les mains en l'air, sont absolument prises à Goya. Les charnures de la femme sont peintes par n'importe qui et les étoffes ressemblent, à s'y méprendre, à celle que M. Carolus Duran fabrique.

Je préfère de beaucoup à ces turbulents pastiches les œuvres franches et placides, le portrait de M. Bartholomé par exemple, un portrait de femme, debout, à la porte d'une serre ; d'années en années, ce peintre va à la lumière et fond ses premières glaces ; malheureusement, ce portrait, de même que celui des paysannes, en rase campagne, est relégué dans le poulailler d'un dépotoir.

Mieux placé est M. Duez dont la toile rougeâtre avoisine la lithographie en couleur. Il n'y a même plus, dans ses joueurs d'échecs, ces tentatives d'élégance parisienne qu'il réussissait quelquefois, par à peu près. Encore un peintre qui n'était pas le premier venu et qui s'effondre ! Nous allons pouvoir en dire autant de

M^lle Abbéma qui tirait jadis de ses boites à couleurs de gais pétards. Les *Quatre Saisons*, représentées par quatre actrices, sont, comme concept, d'une niaiserie bien féminine; mais ce qui est pis encore, c'est l'exécution lâchée, l'impersonnalité de cette peinture molle et acide.

En revanche, je ne puis que recommander les brillantes argenteries de M^me Ayrton et les poissons de M^lle Desbordes, une toile quasi japonaise, amusante et gaiement peinte.

En quittant maintenant le côté des dames, pour retourner auprès des hommes, nous allons tomber sur les canotiers de M. Gueldry, dérivés, comme ceux de l'année dernière, des toiles impressionnistes, et sur le portrait de M. Whistler qui revient au Salon, après plus de dix ans d'absence.

Noir sur noir, — voilà le thème. — Sa femme est peinte avec une légèreté, un superficiel de couleurs qui n'a d'égal que celui jadis employé par feu Hamon : — et, cependant, malgré tout, cette œuvre vous attire et vous fascine ; on peut ne pas l'aimer et, pour ma part, je ne l'aime guère, mais elle possède néanmoins une certaine saveur de mets rare.

A fureter ainsi, de salles en salles, j'espérais découvrir un panneau qui me dédommagerait un peu des accablantes abominations étalées sur la file des cymaises. Ce ne sera pas, à coup sûr, la *Fête de M. Roll*, avec son ordonnance vulgaire, qui me fera prendre mon mal en patience, M. Roll a du talent, mais, bon Dieu ! quelle exubérance ! quelle vessie gonflée que cette énorme toile ! Ce ne sera pas davantage chez M. Béraud, qui devrait bien aller étudier auprès de

M. Caillebotte les façons de peindre Paris à vol d'oiseau ni chez M. Gervex dont le *Canal de la Villette* est pourtant, malgré le lapidifié de ces longs charbonniers décrassés au savon de Thridace, supérieur à ses toiles des derniers temps ; ni même dans le clan des étrangers, MM. Liebermann, Artz, Israel, qui ne se renouvellent pas et ne nous apprennent plus rien de neuf, que je trouverai à pâturer selon mes goûts. Restent M. Fantin-Latour, dont les portraits sont superbes mais invariables, et M. Lhermitte ; mais j'avoue préférer de beaucoup ses dessins, si justes, si libres, à sa peinture incurieuse et poltronne. Je ferai décidément mieux de quitter le Palais de l'Industrie et de m'occuper de deux exhibitions particulières qui se sont produites, en sus de celle des Indépendants : l'une au cercle des Arts libéraux, où, égarés dans un tas de choses, resplendissaient des vues d'Asnières, de Courbevoie et de Saint-Ouen de M. Raffaëlli ainsi qu'une toile gaiement observée, des Invités attendant la noce et s'aidant à mettre leurs gants de filoselle, devant la porte d'une mairie ; et l'autre, au *Gaulois* où M. Odilon Redon, dont j'ai déjà dit quelques mots, l'année dernière, exposait toute une série de lithographies et de dessins.

Il y avait là des planches agitées, des visions hallucinées inconcevables, des batailles d'ossements, des figures étranges, des faces en poires tapées et en cônes, des têtes avec des crânes sans cervelets, des mentons fuyants, des fronts bas, se joignant directement aux nez, puis des yeux immenses, des yeux fous, jaillissant de visages humains, déformés, comme dans des verres de bouteille, par le cauchemar.

Toute une série de planches intitulées *le Rêve* prenait,

au milieu de cette fantaisie macabre, une intensité troublante, une, entre autres, représentant une sorte de clown, à l'occiput en pain de sucre, une sorte d'Anglais félin, une sorte de Méphisto simiesque, tortillé, assis, près d'une gigantesque figure de femme qui le fixe, le magnétise presque, de ses grands yeux d'un noir profond, sans qu'un mot semble s'échanger entre ces deux énigmatiques personnages.

Puis des fusains partaient plus avant encore dans l'effroi des rêves tourmentés par la congestion ; ici c'étaient des vibrions et des volvoces, les animalcules du vinaigre qui grouillaient dans de la glucose teintée de suie ; là, un cube où palpitait une paupière morne ; là encore, un site désert, aride, désolé, pareil aux paysages des cartes sélénographiques, au milieu duquel une tige se dressait supportant comme une hostie, comme une fleur ronde, une face exsangue, aux traits pensifs.

Puis, M. Redon présentait les traductions d'Edgar Poe, s'attaquant aux pensées les plus subtiles et les plus abstruses du poète, interprétant des membres de phrases comme celui-ci : « A l'horizon, l'Ange des cer-« titudes et, dans le ciel, un regard interrogateur », de la manière suivante :

Un œil blanc roule dans un pan de ténèbres, tandis qu'émerge d'une eau souterraine et glaciale, un être bizarre, un amour vieilli de Prud'hon, un fœtus du Corrège macéré dans un bain d'alcool, lequel nous regarde, en levant le doigt, et plisse sa bouche en un mystérieux et enfantin sourire.

Enfin, à côté de ces créatures de démence, se posait l'apparition tranquille d'une femme étrusque, à l'atti-

tude rigide, presque hiératique ; et, tenant tout à la fois des Vierges des Primitifs et des inquiétantes déesses de G. Moreau, une blanche figure de fée jaillissait, comme un lys, dans un ciel noir (1).

Il serait difficile de définir l'art surprenant de M. Redon ; au fond, si nous exceptons Goya dont le côté spectral est moins divaguant et plus réel, si nous exceptons encore Gustave Moreau dont M. Redon est, en somme, dans ses parties saines, un bien lointain élève, nous ne lui trouverons d'ancêtres que parmi des musiciens peut-être et certainement parmi des poètes.

C'est, en effet, une véritable transposition d'un art dans un autre Les maîtres de cet artiste sont Baudelaire et surtout Edgar Poe, dont il semble avoir médité le consolant aphorisme : « Toute certitude est dans les rêves » ; là, est la vraie filiation de cet esprit original ; avec lui, nous aimons à perdre pied et à voguer dans le rêve, à cent mille lieues de toutes les écoles, antiques et modernes, de peinture.

Est-il bien utile maintenant de rentrer aux Champs-Élysées, pour y trouver quoi ? un pastel de M. Carteron pourtant, un portrait ensoleillé qui se rapproche des œuvres intransigeantes, puis après... rien. Il est plus simple de retourner chez soi et de tâcher d'oublier ce ramassis de peinture officielle. Décidément, mes conclusions ne varient pas ; je ne puis que répéter

(1) Il m'a été donné de voir, depuis cette exposition du *Gaulois*, de très beaux dessins de M. Redon, des dessins d'une large et fière allure, entre autres une indicible Mélancolie, aux crayons gras de couleur, une femme assise, réfléchie, seule dans l'espace, qui a sangloté pour moi les douloureux lamentos du spleen.

celles que j'ai posées, l'année dernière, dans mon salon des Indépendants : selon moi, il est grand temps de mettre fin à ces mascarades que protège l'État ; il est grand temps de supprimer l'assistance honorifique et pécuniaire que nous prêtons, de père en fils, à ces orgies de médiocrité, à ces saturnales de sottise.

TABLE

	Pages.
Le Salon de 1879	7
L'exposition des Indépendants en 1880	97
Le Salon officiel de 1880	141
Le Salon officiel de 1881	187
L'Exposition des Indépendants en 1881. . . .	247
Appendice (1882).	283

DIJON. — IMPRIMERIE DARANTIERE

A LA MÊME LIBRAIRIE :

DERNIERS OUVRAGES PARUS
DE
J.-K. HUYSMANS

DE TOUT. — Un volume in-16, 8ᵉ édition. Prix 3 fr. 50

SAINTE LYDWINE DE SCHIEDAM. — Un volume in-16, 15ᵉ édition. Prix 3 fr. 50

Il a été tiré de cet ouvrage une première édition en caractères gothiques. Un volume in-8º, prix . 10 fr. »

PAGES CATHOLIQUES, pages choisies. — Un volume in-18, 6ᵉ édition, avec une préface de M. l'Abbé A. MUGNIER. Prix 3 fr. 50

LA BIÈVRE ET SAINT-SÉVERIN. — Un volume in-18, 6ᵉ édition. Prix. 3 fr. 50

LA CATHÉDRALE, roman. — Un volume in-18, 23ᵉ édition. Prix 3 fr. 50

EN ROUTE, roman. — Un volume in-18, 24ᵉ édition. Prix 3 fr. 50

LA-BAS, roman. — Un volume in-16, 20ᵉ édition. Prix 3 fr. 50

EN RADE, roman, 3ᵉ édition. Prix 3 fr. 50

CERTAINS, critique d'art. (G. MOREAU, DEGAS, CHÉRET, WISTHLER, ROPS, LE MONSTRE, LE FER, etc.). — Un volume in-18, 3ᵉ édition. Prix 3 fr. 50

UN DILEMME, nouvelle. — Un petit volume in-32, 3ᵉ édition. Prix 2 fr. »

A VAU-L'EAU, nouvelle. — Un petit volume in-32, 3ᵉ édition ornée d'un portrait de l'auteur, dessiné et gravé à l'eau forte par EUG. DELATRE. Prix . 2 fr. »

DIJON. — IMPRIMERIE DARANTIERE.